U0049118

俄羅斯美術史 （下冊）

History of Russian Art I

奚靜之　著

藝術家

目錄 《俄羅斯美術史》上冊

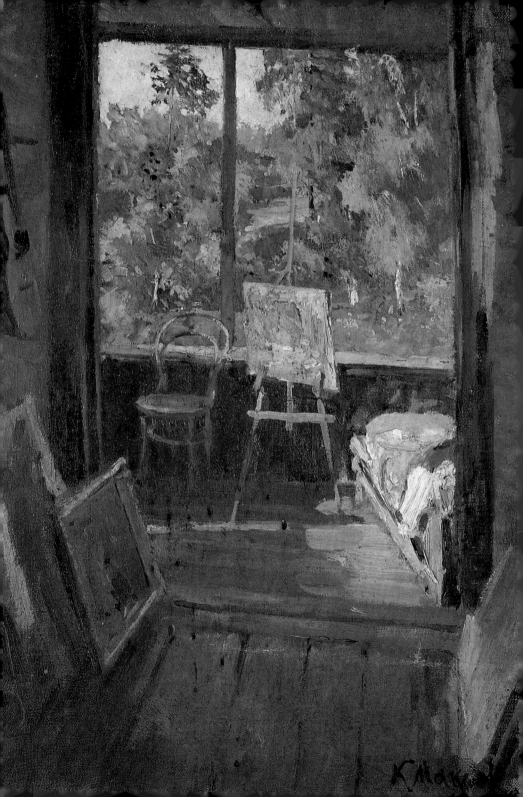

希施金　砍伐樹木　1867　油彩畫布　35 × 58.5cm

馬克西莫夫　畫室與窗景　1876　油彩畫布（右頁）

華西里耶夫　盛夏的日子　1869　油彩畫布　33.4×41cm　莫斯科國立特列恰可夫畫廊

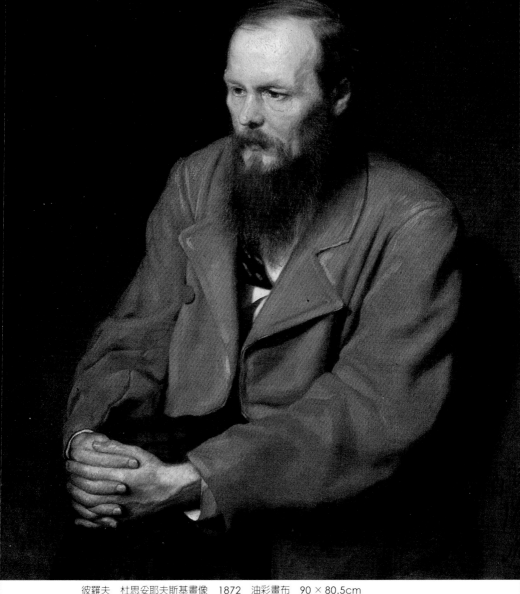

彼羅夫　杜思妥耶夫斯基畫像　1872　油彩畫布　90 × 80.5cm

列維坦　白樺林　1885-89　油彩厚紙　28.5 × 50cm　莫斯科國立特列恰可夫畫廊

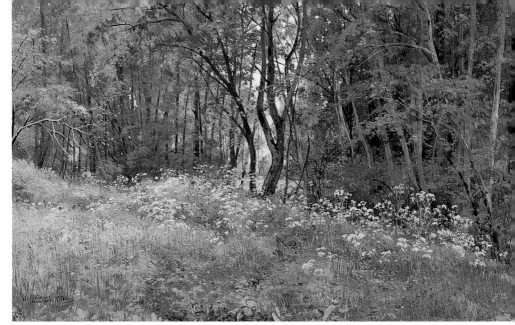

希施金　森林開花的草地　1892　油彩畫布　42 × 67cm

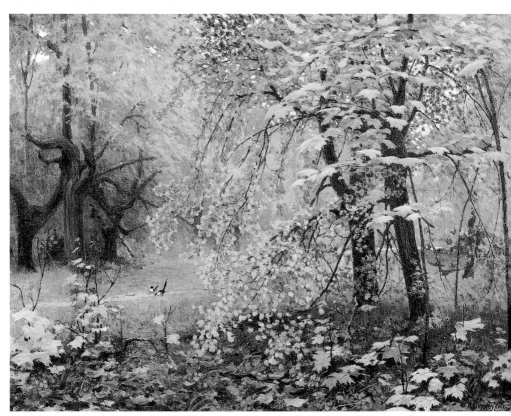

奧斯卡洛烏赫夫　黃金之秋　1886　油彩畫布　48.2 × 66.3cm　莫斯科國立特列恰可夫畫廊

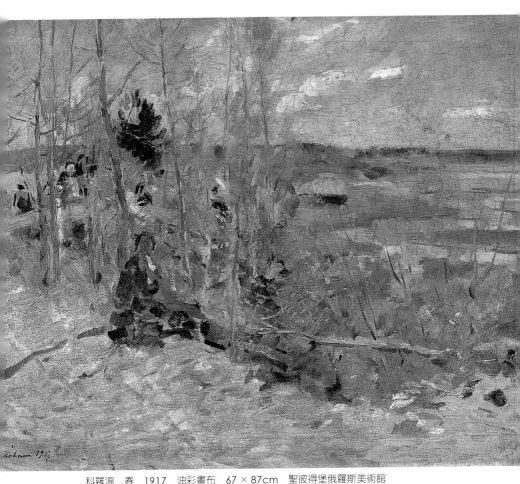

科羅溫　春　1917　油彩畫布　67 × 87cm　聖彼得堡俄羅斯美術館

薩符拉索夫　初春　1887　油彩畫布　50 × 73.5cm（左頁）

蘇里科夫　羅馬狂歡節的情景　1884　油彩畫布　108×93cm　莫斯科國立特列恰可夫畫廊

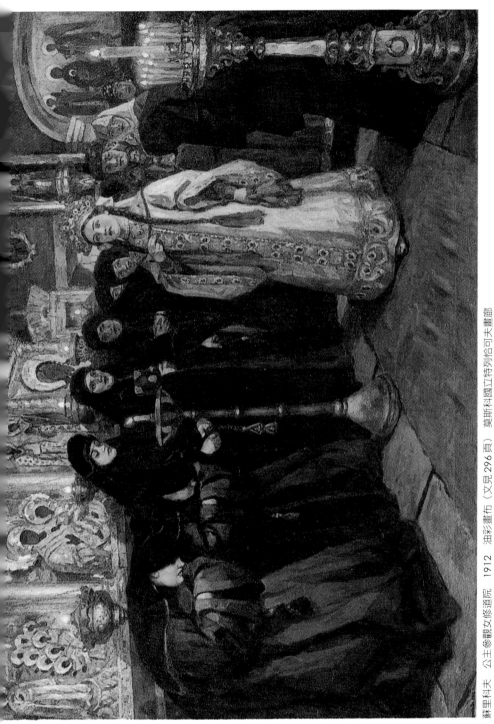

蘇里科夫　公主參觀女修道院　1912　油彩畫布（又見 296 頁）　莫斯科國立特列恰可夫畫廊

蘇里科夫　波雅爾−莫洛卓娃　1881　油彩畫布　48.7 × 72cm　莫斯科國立特列恰可夫畫廊

256-30

蘇里科夫　彼得一世紀念碑廣場月夜　1870　油彩畫布　52×71cm　聖彼得堡俄羅斯美術館

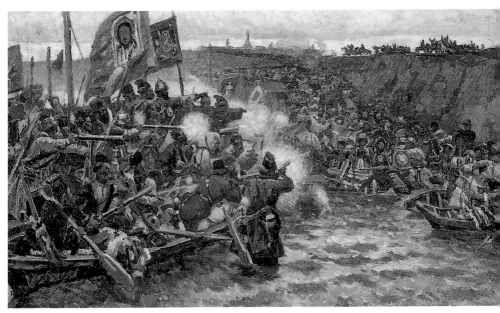

蘇里科夫　葉爾馬克征服西伯利亞　1895　油彩畫布　59×103cm　莫斯科國立特列恰可夫畫廊

第五章 十九世紀下期的美術

—面向生活和巡迴展覽畫派

蘇里科夫 莫斯科冬景（克里姆林遠眺） 1913 油彩畫布 29×48cm 莫斯科特列恰可夫畫廊

⑸蘇里科夫和其他歷史畫家

　　蘇里科夫（ B.U.Cypиков ，1848-1916 ）是俄羅斯傑出的歷史畫家，也是世界藝術史上卓越的繪畫巨匠之一。他是在巡迴展覽畫派活動的盛期，也就是俄國批判現實主義藝術日趨成熟階段成長起來的畫家。他的歷史畫，不僅在取材上，而且在創作思想上，打破了十九世紀的陳規，在歷史畫的領域內，作出了有價值的革新。

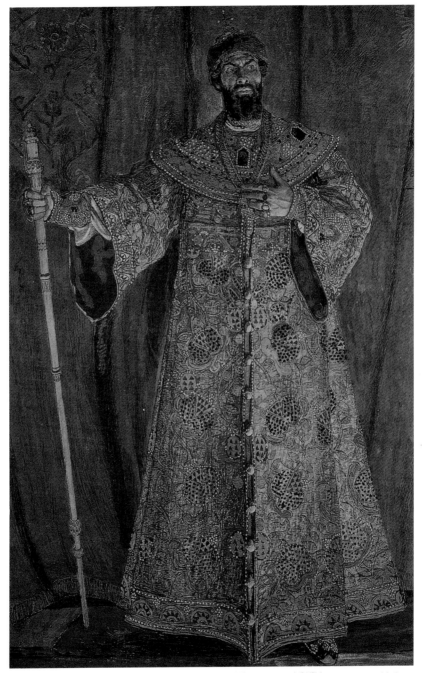

插圖 36　戈洛文　夏利亞賓飾演鮑利・戈都諾夫（歌劇）　1912　油彩畫布　211.5 × 139.5cm
聖彼得堡俄羅斯美術館（文見 397 頁）

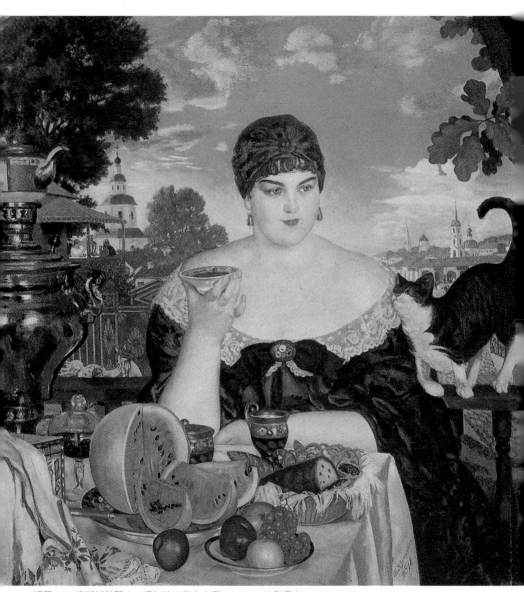

插圖 37　庫斯托其耶夫　喝午茶的商人之妻　1918　油彩畫布　120 × 120cm
聖彼得堡俄羅斯美術館（文見 402 頁）

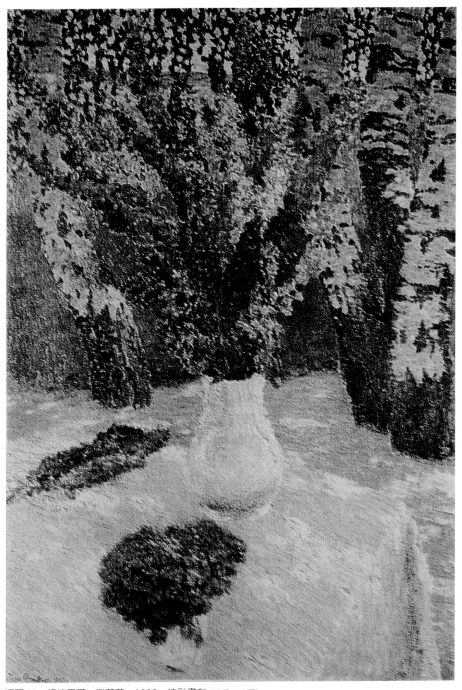

插圖 38　格拉巴爾　飛燕草　1908　油彩畫布（文見 406 頁）

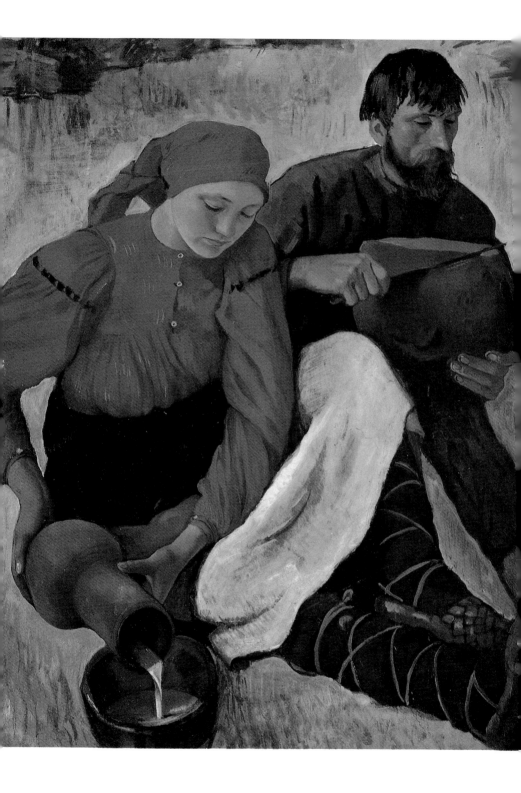

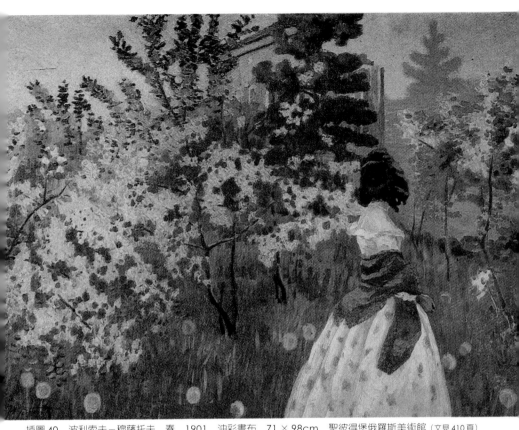

插圖 40　波利索夫－穆薩托夫　春　1901　油彩畫布　71×98cm　聖彼得堡俄羅斯美術館（文見 410 頁）

插圖 39　謝列勃列柯娃　農民・午餐　1914　油彩畫布　123×98cm　聖彼得堡俄羅斯美術館（左頁）
<div align="right">（文見 409 頁）</div>

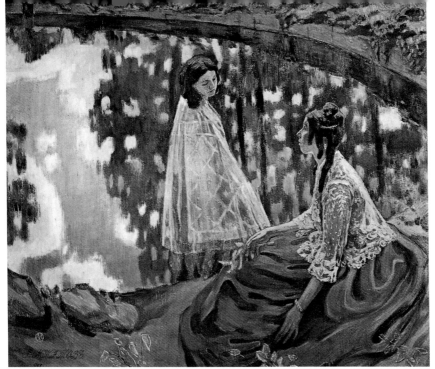

插圖 41　鮑利索夫－穆薩托夫　池塘邊　1902　蛋彩畫布　177 × 216cm
莫斯科國立特列恰可夫畫廊（文見 410 頁）

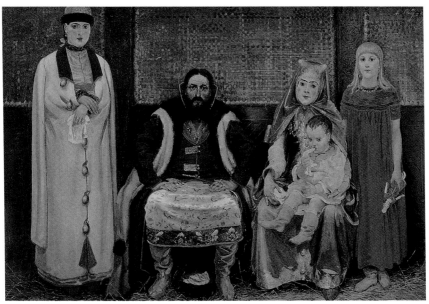

插圖 42　利亞菩施金　十七世紀的商人家庭　1896　莫斯科國立特列恰可夫畫廊（文見 411 頁）

插圖 43　馬利亞溫　兩個村姑　油彩畫布（文見 415 頁）

插圖 44　阿爾特芒　安娜‧阿赫瑪托娃　1914　油彩畫布（文見 415 頁）

插圖 45　拉利昂諾夫　黃婚中的魚　1904　油彩畫布 (文見 433 頁)

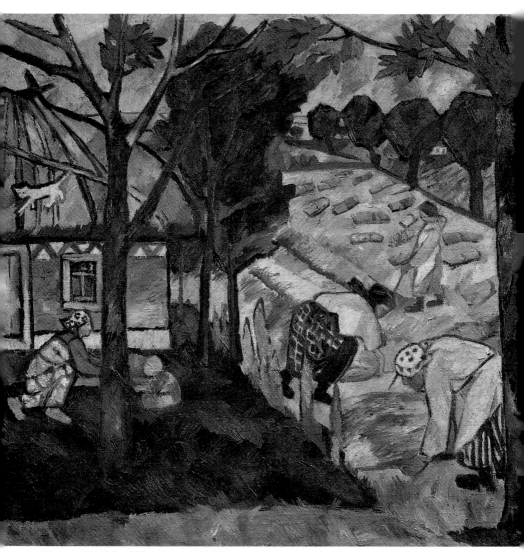

插圖 46　岡恰洛娃　割麥　1907　油彩畫布（文見 433 頁）

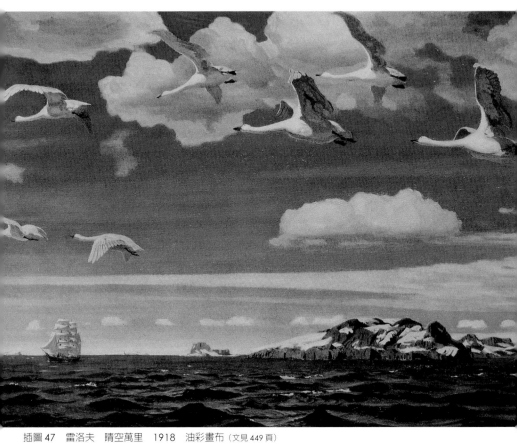

插圖 47　雷洛夫　晴空萬里　1918　油彩畫布（文見 449 頁）

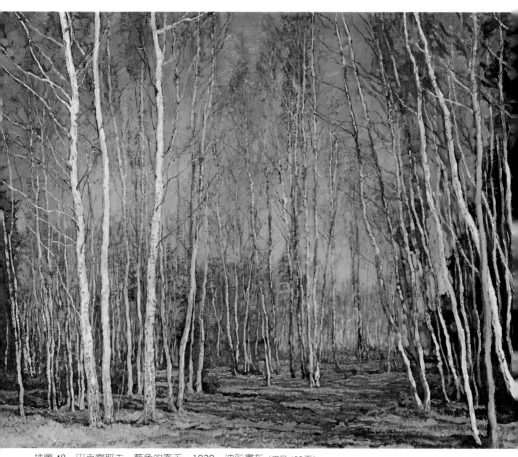

插圖 48　巴克雪耶夫　藍色的春天　1930　油彩畫布（文見 455 頁）

插圖 49　庫茨涅佐夫　桑古河上的橋　1931　油彩畫布（文見 455 頁）

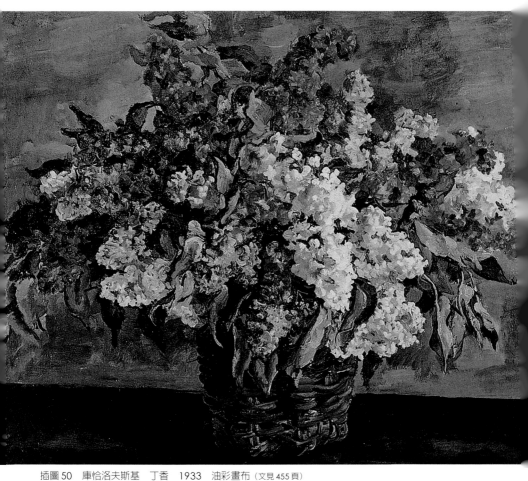

插圖 50　庫恰洛夫斯基　丁香　1933　油彩畫布（文見 455 頁）

插圖 51　拉克季昂諾夫　前線來信　1947　油彩畫布　225 × 154.5cm
　　　　莫斯科國立特列恰可夫畫廊（文見 463 頁）

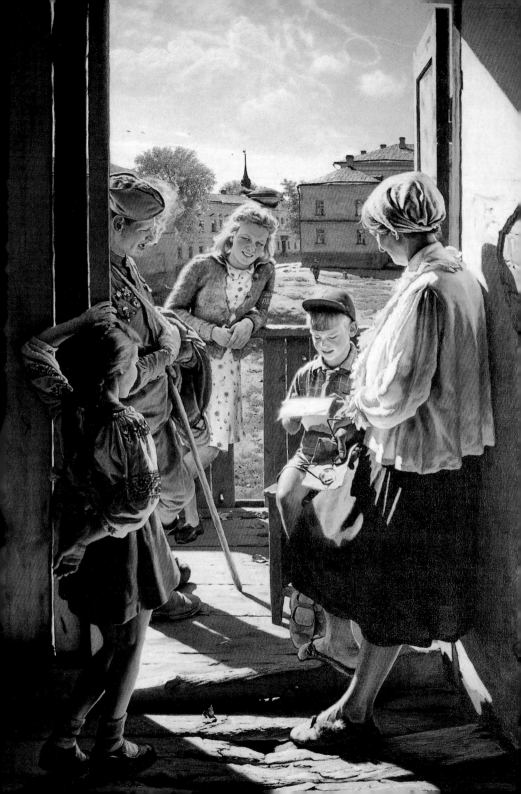

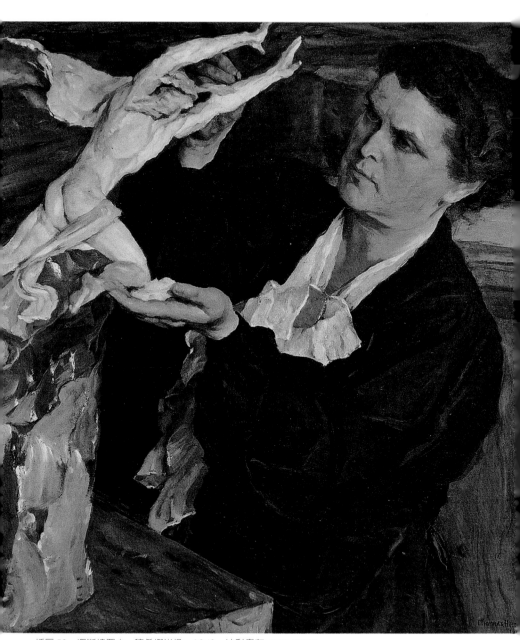

插圖 52　涅斯捷羅夫　穆希娜肖像　1940　油彩畫布（文見 463 頁）

插圖 53 葛羅米柯 普里比亞特河畔 1970 油彩畫布（文見 473 頁）

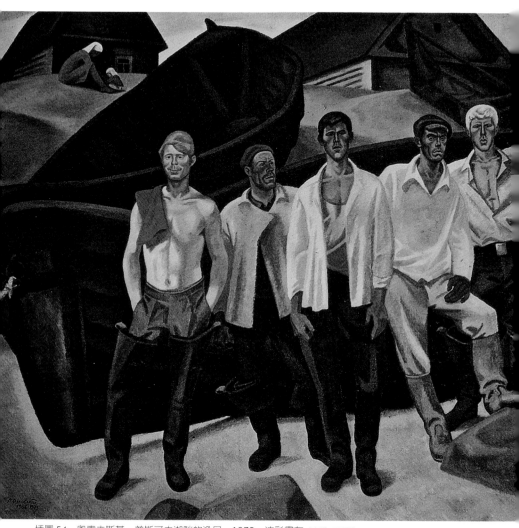

插圖 54　奧索夫斯基　普斯可夫湖畔的漁民　1972　油彩畫布（文見 473 頁）

274

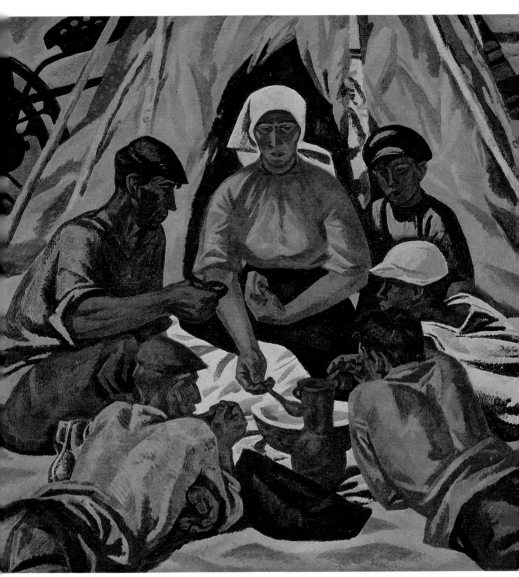

插圖55 伊凡諾夫 午餐 1964-1966 油彩畫布（文見473頁）

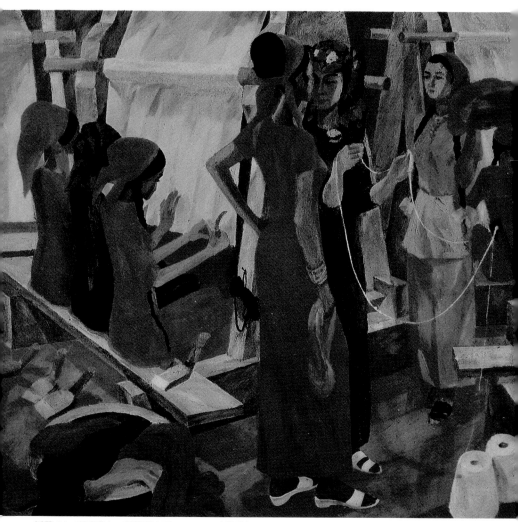

插圖 56　克雷切夫　織壁毯女工　1973　油彩畫布（文見 477 頁）

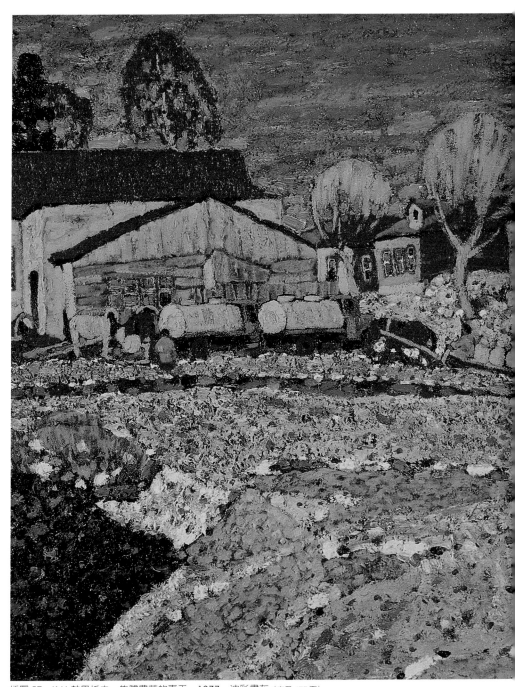

插圖 57　K.H.勃里托夫　集體農莊的春天　1977　油彩畫布（文見 477 頁）

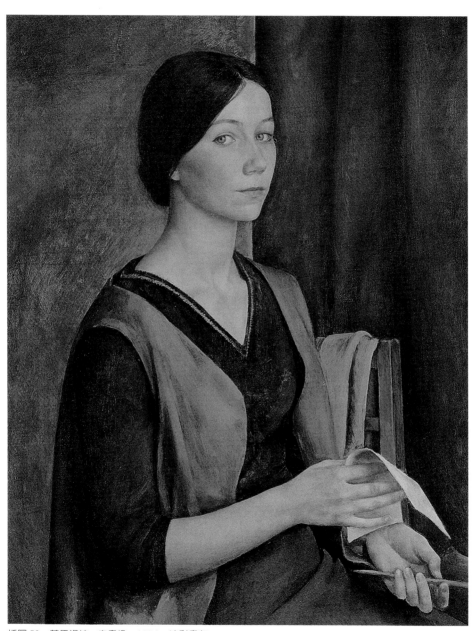

插圖 58　基里洛娃　自畫像　1974　油彩畫布（文見 477 頁）

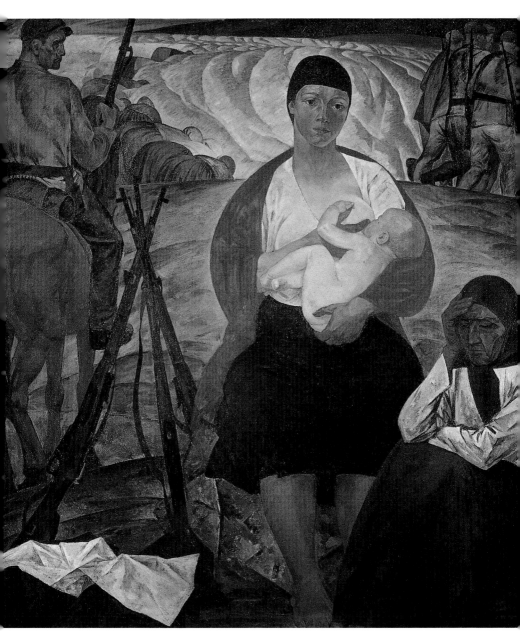

插圖 59　薩維茨基·С·游擊隊的聖母　1967　油彩畫布　190 × 170cm（文見 477 頁）

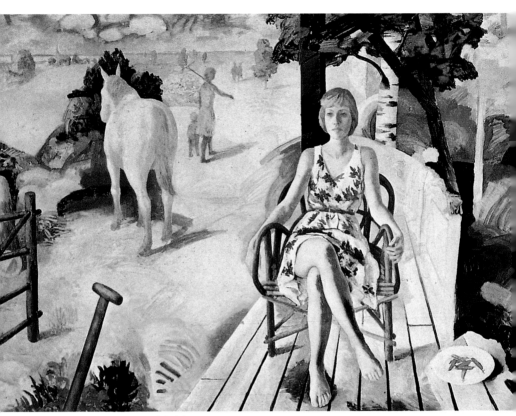

插圖 60　蘇彼　夏　1969　油彩畫布 (文見 477 頁)

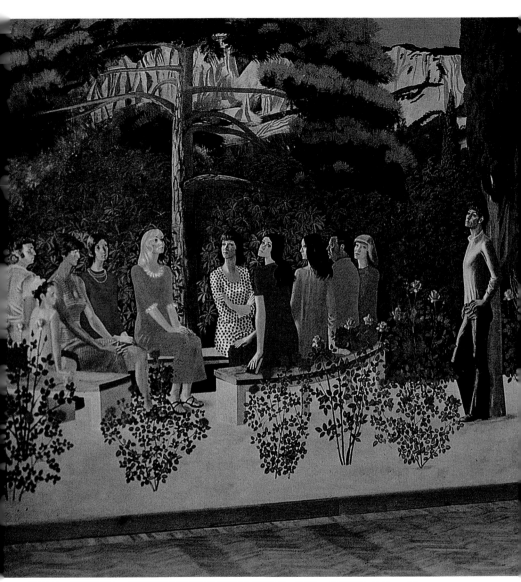

插圖 61　費拉特切夫　在雅爾塔的尼基津植物園會議廳壁畫　1978　油彩畫布（文見 481 頁）

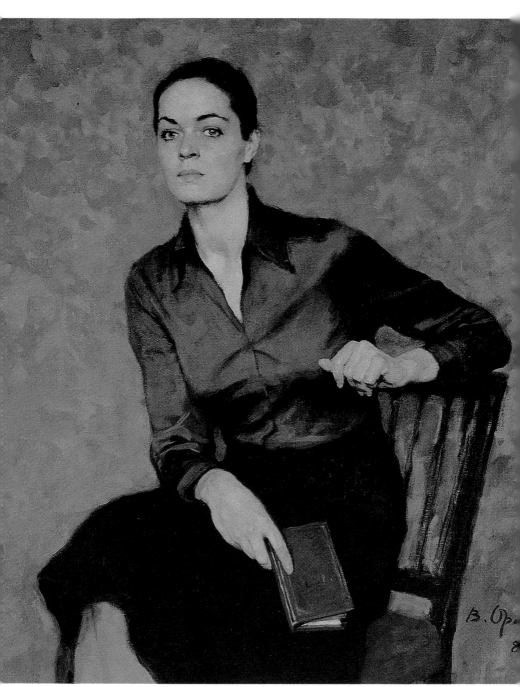

插圖 62　阿歷施尼柯夫　人民演員邱爾茜娜　1980　油彩畫布（文見 481 頁）

插圖 63　克雷日夫斯基　藍白色的一天　1876　油彩畫布（文見 487 頁）

插圖 64　哈巴羅夫 米拉肖像　1974　油彩畫布（文見 487 頁）

插圖 65　達瑪施尼柯夫　晚場　1969　油彩畫布（右頁上圖）（文見 487 頁）
插圖 66　札戈涅克　童年　1977-1979　油彩畫布（右頁下圖）（文見 487 頁）

插圖 69　阿・格拉西莫夫　雨後、潮溼的露台　1935　油彩畫布　78 × 85cm（文見 507 頁）

插圖 67　維耶魯　七月之夜　1980　油彩畫布（左頁上圖）（文見 487 頁）
插圖 68　格列柯夫　紅旗的號手們　1934　油彩畫布（左頁下圖）（文見 505 頁）

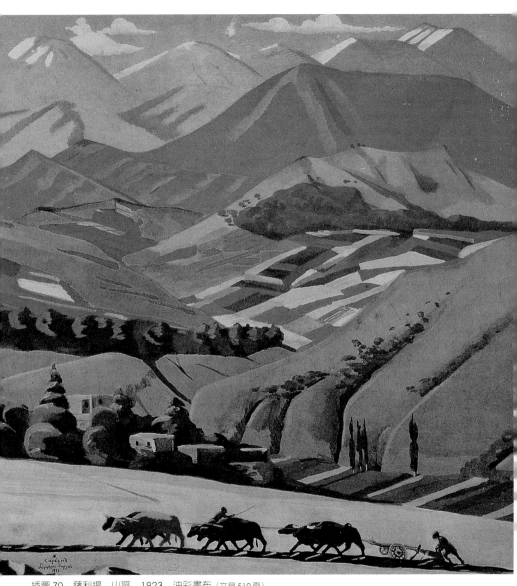

插圖70　薩利揚　山區　1923　油彩畫布（文見510頁）

華里西‧伊凡諾維奇‧蘇里科夫是列賓的低班同學。同列賓一樣，他也來自遙遠的窮鄉僻壤。他的故鄉——西伯利亞的克拉斯諾雅爾斯克，既沒有畫廊，也沒有博物館，但家家戶戶都有不少民間藝術品：門窗上的木雕、盛放什物的漆器畫盤、婦女們的繡花披肩和頭巾、節日裡的民間年畫等。而西伯利亞富於色彩的景致更是迷人：在漫長的冬季，白雪覆蓋著大地，清新而蕭穆；夏季雖然短暫，葉尼塞河卻像寶石一樣湛藍，黃色的山坡上長滿了綠色的雪松……就是這些民間藝術和大自然的美，陶冶、撫育著未來的畫家。蘇里科夫家族是古老的哥薩克的後裔，在他童年時代的家庭生活中，從生活方式到節日禮拜，還保存了哥薩克的習俗。蘇里科夫的父親去世很早，全家靠母親和姊姊幫人縫紉維持生計。他從小天資聰穎，喜歡畫畫。他逐漸學會了畫復活節的彩蛋，偶爾也有人來請他畫聖像。後來，他把自己的繪畫習作寄到彼得堡皇家美術學院。本來他不抱什麼希望，想不到學院竟給他來了封信：「從作品看，可以入學。但公費生名額已滿，可以在校外進修。進修到一定程度，再參加考試，學院那時將全面協助……」蘇里科夫喜出望外——首都彼得堡、皇家美術學院，這可是他心目中的「聖地」啊！

　　他克服了種種困難，在一個美術愛好者、金礦企業家的資助下，終於冒著冬季的暴風雪，乘著馬拉的雪橇，登上了去彼得堡的路程。

　　一八六九年的春季入學考試他落選了，經過半年的苦練，總算勉強通過了秋季考試，當了一名旁聽生。一八七○年，他轉爲正式公費生，開始了六年的學院生活。

　　一八七六年十一月，蘇里科夫的畢業創作名列前茅，他獲得一級藝術家的稱號。但是這一年皇家美術學院沒有選送畢業生出國進修，於是蘇里科夫和兩位同學一起應莫斯科一座教堂之聘，去那裡繪製壁畫。任務完成後，他決定在莫斯科定居。

　　在巡迴畫派的創作中，歷史畫原來是比較薄弱的，因爲歷史題材很難反映現實生活。可是歷史畫是一種十分重要的繪畫體裁。如何使歷史畫既能爲廣大羣衆所喜聞樂見，又能與現實生活有所聯繫以體現巡迴展覽畫派的美學原則呢？蘇里科夫正是在這方面進行了不倦的探索，並作出了卓越的貢獻。

　　蘇里科夫之所以喜愛畫歷史畫，有多方面的原因。首先，社會上方

圖130　蘇里科夫　近衛軍臨刑的早晨　1881　油彩畫布

圖130-1　蘇里科夫　〈近衛軍臨刑的早晨〉畫稿　1879　油彩畫布

興未艾的民主運動、巡迴畫派日益巨大的影響，給他以強烈的刺激，年輕的畫家很希望自己能在歷史畫領域獨闢蹊徑，做出成績來。其次，從事歷史畫創作，他有得天獨厚的條件：十九世紀中葉，在他出生並度過了童年和青年時代的西伯利亞小鎮，還保留著古老的生活方式；而彼得堡已經是一個相當現代化的城市。因此，蘇里科夫從家鄉來到首都，不僅是在地理上跨越了半個俄國，而且等於經歷了兩個不同的歷史時期。至於在他定居的莫斯科，那裡的紅場、克里姆林衛城，古老的寺院、教堂，都有幾百年的歷史，從這些建築物上，蘇里科夫似乎又看到了遙遠的過去。另外，七十年代中期音樂界「強力集團」的成員創作了不少取材於俄國歷史的劇目，如《鮑里斯·戈都諾夫》、《普斯科夫女人》等。「強力集團」音樂家的創作路子也使蘇里科夫得到啟發。

在一八七一年的第一次巡迴畫展上，有一張題材新穎的歷史畫──尼古拉·蓋依創作的《彼得大帝審問王子阿歷克賽》。這幅畫表現了俄國歷史上一場複雜、尖銳的政治鬥爭的片斷，揭示了改革與守舊兩種對立觀點的衝突。它給學生時代的蘇里科夫留下了極為深刻的印象。反映彼得大帝這個歷史人物及其時代的文藝作品，如普希金的長詩《青銅騎士》、法國雕刻家法爾科內為彼得作的紀念碑《青銅騎士》，都有極大的社會影響。蘇里科夫到莫斯科以後，紅場上的歷史陳蹟更使他對彼得時代的歷史產生了濃厚的興趣。一八七八年，他著手起稿《近衛軍臨刑的早晨》（圖130），描繪彼得從國外趕回莫斯科鎮壓近衛軍的場面。

蘇里科夫以奧地利人約翰·科爾巴寫的《莫斯科旅行日記》為素材（科爾巴在十八世紀初擔任奧地利駐莫斯科公使的祕書，他在一六九八年曾目睹了彼得鎮壓近衛軍的情景），進行了藝術構思：一要表現羣眾場面，因為被鎮壓的近衛軍，是沙皇雇傭或招募來的哥薩克人，他們是沒有社會地位的，原先從事手工業或商業的城郊平民。像當時很多進步的巡迴展覽畫派的畫家一樣，他企圖通過羣眾受迫害的場面，借題發揮影射十九世紀沙皇專制的暴力；二要把歷史題材納入描寫自己民族歷史的範圍內，改變一貫認為歷史畫就是以聖經、神話為題材的傳統觀念；三在刻畫形象方面，蘇里科夫有較多的方便條件，因為他自己是哥薩克人，他對哥薩克人的性格、形象都有較深的理解。

畫幅構圖的中心是近衛軍。這時，他們已被戴上手銬，握著罪人臨

刑前點燃的蠟燭，與前來訣別的親人告別。

蘇里科夫在眾多的近衛軍中著重刻畫了四個性格和年齡不同的人物，一個是眼望著遠處彼得一世那邊，戴紅帽，有紅褐色頭髮的中年近衛軍；第二個是蓄黑鬍子，披著紅外衣，對周圍的一切似乎無動於衷、正陷入沈思的黑髮的近衛軍；第三個是已經滿頭白髮的老者，他似乎正在安慰前來和他訣別的子女；最後一個是站在車子上，披著深色外衣，正在向四周鞠躬表示告別的、身體比較瘦弱的近衛軍。在令人神傷的親人們的哀啼和號哭聲中，蘇里科夫描寫了近衛軍在生離死別前的鎮靜和無畏。他們不懺悔，也不請求寬恕，而是排隊按號走向絞架。

蘇里科夫對人物作了妥切的安排，近衛軍和他們的家屬是畫幅的主要部分，而作爲勝利者的彼得大帝，則被放在畫幅的一角，對彼得身旁的外國公使們，也作了符合於歷史的描繪。

鑑於這一歷史事件執行的地點是在紅場，因此蘇里科夫以華西里‧伯拉仁諾教堂爲背景，在右側能見到克里姆林宮的圍城。這些高大的歷史建築物，大大地烘托了這張作品的氣氛。

爲《近衛軍臨刑的早晨》這幅畫，蘇里科夫花了三年時間，畫了幾十張草圖，閱讀了有關歷史文獻，還在博物館裡觀摩了許多實物資料。

《近衛軍臨刑的早晨》，曾在一八八一年的第九次巡迴展覽上展出，受到羣眾的熱列歡迎。列賓曾予以極高的評價，認爲這幅作品是整個展覽會上印象最爲深刻的傑作。

繼《近衛軍臨刑的早晨》以後，蘇里科夫接著創作了《緬希科夫在貝留佐夫》（插圖 13）（1883），這是一幅與前一幅作品在構思上有密切聯繫的創作。前一幅作品描寫了彼得大帝事業的開始；後一幅作品描寫了彼得事業的衰落。緬希科夫，是彼得大帝最親密的朋友和寵臣，曾幫助彼得大帝鞏固了俄國的政權和國家地位。在判處近衛軍的事件中，緬希科夫起了積極作用。在《近衛軍臨刑的早晨》中那位背向觀眾、從容地向彼得大帝請示的執行者，無疑就是緬希科夫。但在彼得大帝死後不久，在安娜女皇和德國人的陰謀策畫下，緬希科夫和他全家被流放到西伯利亞的小鎮貝留佐夫。在流放的路上，他又喪了妻子。緬希柯夫在生活中所遭受的悲劇不僅是他個人的，也是彼得時代以後宮廷權力之爭的縮影。

蘇里科夫在這幅作品上，把對於歷史人物的心理描寫，提到新的藝術高度。他深入到這個失意者內心的深處，刻畫了他複雜而又微妙的精神世界。緬希科夫此刻正沉浸於回憶和痛苦的思考中：現在他脫離了國家政治生活，離開了首都和一切有過交往的人們。在皇位上現在正坐著一個懶惰、浮躁，受德國人操縱的孩子。他和彼得大帝竭盡全力創造的事業完全付諸東流。他現在被困在這小木屋中，英雄已無用武之地，他感覺到自己是完全失勢了，彼得大帝的改革和輝煌的年代已經過去。

根據俄國歷史記載，在彼得死後，「地主和商人階級」的俄國開始衰落下去，宮廷貴族和權臣之間開展了爭奪權利的鬥爭。在一七二五至一七六二的三十七年間，曾發生過五次宮廷政變。緬希科夫被流放後，德國人奧斯特曼（他在彼得時期曾任外交會議副議長及樞密顧問官），在一七二七年充任了彼得二世的教師，並任這個小沙皇的攝政顧問官。這實際上是由德國人操縱俄國宮廷的時期。

蘇里科夫對緬希科夫形象的塑造，傾注了他全部的精力，從構圖、色彩、人物安排到細節描繪，下了很大的功夫，甚至對畫面人物當時的服飾和穿戴，都進行了仔細的考察。這幅作品於一八八三年二月二日在第十一次巡迴展覽會上展出後，立即被特列恰可夫收購。

蘇里科夫的另一巨作《女貴族莫洛卓娃》（插圖 14）（1887，特列恰可夫畫廊）的構思，產生於一八八二年，與《緬希科夫在貝留佐夫》的初稿完成日期相隔不久，從這裡可看出蘇里科夫對俄國歷史發展內在聯繫的探索。如果把《近衛軍臨刑的早晨》作為蘇里科夫歷史畫幅的樞紐，來追尋他的創作線索，他在描繪彼得身後的俄國歷史事件之後，又把思路引到十七世紀中葉彼得大帝父親的時代。十七世紀初，日趨擴張的俄羅斯專制政權需要有一個強有力的教會，以幫助加強沙皇和貴族的統治，當時在宗法族長尼孔主教的倡議下，實行了這次教會改革。但是，大部分社會下層教徒強烈反對，他們仍然忠於民間傳統的宗教禮拜儀式。沙皇政府和官方教會稱他們為「舊教徒」或「分裂派教徒」，分裂派教徒有的被監禁，有的被處死，或遭到殘酷的迫害。蘇里科夫憑藉人民傳說中關於女貴族莫洛卓娃的形象來表現反抗者，並反映歷史事件中人民羣眾的場面。

在《女貴族莫洛卓娃》中，蘇里科夫刻畫了分裂派的狂熱信徒、沙皇

的女親戚莫洛卓娃的形象。莫洛卓娃雖然有強硬的政治背景，而且得到當時很多人的支持，但是她的反抗遭到教會統治的殘酷迫害。蘇里科夫描繪了莫洛卓娃被人從囚禁的修道院帶到另一處去審訊的場面。

蘇里科夫詳細地查閱了歷史文獻，並根據構思的需要對各種材料進行了分析和取捨。在十七世紀的有關文獻中，有莫洛卓娃從修道院被拉到另一處去審訊的描寫，但並沒有人民羣衆在場的記載。蘇里科夫認爲，如果單是表現莫洛卓娃個人的遭遇，其意義就小得多。所以他捨棄了莫洛卓娃與沙皇和新教首領正面衝突的戲劇性場面，而是著意刻畫了莫洛卓娃被拉出修道院的地牢時與莫斯科市民訣別的情景。

在畫面上，我們看到莫斯科冬天的街道，積著很厚的雪，市民們擁擠在修道院的門口，等待著這位高貴的、有反抗信念的婦人，莫洛卓娃坐在簡陋的雪橇上，高舉右手，並以兩個手指示意自己信仰的堅決。她的動作，除了象徵神學上的爭論以外，其意義還在於引起社會各階層對分裂派的同情和對宗教改革的反抗。人民中的絕大多數是站在莫洛卓娃一邊的。儘管他們在反對宗教改革的基本觀點上並不完全一樣，因爲人民對那些在整個歷史上說來是進步的，但在當時是精神重擔的改革提出了抗議，抗議的形式往往就是保護舊制度，這是一種未成熟的鬥爭形式。蘇里科夫作爲十九世紀後期的歷史畫家，他已經看到了兩個世紀前人民在這種反抗中遭到的不幸命運，但他仍然站在同情人民的立場，刻畫了人民的不可屈服的意志，並把它們集中地表現在莫洛卓娃的形象上。

在《女貴族莫洛卓娃》一畫中，蘇里科夫以極大的才能，描繪了具有鮮明特徵的十七世紀的人物。在雪橇的右邊，有赤著腳、掛著鎖鏈、穿著單薄破衣衫在雪地裡坐著的苦行僧，有在雪橇邊爲莫洛卓娃祝福的老婦人，有持長杖、跨著籃子的漂泊者，有向莫洛卓娃鞠躬致意的少婦，有被當時的情景嚇壞了的修女……在雪橇的另一邊，有一個正在奔跑的、看熱鬧的孩子；遠處的一羣人中，有幸災樂禍的商人，有喜形於色的新教神父；而那個側向而立、正在發呆的孩子，則是作者自己——童年時代的蘇里科夫在西伯利亞的故鄉廣場上曾見過類似的場面。

莫洛卓娃是構圖的中心，在灰色的天空和具有鮮麗服飾的莫斯科人羣的背景上，她那黑色的衣服帶有一種特殊的悲劇意味。莫洛卓娃的臉

部，是畫面的高潮，她是那樣的蒼白憔悴，那樣的美麗、可怕。她之所以美麗，是由於蘇里科夫刻畫了那勻稱、動人的外形和倔強的神態；她之所以可怕，是由於苦行者削瘦的，沒有血色的面頰和盲目的狂熱，以及狂熱者眼中散發出來的令人可怕的光芒。爲了堅持自己的信念，她放棄了自己的財富和貴族的尊嚴，走向勇敢的自我犧牲的道路。蘇里科夫在這一反叛的，不可馴服的性格中，表現了俄羅斯婦女倔強和勇於鬥爭的特點。

畫面上的人羣，隨著雪橇右側行走的貴族婦女和左面奔跑的孩子，形象地襯托了雪橇的動向，轅馬正拖著莫洛卓娃向遠處跑去，整個構圖富於運動的感覺。

一八八八年，蘇里科夫在個人生活上受到了很大的打擊。對他的事業曾有很多幫助的妻子去世了。他帶著子女離開了在他前一階段的創作中有過重大意義的莫斯科，回到西伯利亞的故鄉。他很少動筆作畫，更沒有構思什麼新的創作。只在兩年以後的一八九〇年，他被故鄉傳統的、充滿歡笑的冬季民間遊戲所感染。西伯利亞冬天的雪景，古老的民族服裝，富於裝飾的哥薩克雪橇……吸引了他，喚起了他的創作欲望，他畫了一幅《攻陷雪城》（1891），描繪了人們在民間節日裡的歡樂場面。這是一張在題材上與前一時期完全不同的畫幅，也是蘇里科夫創作中惟一的一幅風俗畫。

九十年代中期前後，蘇里科夫又創作了三張大型歷史畫：《葉爾馬克征服西伯利亞》（1895）、《蘇沃洛夫越過阿爾卑斯山》（1899）和《斯切潘・拉辛》（1901-1910）。前兩幅畫的是俄國民族歷史上家喻戶曉的歷史人物和歷史事件，畫幅的場面很大，主調鮮明，構圖各有千秋，蘇里科夫把哥薩克人頑強、勇敢的性格特徵，再次賦予了葉爾馬克的軍隊和蘇沃洛夫的士兵。人物形體刻畫得結實有力。在同時代的畫家中，蘇里科夫的造型手法是別具一格的。而《斯切潘・拉辛》，則是蘇里科夫醞釀時間很長，花了相當的精力去刻畫的農民革命領袖的形象。這幅畫的初稿作於一八八七年（正是《女貴族莫洛卓娃》完成的那年）。蘇里科夫曾在歷史資料中看到貴族們由於莫洛卓娃的堅強不屈而形容她爲「這婦人簡直是一個斯切潘・拉辛」。在十七世紀，教會分裂與農民運動有著密切的關係，因此蘇里科夫在《女貴族莫洛卓娃》和《斯切潘・拉辛》之

間找到了內在的聯繫。

　　關於這位十七世紀農民運動領導者的形象，在這以前沒有人為他作過肖像，文獻紀錄中也很少提及他的音容。惟一有關拉辛的記載是：──圓的，突出的眼睛，「有鴿蛋大小眼白」的眼睛。因此蘇里科夫花了很長時間來探索拉辛的形象。在一八八七年的初稿中已有拉辛形象的初步輪廓，從一九○三年到一九○六年間，蘇里科夫主要精力都集中於拉辛形象的刻畫，在一九一○年還有關於畫家在哥薩克人中尋找拉辛特徵的記載。為了確切和真實地表現農民革命領袖的形象，蘇里科夫不惜耗費了大量的精力和時間。現藏俄羅斯博物館的大幅油畫《斯切潘・拉辛》，完稿於一九一○年，畫中表現坐在無篷船上的拉辛和他的起義軍，拉辛瞪著大眼，滿腔積憤，他像一隻在戰鬥中受了挫折的雄獅，遏制著怒火，思考著復仇的計畫。據歷史記載，斯切潘・拉辛是哥薩克人，起義後從頓河流域進軍伏爾加河流域，沿途貧苦農民奮起響應，他們占領了許多城鎮，殺死了沙皇的官吏，燒毀了地主莊園，使反動統治者聞風喪膽。一六七○年十月，農民起義軍戰鬥失利，拉辛率領部隊退到頓河，在一六七一年四月被富裕的哥薩克人出賣，六月在莫斯科英勇就義。值得提起的是，蘇里科夫在一九○五年俄國革命以前開始畫《斯切潘・拉辛》，而在一九○五年革命失敗後沙皇統治相當殘酷的年月，仍然繼續了這一創作，加深了這位不屈的農民起義英雄的形象，這在當時也是很有意義的。

　　在這以後的幾年中，蘇里科夫準備創作《布加喬夫》、《克拉斯諾雅爾斯克的暴動》等革命歷史畫，但只構成了草圖，沒有正式完成。後期的《公主參觀女修道院》（1912），已帶著風俗畫的特點。

　　蘇里科夫雖是一位全心致力於歷史畫創作的藝術家，但他也畫過很多非常有價值的肖像。他的對象，大都是與創作有關的模特兒或是自己的親友。與我們提及的一些肖像畫家截然不同，蘇里科夫既沒有接受過肖像訂件，也沒有畫過一幅社會名流的肖像。蘇里科夫筆下都是平凡樸素的無名人物，而其中尤以哥薩克婦女像為最多。

　　蘇里科夫還畫了不少水彩畫，這些畫在色彩上有較高的造詣。

　　九十年代改革後的皇家美術學院，曾一再聘請蘇里科夫參加教學活動，但他沒有去。一九一○年，蘇里科夫曾與他的女婿，畫家康查洛夫

斯基作伴去西班牙旅行，研究西班牙繪畫大師的藝術。直到老年，他始終孜孜以求，對藝術精益求精。

蘇里科夫醞釀每張畫的時間都很長，六十歲以後，由於體力不支，他構思的幾幅畫，有的停留在草稿階段，有的雖已上了畫布，但進展緩慢，創作上的不順心常常使他苦惱不安。一九一六年三月，蘇里科夫得了感冒，不久便因心臟病發作，與世長辭。

蘇里科夫創作中的大多數作品，表現技巧卓越，具有較高的美學價值。誠然，他是十九世紀後期這一特定時代的畫家，他力求通過歷史題材，表達當時進步的社會思潮，這既是整個巡迴展覽畫派藝術的創作傾向，也是與俄國文學中的批判現實主義潮流是一致的。當然蘇里科夫是畫家，不是歷史學家，他在探索歷史題材時，也帶著俄羅斯哥薩克民族的偏見、自尊和性格特徵。但從繪畫領域來看，他革新了俄國的歷史畫，並在人物刻畫的深度和表現技法上取得了重要的進展。

十九世紀後期還出現了一系列具有獨創性的歷史畫，如李托夫琴柯（А.Д. Литовченко，1835–1890）的《伊凡雷帝邀請英國大使參觀自己的寶藏》（1870），施沃爾茲（В.Г. Шварц，1838–1869）的《伊凡雷帝在兒子的屍體旁》（1864）、《尼孔主教在新耶路撒冷》（1867）、《公主春遊巡禮》（1868），富拉維茨基（К.Д. Флавицкий，1830–1866）的《女公爵塔拉岡諾娃》（插圖15）（1864），涅伏列夫（Н.В. Неврев，1830–1904）的《女公爵尤蘇波娃在祕密法庭上》（1886），基甫申柯（А.Д. Кившенко，1851–1895）的《在菲利的軍事會議·1812年》（1882）等。從這些作品中可以看出，十九世紀後期的歷史畫（除學院歷史畫外），通過對歷史人物的描寫，或是揭露專制者、暴政者給社會造成的悲劇，或是揭示進步勢力與保守勢力的鬥爭。生活在十九世紀後期動蕩時代的藝術家們，對俄國歷史上新舊力量的鬥爭予以特別的關切，這是十分自然的事。

十九世紀後期，除蘇里科夫外，有三位歷史畫家需要作重點介紹。他們是蓋依、瓦斯涅佐夫和魏列夏庚。

蓋依（Н.Н. Ге，1831–1894）在十九世紀中期畢業於皇家美術學院。他早期的歷史畫曾模仿學院派畫家的風格（如《最後的晚餐》（圖131）1863）。六十年代末，他從義大利進修回到彼得堡，七十年代初

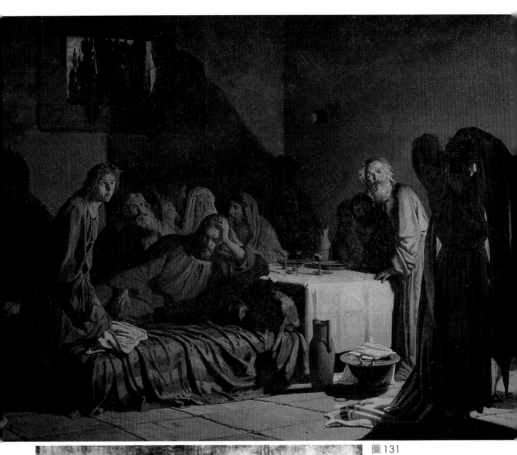

圖131
蓋依　最後的晚餐
1866
油彩畫布
66.5 × 89.6cm
莫斯科國立特列恰可夫畫廊

圖132
蓋依
彼得大帝審問王子阿歷克賽
1871
油彩畫布（左圖）

便積極參加巡迴展覽畫派的活動。在一八七一年的第一次巡迴畫展上，他的《彼得大帝審問王子阿歷克賽》（圖132），描寫了俄國歷史上的改革者彼得大帝和保守勢力的鬥爭。蓋依通過父子——代表兩個不同立場的歷史人物，揭示了十八世紀初的歷史特點。這幅取材於俄國民族歷史的傑作，以其題材的獨到和人物心理刻畫的深度而獲得成功。

一八七六年以後，蓋依遷居到契爾尼戈夫省老家的莊園居住。那裡離托爾斯泰的故居不遠，兩人常有往來，十分接近。在他後期的創作中，他的歷史畫題材由民族歷史轉爲聖經，如《什麼是真理？》、《髑髏地》、《基督上十字架》等，在這些作品中可以看到托爾斯泰的通過道德改良和個人犧牲來改造社會的烏托邦思想。當然，它們在表現形式和色彩的運用上都有獨到之處。

瓦斯涅佐夫（ B.M. Васнецов ，1848-1926）是俄國美術史上占有特殊地位的畫家。他自稱爲「帶有幻想色彩的歷史學家」。他筆下的英雄人物，是俄羅斯民間傳說、史詩和民歌中的主人翁。瓦斯涅佐夫以富有詩意的藝術語言，以人民喜聞樂見的表現形式，創作了許多新穎的畫幅。

瓦斯涅佐夫出生在一個貧困的農村牧師家中，童年的生活就是在一種宗法式的、保留著很多封建殘餘的偏僻鄉村中度過的。古老的風俗習慣，大自然瑰麗的景色，對他對古代傳統和民間故事的理解，具有極大的意義。

一八六八年，瓦斯涅佐夫考上了彼得堡皇家美術學院，受到契斯恰可夫的親自教導。畢業後從事油畫專業創作。他的早期作品，汲取了六十年代藝術的特點，題材以風俗畫爲主，如《小書店》（1876）、《玩紙牌》（1879）、《從一個住宅搬往另一住宅》（1876）、《軍事電訊》（1878）等，畫中或描寫城市街道生活小景，或恥笑小商人的生活方式，或揭示社會下層人民的悲苦遭遇，具有當年彼羅夫的藝術格調。

七十年代末，瓦斯涅佐夫從彼得堡遷居莫斯科，結束了他早期的風俗畫創作，找到了他自己獨特的藝術道路。

俄羅斯民間故事、歌謠、傳統和古代神話中的英雄，開始出現在瓦斯涅佐夫的畫面上。他的第一張大幅歷史畫《激戰之後》（1880，特列恰可夫畫廊），取材於十二世紀古俄羅斯的文學名著《伊戈爾遠征記》，描

圖133　瓦斯涅佐夫　三勇士　1876-1896　油彩畫布　195.3 × 446cm

寫了基輔公國時期伊戈爾大公與南俄草原上的游牧民族波洛威茨人的戰爭。鑒於《伊戈爾遠征記》是一部史詩，瓦斯涅佐夫以抒情和詩意的畫面，爲在大戰中犧牲的壯士穿上錦繡的戰袍，他們恰似在草原上色彩繽紛的旖旎風光中沈睡。

八十年代，瓦斯涅佐夫的古代勇士組畫問世。《十字路口的勇士》（1882），是古代勇士組畫之一，這是一幅富於傳奇色彩的作品。在晨曦中勇士穿著盔甲，停留在一塊古老石碑的前面。石碑上寫著：「向前去，是死亡之路，步行，乘騎，甚至飛翔，都沒有道路；向右去，妻兒滿房；向左去，金銀滿倉。」荒漠的草原，石碑旁的累累白骨，西風吹動戰馬的長鬃，戰士瀕臨凶險的境地。神話中的英雄正在考慮選擇前進的道路。

《三勇士》（圖133）（1876-1896，特列恰可夫畫廊）是勇士組畫中的主要作品，也是瓦斯涅佐夫的代表作之一。在這裡他刻畫了俄羅斯民間家喻戶曉的三個勇士：伊里亞・穆拉密茨、道布里尼亞・尼基奇和阿寥沙・波波維奇的形象。畫面上勇士們的神情，戰馬的雄姿，邊陲地區的山岡和草地……非常協調地構成了雄壯的畫面。構圖上較高的地平線，加強了三個宏偉的形象。

雖然這些歷史畫描寫的是古代傳說中的英雄人物，但瓦斯涅佐夫運用了現實生活中的形象：農民伊凡・彼得羅夫爲畫家作了伊里亞的模特兒。莫斯科近郊的風景爲這幅畫的背景提供了重要參考，畫面上的三匹駿馬，也是挑選了阿勃拉姆采夫的好馬作模特兒。這些細節，説明了瓦斯涅佐夫從現實生活中吸收創作素材，而又善於把素材提升爲藝術形象的才能。

八十年代初，瓦斯涅佐夫受馬蒙托夫之請，爲當時新建的北方鐵路管理局會議室畫三幅裝飾油畫，這就是後來有名的《飛毯》（1880）、《斯拉夫人與斯基臺人交戰》（1881）和《地下王國的三個公主》（1884）。瓦斯涅佐夫以富於裝飾趣味的手法，傳奇的內容，使畫幅映射了頓涅茨地區的豐富的地下礦藏和美好的發展前景。

在一八八一年第九屆巡迴展覽會上展出的《阿寥努什卡》（特列恰可夫畫廊），瓦斯涅佐夫刻畫了一個農村貧苦少女的形象，這個在民間傳説中質樸而美麗的姑娘，由於女巫的捉弄而喪失了弟弟，離別了自己的

戀人。從瓦斯涅佐夫爲創作《阿寥努什卡》而積累的習作中，可以看出畫家從現實生活中汲取形象的重要意義。不論是阿寥努什卡的外貌，還是背景上的叢林和黯黑的池塘，都具有極大的真實性，加強了神話傳說的現實意義。

類似《阿寥努什卡》以民間故事爲題材的作品，還有《騎著灰狼的伊凡王子》。在這些富於幻想的作品中，瓦斯涅佐夫始終貫串著對不幸者的同情，對光明和正直的嚮往和歌頌。

八十年代，瓦斯涅佐夫爲莫斯科歷史博物館進口處作了裝飾壁畫《石器時代》。根據十九世紀後期歷史學和考古學的成果，畫家在狹長的牆面上畫了三個組畫。第一組畫的是原始人的簡單勞動如磨石、燒陶……第二組畫的是集體打獵和捕魚；第三組畫的是原始人的狂歡。畫面上提供了人類祖先原始生活的面貌和他們向大自然進行艱巨鬥爭的情況。瓦斯涅佐夫在這套組畫中，充分發揮了裝飾畫的特長，構圖、設色別具一格。

在九十年代的名作《伊凡雷帝》（1897，特列恰可夫畫廊）中，瓦斯涅佐夫給這位十六世紀的沙皇作了「逼真」的肖像。在處理形式上，他既不同於雕刻家安托柯爾斯基那樣把伊凡雷帝作爲歷史矛盾中的悲劇人物描繪，也不像列賓那樣把伊凡雷帝刻畫在感情衝動的高潮之中。瓦斯涅佐夫筆下的伊凡雷帝是權威的、善於懷疑的、性格暴躁而易於發怒的、具有無上威嚴的沙皇。他穿著繡花的俄羅斯長袍，在鋪著紅地毯的階梯上緩步下行。從狹長的窗洞中，可以看到莫斯科冬季的城景。伊凡雷帝的身軀在構圖中位於視平線以上，因此更顯出他的威勢和身軀的高大。瓦斯涅佐夫選取了狹長的構圖方式，使伊凡雷帝嚴厲冷酷的外形特徵更顯突出。

瓦斯涅佐夫的才能是多方面的，他在阿勃拉姆采夫業餘文藝小組中，曾爲李姆斯基——柯薩科夫的歌劇《白雪姑娘》畫過舞臺背景，顯露了這位畫家對古代俄羅斯人民生活的理解和獨特的研究。他所繪製的古俄羅斯建築、民間工藝品，具有優美的風格和歷史的真實意義。《白雪姑娘》這一舞臺設計，被公認爲藝術傑作。

瓦斯涅佐夫在八十和九十年代，還爲基輔的符拉季米爾教堂作過有名的壁畫。其中以大幅的《聖母子》爲最有名。瓦斯涅佐夫的才能，還表

現在繪製裝飾畫，如《三個音樂家》(插圖 16)（1899）和建築設計上，他在莫斯科設計了自己的住宅和有名的特列恰可夫畫廊的正門。

魏列夏庚（ B.B. Верещагин ，1842-1904）是十九世紀後期特殊的歷史畫家。確切地說，他是一位軍事畫家。在他的優秀作品中，體現了反對侵略戰爭和暴露戰爭罪惡的人道主義思想。他在軍事畫這一領域裡，在表現形式和內容上突破了為帝王貴族歌功頌德的陳規，作出了新的探索。

魏列夏庚曾說：「我想看一看各式各樣的戰爭，並在畫面上正確地表達它們。」他親自到過俄土戰爭、巴爾幹戰爭的前線，最後死於一九○四年的日俄戰爭中。在魏列夏庚留下的軍事畫中，作者始終以一個戰爭參加者，目擊者的身分，真實地表達戰爭的情景。

魏列夏庚最早的一個名為《土耳其斯坦組畫》作於一八七一至一八七三年間。這是一組內容廣泛的組畫，其中除了如《出售幼年奴隸》、《玩鳥的吉爾吉斯富人》、《撒馬爾罕的牢獄》等反映中亞細亞落後的社會制度的風俗畫，他主要描繪一八六七至一八七○年間的戰爭情況。

《出其不意的襲擊》（1871，特列恰可夫畫廊），描寫了一小部分俄國士兵被敵人突然包圍的情景。在毫無準備的情況中，士兵已經犧牲了很多，而剩下的仍然在頑強地抵抗。魏列夏庚在這幅不大的畫面上，企圖向人們指出：戰爭起著主要作用是廣大的士兵——穿著軍服的俄國人民。他們是戰爭最大的犧牲者。

在《致命傷》（1871，特列恰可夫畫廊）一畫中，他畫了一個被子彈射中，在臨死前一刹那奔跑的俄國士兵的形象。彌天的硝煙，中亞細亞酷熱的天氣，地上的黃沙，隱約在遠方的城樓和正在進行的戰鬥，他以極大的藝術技巧賦予這張作品以真實生動的表現。

《戰爭的祭禮》（圖 134）（1872，特列恰可夫畫廊）是這個組畫中創作構思最為別致和畫面形象最為突出的一幅作品。畫面上是堆成金字塔形的無數骷髏。他在特製的畫框上題了這樣一句：「獻給所有過去、現在和未來的偉大征服者們。」魏列夏庚自己稱這幅畫為「毒辣的諷刺畫。」他用這堆枯骨揭示了當時中亞細亞封建暴君的野蠻行為。這幅作品也同時體現了魏列夏庚創作中的人道主義思想：野蠻的侵略戰爭給人類帶來了禍害。畫中除了骷髏堆以外，如毀壞的空城，沒有人煙的原

圖134　魏列夏庚　戰爭的祭禮　1872　油彩畫布　127×197cm　莫斯科國立特列可恰可夫畫廊

304

野，枯死的矮樹，在枯骨上停著的老鴉等細節描寫。這些都加强了畫面的殘酷與悲慘的氣氛。

《土耳其斯坦組畫》中較有名的還有《戰利品》、《慶功》、《被遺忘者》等。這些作品或是描寫戰爭的殘酷，或是描寫中亞細亞回教徒中當時的野蠻風俗，表現了作者善於揭露現實的才能。

《巴爾幹組畫》是魏列夏庚的第二套，也是最有名的一套組畫。這是他親自目睹俄土戰爭的情景之後的創作。在這個組畫中，他以樸素的畫面，紀錄了俄國軍隊的生活。描寫了交戰前後的實景，揭露了沙皇高級官吏的庸碌無能，同時也紀錄土耳其侵略者戰敗後的狼狽狀態。

《什布卡──歇依諾夫》（1878-79，特列恰可夫畫廊）是這個組畫中的優秀作品之一，描繪了什布卡和歇依諾夫兩個軍事重鎮間俄國軍隊取得勝利的一個場面。戰爭剛剛結束，沙皇指揮官斯卡別列夫被一羣侍從跟隨著（其中有作者本人），馳過俄軍隊列面前，表示祝賀勝利。但魏列夏庚就在畫面的第一個層次上描寫了無數士兵的屍體，以此說明在這決定俄土戰爭勝負關鍵戰的勝利中，俄國士兵所付出的重大代價。

《在什布卡山隘口一切平安無事》（1871）是一幅揭露戰時內幕的傑作。描寫了一個忠於職守的前哨士兵，在嚴寒中被凍死的事件。因嗜賭而忘記命令換哨的軍官，還無恥地向上級報告「一切平安無事」。

這套組畫在展出時招致沙皇政府的不滿。當時的一些官方報紙捏造了許多事實誹謗魏列夏庚，說他同情土耳其軍隊和缺乏愛國主義精神。沙皇的哥哥說魏列夏庚是社會的「搗亂分子」。有人則建議把全部作品毀掉。

《印度組畫》，是魏列夏庚先後兩次去印度（1874-1876，1882-1883）旅行的成果。畫家對印度人的生活習慣、人物面貌、自然景色和古蹟作的詳盡速寫，構成了一套非常完美的印度風土人文組畫。魏列夏庚善於表現南方色彩，如蔚藍色的天空、强烈的陽光、宏偉的建築物，同時他又擅長用纖細、精確的筆觸刻畫每一個形體，因此常常賦予畫面以一種富麗堂皇的工藝裝飾之美。在《印度組畫》中，以《泰姬陵》（1876）、《騎士》（1876）、《兩個伊斯蘭教徒》和《喜馬拉雅山的黃昏》等幅爲最有名。

畫家在第二次去印度旅行時，還作了其他兩個小型組畫，一爲《死

刑三部曲》（1884-1885），其中包括《羅馬人統治時代的十字架刑》、《在俄羅斯的絞刑》、《不列顛統治下印度的砲刑》（將人綁在砲口處以極刑）等三幅作品，描述了在不同時代、不同民族，統治者殘酷鎮壓反對自己政敵的故事。另一個組畫是根據近東國家中看到的事物，借用福音書中的故事來表現的。如《神聖的家庭》一畫，畫中把基督描寫成有很多弟妹的長兄。這類作品的問世，引起了社會上某些人，特別是教徒的「義憤」。作品在維也納展出時，竟發生教徒把硫酸潑在畫上的事件。

魏列夏庚最後的一個大型組畫是《1812年，拿破崙在俄國》。他以二十幅連續的畫面，敍述了一八一二年戰爭的史蹟，按次描寫了拿破崙的入侵、俄國人民的反抗，以及法國軍隊的崩潰。這組畫以《別出聲，讓他們走近一點》（1889-1895）、《在莫斯科城前等待貴族代表團》（1892）、《在大路上——退卻，逃走！》（1889-1895）等幅最有名。

魏列夏庚是一位虔誠的軍事畫家，但他一生中爲數衆多的油畫風景速寫，特別是有關東方，如中亞、巴基斯坦、印度、菲律賓、日本……富有生活氣息和異國風情的描寫，具有獨特的風采。

魏列夏庚沒有參加巡迴畫派，但他與巡迴畫派的藝術有密切的聯繫，他也是一位體現了十九世紀後期批判現實主義創作思想的畫家。

⑹列維坦與俄國風景畫派

十九世紀後期是俄羅斯民族風景畫派發展和成熟的階段。巡迴展覽畫派頻繁的展覽活動,對俄國風景畫派的壯大起了催化的作用。

俄羅斯現實主義風景畫派真正的奠基者是薩符拉索夫（A.K. Саврасов ，1830-1897）。他的風景畫創作體現了畫家對俄羅斯大自然的新的理解。一八七一年，第一次巡迴展覽會上展出的《白嘴鳥飛來了》（插圖16）（特恰列可夫畫廊），是俄羅斯風景畫中具有重大意義的作品。薩符拉索夫以傾心的愛憐和純樸的感覺描繪了俄羅斯北方的早春。伏爾加河邊的積雪還沒有完全融盡，白樺樹上的白嘴鳥窩中已經有了生氣，主人們又回來了；不遠處的木屋，簡陋的籬笆和鄉村小教堂，在這一切簡樸的描寫中使人感到無限鄉土氣息。就在這平凡的景色中，畫家以精細的觀察力，傳達了自然界甦醒時的呼吸和內在的生命。

薩符拉索夫用簡潔的藝術語言，表達了豐富的內容。在色彩的運用

上，以赭色爲主調，兼用藍、白二色，給人以樸實、嚴謹之感。從畫家的許多草圖和小稿之中可以看出，《白嘴鳥飛來了》並非自然中某一角落的複製，而是經過精心構思的人民生活和活動的場所。

薩符拉索夫的《村道》（1873，特列恰可夫畫廊）一畫，是與《白嘴鳥飛來了》具有同一風格的作品。描寫的是自然界正在轉化的一刹那——傾盆大雨剛過去，烏雲還沒有完全消失，而陽光卻透過雲彩，照射到地面和空間，草更綠了，遠處的莊稼更加金黃，雲朵上由陽光鑲起的金邊，使整個天地和萬物間的關係顯得更加融洽和美麗。

《村道》一畫顯示了薩符拉索夫的油畫天賦，他善於把自然界細微的變化，直接而鮮明地表達在畫面上。同時又以這最常見的俄羅斯村邊小道，表達畫家自己對自然界的熱愛。

薩符拉索夫七十年代初的這兩幅作品，標誌了風景畫發展的新階段。六十年代，大多數作爲風俗畫背景出現的農村風景，與當時的風俗畫一樣，缺少歡樂與生氣。而七十年代，隨著藝術的發展和對車爾尼雪夫斯基美學的進一步理解，畫家們不再描寫苦難，而努力描寫自然的宏偉和美麗，表現俄羅斯鄉土的無限富饒和美好。因此，在七十年代和八十年代，風景畫經歷了極大的繁榮，畫家們在自己的作品中，除了對內容有更新更高的要求外，在藝術技巧上也進行了新的探索，色彩也由單調轉入豐富，形成十九世紀後期風景畫中的百花爭豔局面，成爲一支足以和法國「巴比松畫派」，以及歐洲其他各國的現實主義風景畫流派相媲美的勁旅。

希施金（ И.И. Шишкин ，1832-1898）是巡迴展覽畫派早期的風景畫家之一。他一生爲萬樹寫照，歌唱了俄羅斯自然的宏偉和壯麗，探索了森林中的祕密，是森林的歌手。希施金的作品以精細、深刻，以及善於發現和創造自然界幽邃的意境而引人入勝。早期創作如《歌斯特羅列斯克的橡樹》（1857）、《瓦拉姆島上的松樹》（1858）等，由於注意細節的刻畫，有時不免影響整體效果，使畫面顯得有些枯燥。但希施金早年這種對造型上的嚴格要求，卻爲未來成熟時期的創作打下了堅實的基礎。

希施金所描寫的森林，氣魄宏偉，令人感到自然界的旺盛的生命力和堅不可摧的力量。

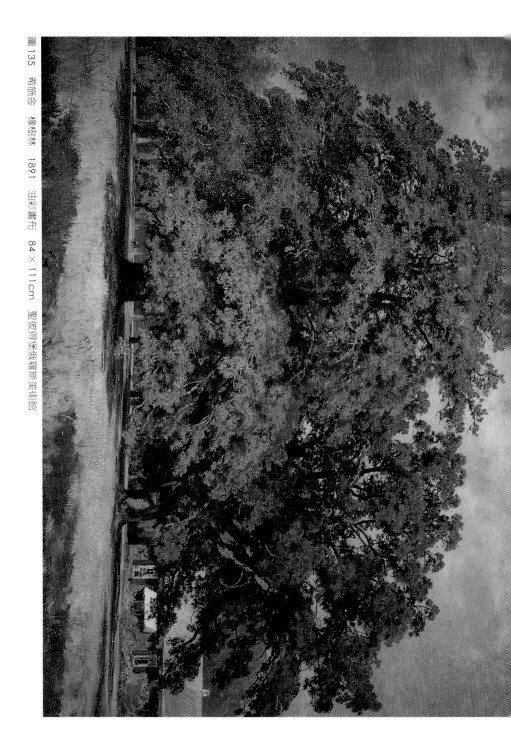

圖135　希施金　橡樹林　1891　油彩畫布　84×111cm　聖彼得堡俄羅斯美術館

希施金的名作，大多是描寫松樹和橡樹。白樺樹也是最具俄羅斯民族特徵的一種樹木，爲涅克拉索夫和列維坦所偏愛的纖細而而帶有抒情意味的白樺樹卻從來没有吸引過希施金。希施金喜愛的是宏偉、豪放、粗獷的俄羅斯大森林。希施金從六十年代的作品《砍伐森林》（1868）起，到七十年代的名作《松樹林》（1872）、《森林的深處》（1872）、《麥田》（插圖18）（1878）的產生，一直没有停止過對松樹的描寫。或是森林内部被砍倒的松樹和正在茁壯生長的松林，或是在成熟的田野上巍然屹立的大松樹，希施金從各個不同的角度和不同的表現手法，刻畫了松樹的「個性」和不同的外貌特徵。在八十年代創作盛期，畫家就更以詩一般的藝術語言，歌唱了松樹和橡樹雄壯的外貌，和强大、堅定、穩固的品格。

　　《在平靜的原野上》（1883，基輔俄羅斯藝術博物館）是一幅以俄羅斯民歌作爲畫幅標題的優秀作品。希施金在這裡描繪了獨立於原野上的一棵大橡樹。它深沉有力的形體，把觀衆的視線引向遠方彎曲的小河和近處五彩繽紛的野花綠草。整個構圖富有節奏感，與民歌中抑揚的聲調相仿，在緩慢、平靜、和詩一般的境界中吟唱著土地的富繞，表露了畫家對鄉土的深厚感情。

　　希施金一八八七年的兩幅傑作《三棵橡樹》（俄羅斯博物館）和《橡樹林》（圖135）（俄羅斯藝術博物館），充滿了生命的活力和大自然的歡樂。巍峨的橡樹在陽光的照耀下，自由、流暢地伸展著茂密的枝葉。

　　《松林的早晨》（1889，特列恰可夫畫廊）是一幅在民間流傳最廣的作品。畫家在這裡揭示了清晨森林中的祕密：在霧氣彌漫，陽光剛從樹梢射入密林的時候，幾隻頑皮的小熊在母熊的帶領下在林中嬉戲（這些熊是我們前面提到過的畫家薩維茨基所作）。由於希施金在構圖上的匠心獨運，觀衆就像親自走進了清涼早晨的大森林中，呼吸著帶霧的潮濕空氣，聞著枯樹上青苔的芬芳，看著頑皮的小黑熊遊戲。

　　與《松林的早晨》在構圖上有異曲同工之妙的《橡樹林中的雨滴》（1891），也是希施金與薩維茨基合作的作品。

　　希施金在九十年代描寫的樹林有《冬天·雪松林》（1890）、《在瑪爾特菲娜女伯爵的森林裡》（1891，特列恰可夫畫廊）、《瑪爾

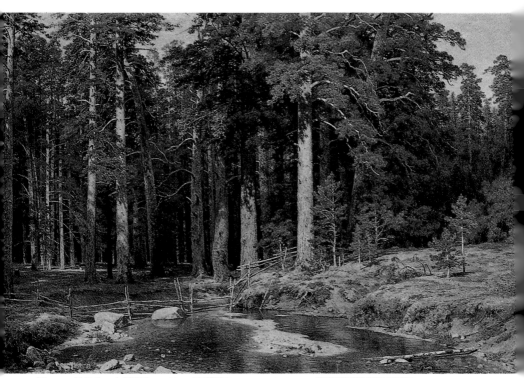

圖136　希施金　大松樹林　1898　油彩畫布　165×252cm　聖彼得堡俄羅斯美術館

圖137　華西里耶夫　解凍　1871　油彩畫布　55.5×108.5cm　聖彼得堡俄羅斯美術館

特菲娜莊園的橡樹》（1891） 等。前兩幅描繪了高大茂密的松林深處，後一幅刻畫了古老莊園的大橡樹，畫面上以一位年老的守林人作陪襯，襯托出橡樹的宏偉和寂靜的氣氛。

希施金一生中刻畫了無數森林。他的森林從來沒有給人以冷落與寂寞之感。雖然他很少在畫面上描繪人的活動，但看畫人總能感到他的森林中有生活氣息。即使他晚年的《大松樹林》（又譯作《造船木材森林》）（圖136）（1898，俄羅斯博物館）中仍然是這樣，他以豪放、明朗的構圖，粗細結合的筆觸，描繪了大自然的富有。在造意上，達到了高度的藝術水平，特別在表現技巧上，松林邊清新的空氣，暖和的陽光，清澈流動的溪水，水邊的卵石，使人感到溫和而親切。

和希施金的作品相比，華西里耶夫（ Ф.А. Васильев ，1850-1873）的風景畫就顯得別具抒情意味。這位二十三歲就夭折的年輕畫家，給俄羅斯風景畫派留下了珍貴的遺產。他的早期作品——《農村》（1868）、《雨後》（1869）、《悶熱的夏天》（1869）、《雷雨之前》（1870）——以寫意風格著稱，特別注意自然界內在情緒的變化。

一八七〇年，華西里耶夫曾與列賓一起去伏爾加河旅行，《伏爾加河上的風光》（1870，俄羅斯博物館）和《解凍》（圖137）（1871，特列恰可夫畫廊）就是這次旅行的收獲。從留下的許多素描作品中，可以看出這位年輕藝術家對自然界細緻的、不倦的探索。

一八七一年，華西里耶夫因肺病加劇而去克里米亞休養。由於對中部俄羅斯的懷念，他憑借一些原有的寫生草稿作了一幅風景：《潮濕的草地》（圖138）（1872，特列恰可夫畫廊）。在這幅作品中，華西里耶夫一改以往風景中加入人物的習慣，把中部俄羅斯雨後的風光，以詩意的筆調表達在畫面上。

《在克里米亞山上》（1873，特列恰可夫畫廊）是畫家的絕筆之作。全畫以銀灰色的調子，展現了山地風光莊嚴而富有表情的美。華西里耶夫由於自己當時內心憂鬱，他不能用往常人們描繪克里米亞時充滿歡樂的筆調，畫面上嚴峻的山麓，山坡上的幾株孤松和遠山的霧氣，烘托了作品的悲哀意境。克拉姆斯科依曾稱這張作品是「風景交響樂。」

庫茵芝（ А.И. Куинджи ，1842-1910）這位在烏克蘭成長的大自然歌手，同樣以抒情的風格見長。但他不同於華西里耶夫那樣表現細

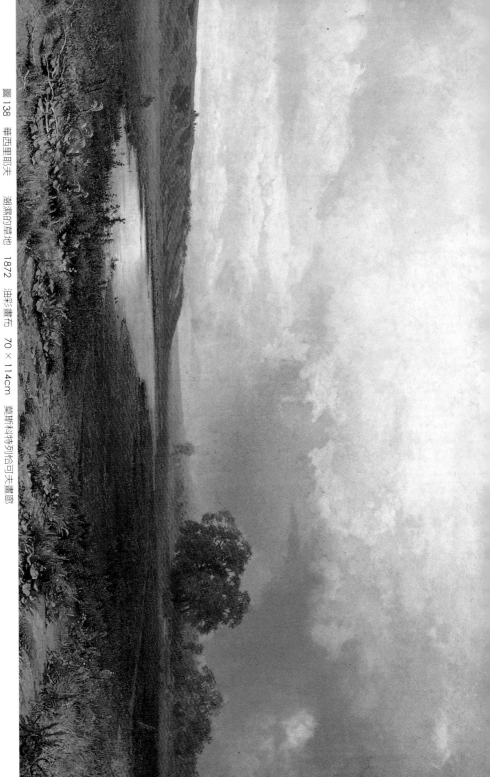

圖138　華西里耶夫　潮濕的草地　1872　油彩畫布　70×114cm　莫斯科特列恰可夫畫廊

圖 139-1　庫茵芝　從事販運的烏克蘭農民在草原休息　1880　油彩畫布　96×135cm

圖 139　庫茵芝　烏克蘭的傍晚　1880　油彩畫布　70×114cm　聖彼得堡俄羅斯美術館

313

圖140-1　庫茵芝　海　1880　油彩畫布　12.5×18.5cm

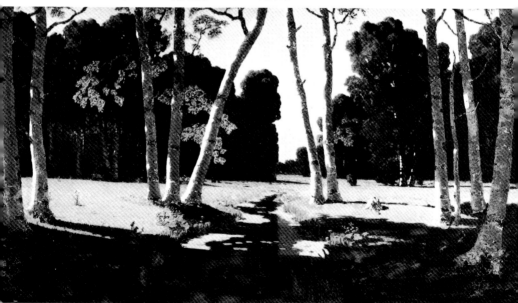

圖140　庫茵芝　白樺樹叢　1879　油彩畫布　97×181cm　莫斯科國立特列恰可夫畫廊

緻的感情。庫茵芝喜愛明朗的畫面，他經常以浪漫主義的筆調，詠歎自然界神奇的景色。月光、夜色、晨曦、傍晚——成為庫茵芝畫幅上常見的景象。他善於運用某種單一的色彩，强調某一景色的獨特風采。如《在凡拉姆島上》（1873）的嚴峻，《拉達士湖》（1873）的清澈平靜，《烏克蘭的傍晚》（圖139）（1880）和《第聶伯河之晨》（1881）詩一般的美麗和靜寂。庫茵芝以不同於衆的表現手法，引起了十九世紀七十年代末期觀衆們特別的興趣。

在一八七九年，庫茵芝展出了三幅作品《雷雨之後》（插圖19）、《北方》和《白樺樹叢》（圖140）（三畫都藏於特列恰可夫畫廊），畫家分別描繪了自然界不同的風姿。在這些風景畫中，庫茵芝充分運用了色彩和光的效果，畫面上光影對比十分强烈，突出了所描繪物體的形象特徵，使普通的自然景色進入詩一般的境界。

一八八〇年，庫茵芝為自己的新作《第聶伯河上的月夜》（1880，俄羅斯博物館）單獨舉行了一個展覽會。這個展覽會曾轟動了整個彼得堡，人們都為「月夜」優美的表現而感動。這幅作品中用色和構圖的獨特大膽，浪漫主義的描寫手法，獲得了罕見的藝術效果。列賓曾用「觸動觀衆心靈的詩」這樣的評語，來贊美庫茵芝的畫幅。

庫茵芝具有高度的概括才能，因此他在色彩和光線表達上的幻覺印象，並不損害他筆下的景色。如果説希施金的作品像「大自然肖像」那樣細膩，那麼庫茵芝的畫幅則以獨特的裝飾情調而不同於衆。

艾伊瓦佐夫斯基（И.К. Айвазовский，1817－1900）是風景畫派的老前輩。還在十九世紀前期，他的作品就受到藝術界極大的重視。他的海景曾震驚過詩人普希金和音樂家格林卡。當時，英國以描繪海景著稱的的畫家泰納，也對他的作品表示十分欽佩。

艾伊瓦佐夫斯基是一位研究海洋的專家，畫海的名手，他筆下的海景，氣魄宏偉而莊嚴秀麗，他善於運用豐富的想像和寫實的手法。他的海景畫在俄羅斯風景畫中獨樹一幟。

《九級浪》（插圖20）（1850，俄羅斯博物館），是艾伊瓦佐夫斯基創作中最成功的一幅作品。他大膽地描繪了海浪中最驚險、最罕見的九級風浪。在巨大的畫面上，艾伊瓦佐夫斯基用變化無窮的色彩，展示了驚心動魄的畫面。

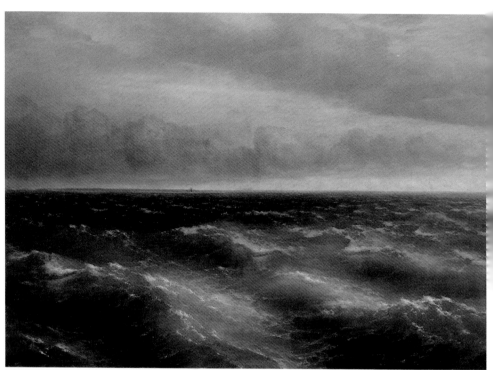

圖 141
艾伊瓦佐夫斯基
黑海 1881
油彩畫布 149 × 208cm
莫斯科國立特列恰可夫畫廊

圖 142
波連諾夫
在公園裡 1874
油彩畫布 61 × 46cm
聖彼得堡俄羅斯美術館（左圖）

《黑海》（圖 141 ）（ 1881，特列恰可夫畫廊 ）一畫，表達了海上景色的雄偉壯麗，遼闊的天空、翻滾著浪花的海水，組成了雄偉的畫面。艾伊瓦佐夫斯基從小生長在海邊，對大海有著深厚的感情和豐富的知識。因此他筆下的海洋，或是純粹的茫茫波濤，或是歷史上有名的海戰場景，都有磅礴的氣勢，畫面有著強大的藝術表現力。

艾伊瓦佐夫斯基是一位勤勞的藝術家。除了無數的草圖、素描，和有價值的小稿外，他一生中共畫了三千多幅完成了的作品。海面複雜迅速的變化，不允許畫家對自然進行寫生，由於他驚人的記憶力和對海的深刻理解，他的作品既有實景的生動感，又有想像的魅力。他的風景畫，都是觀察、記憶、想像三者相結合的創作。他所描寫的海景，不論是風平浪靜，驚濤駭浪，或是海上的日出、日沒、月夜、霓虹、雨風、雷電，都具有內在的藝術力量。同時，畫家經常描繪人與海浪的搏鬥，以顯示人們戰勝自然的威力與人們征服自然的勇敢和機智。

克拉姆斯科依曾稱艾伊瓦斯基爲：「 大海這一寬廣空間的第一顆星星。」

波連諾夫（ В.Д. Поленов ，1844-1927 ）在俄國風景畫派中占有特殊地位。他多才多藝，在歷史畫、風俗畫、舞臺美術等方面都有較大的成就。他作爲風景畫家的才能也十分突出，他創造了一種帶有風俗畫情趣的風景畫，畫中溫暖的情調，富有人情味的畫境，情景交融，別具格局。他的《莫斯科的小院落》（插圖 21 ）（ 1878，特列恰可夫畫廊 ）是一張融合風俗畫和風景畫爲一體的作品。波連諾夫描寫了初夏時節莫斯科近郊的小院落，和院落中人民的日常生活。人與自然，自然與人，相互間充滿了溫馨、和諧的感情。這是俄國風景畫中別開生面的佳作。

風俗與風景完美的結合還表現在《祖母的花園》（ 1878，特列恰可夫畫廊 ）中。畫中描寫了古老花園的一角，老祖母和孫女在園中散步。盛開的丁香，高大的菩提樹，寂靜的大莊園，在美好的風景中襯托了貴族之家的沒落與蕭條。

波連諾夫的《池塘》（ 1879 ）、《在公園裡》（ 圖 142 ）（ 1874 ）、《阿勃拉姆采夫的秋天》（ 1890 ）、《在湖畔》（ 1888 ）和《早雪》（ 1891 ），清新明麗，陽光的表達十分出色。在構圖、造意上都有突破，他是俄國風景畫派中最早在外光描繪上獲得成功的畫家。

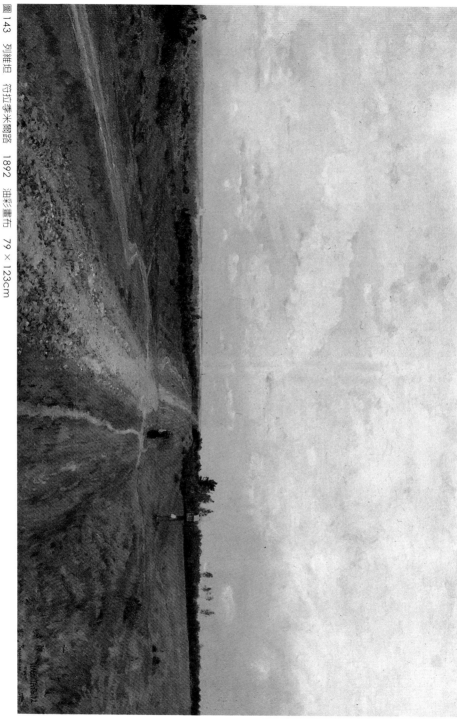

圖 143 列維坦 符拉季米爾路 1892 油彩畫布 79 × 123cm

十九世紀後期風景畫中的最後一位大師是列維坦（ И.И. Леви тан, 1861-1900）。從他短促的一生所留下的數量眾多的作品中，可以看出他對俄羅斯自然獨特的、深刻的理解，以及善於揭示自然祕密的驚人的藝術力量。他創作的風景形象，既不同於薩符拉索夫的真實，也不同於希施金的莊嚴，他在畫面上的抒情意味，又不像華西里耶夫的孤單。列維坦的風景，僅僅用「美麗」不能概括其特色，用「清新」又不能說明其風貌，具有詩意的抒情是列維坦創作的特點。無論是《小橋》、《村落》，還是他十八歲時的習作《索柯爾尼基之秋》（1879），都已明顯地表現了列維坦創作的基調。雖然在這些早期作品的風格中，還能看到他的老師薩符拉索夫那種偏重敘事的痕跡，但這裡已經顯示了列維坦用抒情筆調再現自然的才華。他善於抓住自然形象中與人們思想感情有聯繫的部分，表達自然界內在的情緒。因此有時畫面上雖然只是自然景色中最平凡的一個角落，卻能引起人們詩意的豐富聯想，使人們沈醉在藝術家所揭示的意境中。

一八八八年左右，列維坦的創作進入了一個很有特色的階段。在充滿朝氣的伏爾加河組畫中，畫家的創作風貌表現得十分明顯：《傍晚》、《雨後》、《白樺叢》、《黃昏‧金色的普寥斯》……列維坦用看來平凡的取材，描繪了大自然明淨的美，恰到好處地表達了伏爾加河岸典型的景色。不論是雨後或放晴的天空，潮濕的草叢，河灣上停放的船隻，還是普寥斯古城的傍晚，列維坦都以真誠的感情，親切的筆調，詩意地表達了伏爾加河流域的鄉土氣息。

十九世紀九十年代是列維坦創作的盛期。這時他完成了《深淵旁》（1892）、《符拉季米爾路》（圖143）（1892）、《晚鐘》和《墓地上空》（1894）（均藏於特列恰可夫畫廊）等充滿時代氣息的作品。與伏爾加河組畫那種對自然景色的讚美不同，列維坦在這些畫幅裡，表達了九十年代沙皇黑暗統治和民族主義情緒高漲時期進步知識分子的沉鬱心情。

符拉季米爾路是流放犯人的路，「犯罪的人」經過這裡被流放到遙遠的西伯利亞去，老百姓在民歌中以符拉季米爾路為題材，訴說了人民的命運。列維坦在畫面上強調表現了這條漫長而沒有盡頭的路。他以陰霾的天空，無精打采游動的雲塊，十字路口孤獨的墓碑和路標……來顯示這條道路的歷史特徵。

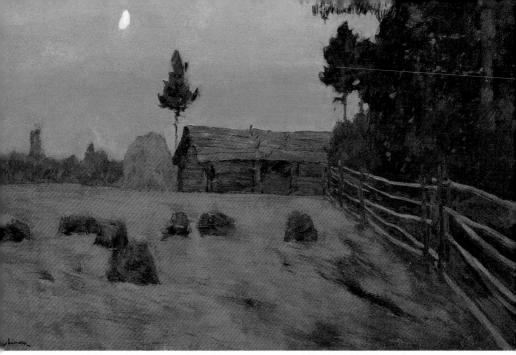

圖 144-1 列維坦 薄暮 1900 油彩厚紙 50.7 × 74cm 莫斯科國立特列恰可夫畫廊

圖 144 列維坦 伏爾加河上的清風 1895 油彩畫布 72 × 123cm

《符拉季米爾路》是一幅立意深刻的作品。列維坦通過藝術語言表達了自己對現實生活的不滿和内心的壓抑。因此有人把這幅畫推崇爲「俄國的歷史風景畫」。

　　《深淵旁》的構思，由一個民間關於死亡橋的傳説而來：磨坊主人的女兒被迫與心愛的人分離，姑娘在絶望中跨進了死水潭。畫面上空無一人，墨黑的水潭，腐朽的獨木橋，河那邊深綠的灌木叢……大自然死一般的靜寂，整個氣氛，帶著强烈的民間傳奇色彩。

　　《晚鐘》，描繪了俄羅斯古老的一角，在夕陽餘暉中，河對岸教堂裡響起做彌撒的鐘聲。這幅畫的色彩，在明朗中帶著壓抑，表達了人們尋求精神上對古老過去的寄托。

　　從以上三幅作品可以看出，列維坦爲了賦予風景畫以深刻的社會意義，大膽地發揮了自己的想像力，採用了許多能引起聯想的母題。這些新手法，在兩年之後的《墓地上空》（1894）一畫中得到了綜合的表現。《墓地上空》既有社會意義，又有民間傳奇的成分，還有宗教哲學意味，可説是集列維坦這一階段中創作特點之大成，展示了列維坦深刻的創作構思：嚴峻、寬廣、富饒的俄羅斯，貧困、受難的俄羅斯人民。

　　列維坦是生長在俄國的猶太人，出身於一個鐵路工作人員的家庭裡，父母早亡，他從童年起就過著極度貧困的生活。九十年代初，沙皇民族主義者對猶太人進行了殘酷的迫害。《墓地上空》（插圖22）正反映了作者這一時期的壓抑和對現實極端不滿的情緒。在一八九五年五月，列維坦給特列恰可夫的信中寫道：「……整個我，我現在的精神面貌和内在的一切，都包含在這一畫中了。」畫面上，在雷雨將臨、狂風吹折樹梢的時刻，寬廣的水面，嚴峻的天色，正處在極大的變化中。在荒僻的山岡上，是孤單和早就爲人們遺忘的小教堂和寂靜的墓地。一切正孕育著暴風雨的來到。

　　《墓地上空》在構圖上的大膽和成熟，使畫面具有博大恢宏之感。挺秀的山岡，寬廣的原野和河流，天空中的叱咤風雲，構成了一幅莊嚴宏偉的圖畫。

　　列維坦在這幅風景畫中，把自己的感受和黑暗年代人民的痛苦緊密地聯繫起來，這是一幅與《符拉季米爾路》等作品一樣，充滿著巨大社會意義的作品。

圖 145　列維坦　三月　1895　油彩畫布　60×75cm

列維坦在創作的最後階段（九十年代中期），畫了一系列愉快、歡樂的油畫。

　　九十年代中期，社會上進步勢力活躍起來，影響到人們的精神生活，他和當時的作家契訶夫一樣，在作品中流露出對生活的禮讚和信心。

　　一八九五年他畫了三幅出色的風景畫：《伏爾加河上的清風》（圖144）、《三月》（圖145）、《金色的秋天》（三畫都藏於特列恰可夫畫廊）完全改變了九十年代初作品的憂鬱情調。不論是伏爾加河上絢麗的夏天，或是三月豔陽天裡暖和的陽光，還是金色的秋天裡誘人的樺樹和寶石一般透明的溪水，都流露出了作者內心的激動和喜悅。

　　在一八九五年以後的一系列作品中，如《春天‧大水》（插圖23）、《農村中的月夜》、《黃昏裡的草垛》、《夏天的傍晚》等，是作者在風景畫藝術上更進一步的發展。

　　列維坦開始用更樸實，更簡練的手法，探索俄羅斯自然的綜合形象。而在他逝世前不久才完成的《湖》（1899-1900，俄羅斯博物館），則沿用了《三月》和《伏爾加河上的清風》的筆調，畫面充滿了生命的活力，在表現手法上，列維坦已轉向紀念碑式的構圖，省略情節，對自然形象進行了高度的概括。這張作品，可以作為列維坦對大自然多方面探索和理解的總結。

　　從列維坦後期作品看來，正如作家契訶夫——列維坦最親密的朋友所說：「他是一個偉大的、獨樹一幟的天才，他的作品清新有力，本該引起一場變革的，可惜他死得太早了。」

　　列維坦短促的一生，是充滿曲折的一生。在童年和青年時代要和貧困作鬥爭，後期又受疾病折磨，心肌梗塞症使他不得不經常停止工作。再加上沙皇統治下的大俄羅斯民族主義，也使列維坦處於經常性的精神壓抑中。儘管這樣，列維坦在自己的畫幅中，仍然閃耀著希望和歡樂的光芒。雖然陽光並沒有在他的生活中經常照耀，但當他在畫幅中表現陽光的時候，如《三月》和《金色的秋天》那樣，陽光竟是如此溫暖，「簡直是能使疲倦的心靈愉快起來的陽光」。

　　列維坦屬於巡迴展覽畫派所培養起來的新的一代。雖然在十九世紀末期俄羅斯繪畫中各種現代流派開始活躍，但列維坦執著地走著自己的

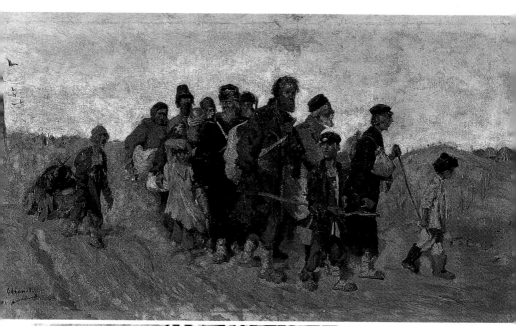

圖 146-1
伊凡諾夫
盲人
1883　油彩畫布
34.5 × 65cm

圖 146
伊凡諾夫
射擊
1905　油彩畫布
莫斯科革命博物館
（左圖）

探索之路。他在俄羅斯現實主義風景畫傳統的基礎上，吸收了西方繪畫，包括印象派繪畫的技巧，進行了藝術革新和創造，使十九世紀後期的俄羅斯風景畫派進到一個更高的文化藝術層次。

在列維坦、希施金、庫茵芝等風景畫大師直接影響下成長起來的畫家，如奧斯特洛烏赫夫（ И.С. Остроухов ，1859－1929），斯維塔斯拉夫斯基（ С.И. Светославский ，1857－1931）、杜波夫斯基（Н.Н. Дубовский ，1859－1918）等，都是十九世紀末、二十世紀初俄羅斯風景畫派中占有一定位置的人物。

⑺巡迴展覽畫派後期有獨創性的畫家

十九世紀九十年代，巡迴展覽畫派已逐漸失去了七十、八十年代的盛勢。一些中堅力量紛紛轉入經過改革的皇家美術學院任教。在這時期裡，能沿著巡迴展覽畫派的方針，在創作上有所成就，並在藝術上有所提升的畫家，要推謝·伊凡諾夫、阿爾希波夫和卡薩特金。

謝·伊凡諾夫（ С.В. Иванов ，1864－1910）在十九世紀末期作了三套有名的組畫。第一個《移民組畫》，描寫了被迫遷移的俄國農民的悲劇。為了尋找生活之路，一部分破產的農民遷移到西伯利亞等地去墾荒。由於缺乏組織，很多移民全家在半路上被折磨而死。這是十九世紀末期的一個重大社會問題。謝·伊凡諾夫的有關畫幅《遷移者們》、《轉回的移民》和《移民之死》，敍述了遷移者命運的三個階段：農民們帶著美好的幻想到遠方去尋找幸福，結果由於缺乏生存條件而不得不往回走；在回轉的路上又由於貧病交迫而大部分人死於半路。伊凡諾夫在這個組畫中揭露了俄國農民的悲慘境遇。與這套組畫有關的《農村中的暴動》（1889，莫斯科革命博物館），是油畫中首次出現直接描寫俄國十九世紀末農民暴動的作品。暴動的農民站在村邊，手拿犁杷等「武器」，嚴陣以待遠處開來「鎮壓」的部隊。

一九○五年革命前夕，伊凡諾夫完成了一套《革命風暴組畫》，其中包括《工人罷工》（1903，塔什干，烏茲別克國家藝術博物館）、《學生運動》等幅。《射擊》（圖 146）（1905，莫斯科革命博物館）是組畫中的優秀作品。這是一幅沙皇軍隊槍殺遊行示威羣眾的真實紀錄：在空曠的城市街道上，躺著幾具屍體，遠處塵埃中，軍隊還在追逐人羣。陽光

圖147　伊凡諾夫　外國人來了　1901　油彩畫布

圖147-1　伊凡諾夫　移民之死　1889　油彩畫布

雖然像平日一樣照耀，但家家窗戶緊閉。一種緊張恐怖的氣氛籠罩了整個城市。伊凡諾夫將自己親眼所見的場面，畫成許多速寫，經過整理，用油畫記載了這激動人心的歷史瞬間。

一九○五以後，伊凡諾夫繼續創作早已開始動筆的《歷史組畫》。

《十六世紀的沙皇》（1902，特列恰可夫畫廊）是這個組畫中的優秀作品之一。伊凡諾夫用戲謔的藝術語言，刻畫了專制者的形象。當時莫斯科的官方人員，曾譴責伊凡諾夫「無禮」地用漫畫形式來描繪俄國的沙皇，因此在作品展出時引起了很大的風波。

歷史組畫中的大多數作品，畫的是十七世紀俄羅斯公國時代的生活，如《外國人來了》（圖 147）（1901，特列恰可夫畫廊）、《莫斯科人的出巡》（1903）等。這些作品色彩鮮明，富有裝飾趣味。在構圖上並不講究完整而追求出其不意的效果。在題材上，伊凡諾夫選取那幽默的，有時甚至是帶有諷刺意味的歷史環境和人物。畫家奚落歷史上的統治人物，在一定意義上也是對十九世紀末期沙皇的影射。

阿爾希波夫（ A.E. Архипов ，1862－1930）是在農村中長大，對農民及其生活有著深厚感情的畫家。在他的作品中，充滿了對農村真摯的感情和愛。他總是描寫農村生活中光輝的一面，鼓舞人們對未來的信心。

《在奧卡河上》（1890，特列恰可夫畫廊）、《流冰》（1895，梁贊省藝術博物館）、《歸途》（1896，特列恰可夫畫廊），是阿爾希波夫九十年代的代表作。他描繪了優美的大自然和善良的農民。前兩幅作品陽光普照，是一片充滿生命的景色。不論是坐著敞篷船航行於奧卡河上的農民，還是初春時節到河邊觀看流冰的人們，畫家把他們巧妙地安排在散發著鄉土氣息的自然環境中，畫面樸實、自然。

在《歸途》中，俄羅斯的農村景色仍然是作品的主調。初夏朝霞升起時的寂靜，大路上有節奏地行走的馬車。畫的正中是駕著馬車的農民的背影。精練的藝術語言，表達了大自然的景色和俄國農民的生活。

阿爾希波夫在九十年代的另一類作品，如《鑄鐵工廠的臨時女工》（1896，特列恰可夫畫廊）、《洗衣婦》（共兩幅變體，分別藏於俄羅斯博物館和特列恰可夫畫廊）等，採用了巡迴展覽畫派常用的批判性題材，提出了社會上嚴重存在的婦女問題。前一幅描繪鑄鐵工廠臨時女工

休息的情景，著意刻畫沈重的體力勞動對婦女的折磨。《洗衣婦》（插圖24）的原作共有兩張。藏於俄羅斯博物館的那張作於一八九九年，畫面上的主要人物：一位無奈地坐在一旁休息的老婦，顯然已經不能堅持這沉重的勞動。在充滿水蒸氣的洗衣房中，還有幾個婦女正在吃力地工作著。小窗中射進來的一線陽光，在朦朧中顯現出一羣在霧氣迷漫的環境中從事勞動的人們。藏於特列恰可夫畫廊的那張《洗衣婦》，作於一九○一年，構圖、設色與前一張大同小異，阿爾希波夫以渾厚的筆觸，別具匠心的章法，含蓄而有表現力的銀灰色，創造了令人難忘的藝術形象。

在二十世紀最初幾年，阿爾希波夫在俄羅斯北部一帶旅行，畫了不少風景畫，如《海濱》、《解凍》、《雨後》等，他在色彩表現的探求方面下了很大的功夫。

十月革命前的幾年，他創作了《春天裡的節日》（1913，俄羅斯博物館）、《穿紅色衣服的村姑》等作品。由於對新鮮的印象和鮮豔美麗的色彩的追求，被人稱爲俄羅斯的印象派。

卡薩特金（ H.A. Касаткин ，1859－1930）是這一時期較爲突出的一位畫家。他發展了雅洛申柯的傳統，以俄國無產者的勞動和生活爲素材進行創作。

卡薩特金的早期創作，和謝·伊凡諾夫、阿爾希波夫有類似之處。如他以農村生活爲題材的《競爭者》（1890，特列恰可夫畫廊）、《孤兒們》（1891，俄羅斯博物館）、《誹謗》（1893）等，顯示了他對當代農村生活的興趣。

一八九二年，卡薩特金去頓巴斯煤礦旅行，從此決定了他新的創作道路。在1895年的巡迴畫展上，卡薩特金出示了三幅新作：《礦工·換班》（1895，特列恰可夫畫廊）、《女礦工》（1894，同前）和《揀煤渣》（1894，俄羅斯博物館）。這是一套描繪礦工生活的組畫。卡薩特金全新的風格和題材，使藝術界感到意外，因爲沒有人估計到他在創作上會獲得這樣巨大的進展。《揀煤渣》是其中構思最早的一幅作品，也是描寫礦區的、帶有風俗性的風景畫。在已經開採過的礦山上，礦工們的家屬在揀煤渣。老太婆、孩子、年輕婦女等，他們之間的關係是親密的。有的家屬把全家，連抱在懷裡吃奶的孩子都帶到這裡來了。丈夫和兒子在礦上挖煤，而自己家中卻沒有煤燒。

圖148 卡薩特金 女礦工 1894 油彩畫布（左頁）

《女礦工》（圖148）則是一個樂觀、開朗、豪放的女工形象。沉重的勞動沒有使她失去年輕的活力。卡薩特金在這裡表現了有意志力的，新一代的勞動婦女。

《換班》是前兩幅構思的進一步發展，描繪了換班時刻的礦工。從舊式的籠屜中走上礦來的礦工們，有體力健壯的，有在礦井中受過傷的，也有在礦下成長的童工。他們經受了一夜的艱苦勞動，仍舊身心硬朗地，有組織地離開礦井。從他們滲透了煤灰而閃爍著鉛光的服裝中，從他們熬紅的眼睛中，從換班處破舊、簡陋的設備中，讀者們看到了礦工的非人生活。從一八九二年起，在以後的整整十年中，卡薩特金常在頓巴斯煤礦居住，並與礦工們交上了朋友。描寫礦工及其生活，成為他一生創作的中心題材。

在十九世紀最後幾年中，卡薩特金畫了一系列富有戲劇性情節的風俗畫。《在法庭的過道裡》（1896）——是一個普通俄國農民被抓進監獄，在候審室的通道裡與妻子會見的場面。《誰？》（1898）是一幅戲劇性衝突到達高潮的畫面，丈夫在離家多年歸來時，看到了一個尚未過膝的孩子，他正嚴厲地問她：「他是誰？」另一幅《女犯人會見親人》（1899），畫的是無辜的婦女在隔離的鐵檻前，向外面的親人呼喊、痛哭的悲慘場面。卡薩特金通過這些畫面，反映了在動蕩年代裡人民生活中經歷的變化和由各種社會問題引起的矛盾。

在一九〇五年時期，卡薩特金的習作中有《女工包圍工廠》（1906，莫斯科革命博物館）、《搜捕之後》（1905）、《犧牲者》（1905）、《戰鬥員》（1905）等，這些習作，藝術上雖然不夠完美，但具有歷史文獻的價值。

⑻　世紀轉折期的大師——謝洛夫、弗魯貝爾等

十九世紀末、二十世紀初，俄國的文學藝術再次經歷了繁榮的階段。這個藝術現象是與巨匠們如高爾基、契訶夫、柴可夫斯基、夏利亞賓、斯丹尼斯拉夫斯基、謝洛夫等的創作活動分不開的。

謝洛夫（ B.A. Серов ，1865-1911）是一位視野廣闊，富有激情，才華橫溢，在藝術上不斷探索且成果豐碩的畫家。他的創作，承先啟後，在十九世紀末期的美術史上占有重要的地位。

謝洛夫的初期創作活動，正是巡迴展覽畫派極盛時期的八十年代。列賓和蘇里科夫的繪畫，無疑對青年謝洛夫有過較大的影響。謝洛夫創作的後期，正逢一九〇五年以後各種藝術流派崛起的時候。藝術界急劇的變化，也影響到謝洛夫的創作。他曾積極參與了「藝術世界」的活動（詳見下一章），探索新的表現手法，在藝術形式上作過大膽的追求。謝洛夫創作的發展過程，對十九世紀末、二十世紀初俄國藝術的發展來說，有一定的代表意義。在他的繪畫中既顯示了俄羅斯藝術在內容和技法上的進一步提高，同時也說明了二十世紀初油畫中經歷的新變化。

　　謝洛夫生於有名的作曲家和音樂評論家亞歷山大·謝洛夫之家。他出生時，正是他父親在音樂界享有崇高聲望的時候。老謝洛夫寫的歌劇《朱提斯》和《羅格涅達》正在彼得堡的劇院輪流上演。謝洛夫家經常舉行音樂沙龍，文藝界的名人高朋滿座。謝洛夫的母親擅長鋼琴演奏，有極好的音樂修養。她一生積極從事農民音樂教育的宣傳活動。謝洛夫在優越的環境中備受寵愛地生活了六年。一八七一年老謝洛夫去世，他的母親便帶他離開了彼得堡。由於謝洛夫自小表現出對繪畫的興趣，他母親帶他參觀了歐洲有名的藝術博物館，並且在慕尼黑爲他找到了一位德國畫家教他學習素描。一八七四年母子倆到了巴黎，那時正巧列賓在巴黎進修，列賓原是謝洛夫家的朋友，於是九歲的謝洛夫便開始跟列賓學畫。一八七六年，列賓和謝洛夫先後回到俄國。爲了進行系統的、全面的訓練，列賓讓謝洛夫投考皇家美術學院。這年是一八八〇年，謝洛夫十五歲。在美術學院期間，他得到了名師契斯恰可夫的得力指導。在謝洛夫的同學中，有俄國繪畫史上的名家弗魯貝爾、科羅溫等。這是一些藝術思想活躍，才華出眾的年青人。他們對哲學、文學、音樂、戲劇有廣泛的興趣，這是才思敏捷，天賦出眾的一輩，他們之間彼此的切磋，對謝洛夫後來在藝術上的發展具有促進的作用。一八八五年，謝洛夫在美術學院畢業後便開始了獨立的藝術創作活動。

　　謝洛夫成名的傑作是他的《少女與桃》（插圖25）和《陽光下的少女》。《少女與桃》作於一八八七年。那年春末夏初，他在莫斯科藝術愛好者馬蒙托夫的郊區莊園阿勃拉姆采夫（詳見下一章）度假，他爲主人的女兒薇拉畫了一張肖像，取名《少女與桃》。畫中明媚的春光和持桃少女的形象，表達了人和自然界中青春這一主題。接著在一八八八年，他

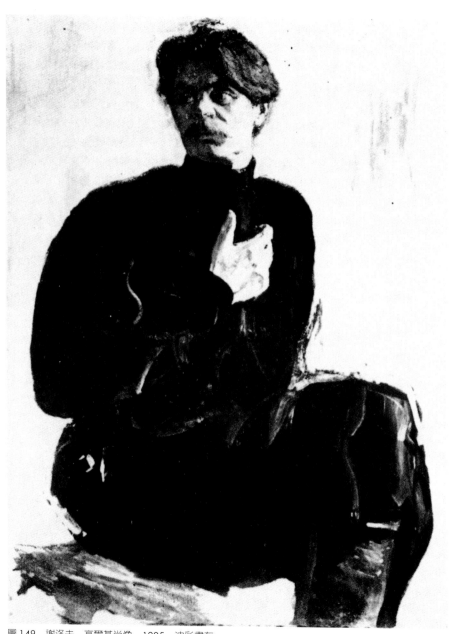

圖149　謝洛夫　高爾基肖像　1905　油彩畫布

以同樣的構思畫了堂姊瑪麗婭，取名《陽光下的少女》。陽光穿過濃綠的樹葉照著坐在菩提樹前的姑娘。這兩張作品充分顯示了謝洛夫的才華和卓越的表現技巧。畫中清新的格調，明麗的色彩，人物與自然景色的和諧，使當時繪畫界為之震動，甚至很多人都不相信這兩件作品是二十多歲青年的手筆。

　　謝洛夫的初期創作中，還有像《池塘》（1888）、《阿勃拉姆采夫的冬天》（1886）那樣優秀的風景畫。

　　九十年代起，謝洛夫以肖像畫家馳名於俄國畫壇。社會上的名流不惜重金向謝洛夫求畫。作為一個職業畫家，謝洛夫為畫家科羅溫、列賓、列維坦，歷史學家薩別林，義大利歌手多瑪尼約等，作了精采的肖像。在繪製這些畫家親近人物的肖像時，謝洛夫力求表達對像性格中高尚的、美好的品質。他們或是具有堅強的意志，或是瀟灑而富有才華，或是可親而敦厚。謝洛夫在畫這類肖像時，常用他老師列賓的話來指導自己：「顏色——這是我們的工具，它應該反映我們的思想。色調——不僅是華麗的色塊，它應該反映畫面的情緒和精神，就像音樂中的和音一樣，它應該抓住觀衆。」

　　在九十年代和二十世紀初期，謝洛夫接受了一系列肖像訂件，他的訂件人成分複雜。從沙皇、公爵、達官顯貴到工商界的暴發戶，都以謝洛夫能為自己畫像為榮。而謝洛夫對他所描繪的對象始終抱著嚴肅的、客觀的態度。在謝洛夫的訂件作品中，最有代表性的，首推《大公爵伯維爾‧亞歷山大洛維奇肖像》。大公爵和他的駿馬站在一起，公爵的身分雖然高貴，但在畫中遠不如那匹馬精神，他那醜陋的外貌和冷酷的性格被畫家表現得一覽無餘。而公爵身旁的駿馬反而顯得生氣盎然，十分可愛。另一張有名的《巴特金娜肖像》，畫的是一位顯赫的宮廷貴族婦女。在富麗堂皇的背景上，巴特金娜故作多情的姿態，滿身的貴重飾物，給人以庸俗和内心空虛的感覺。在《尤蘇波娃肖像》中，謝洛夫突出了肖像的裝飾特點，強調了這個女貴族的豪華和富有。有個工業資本家吉爾斯曼，請謝洛夫為自己畫像。謝洛夫在為他作的肖像中，卻以嘲弄的手法，畫下了工業資本家的職業特徵：他側著臉，把手放到上衣口袋裡去掏錶，他經營的事業，使他對時間的概念特別重視。由於謝洛夫畫得生動真實，訂畫者不得不表示滿意。謝洛夫名作之一《阿爾洛娃肖像》（插圖

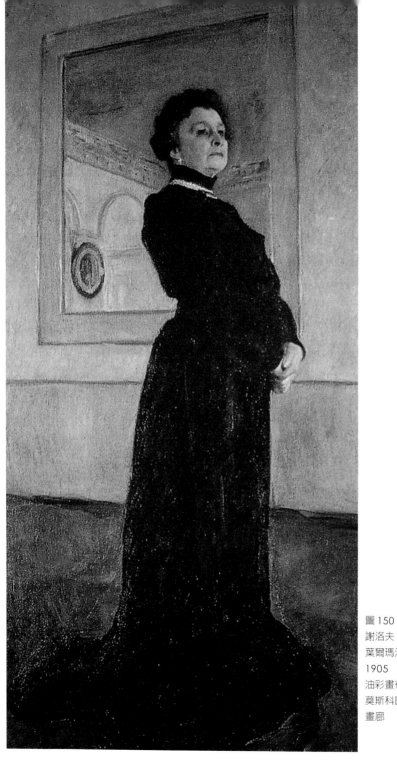

圖 150
謝洛夫
葉爾瑪洛娃肖像
1905
油彩畫布
莫斯科國立特列恰可夫
畫廊

26）（1910，俄羅斯博物館），是畫家探索俄國傳統大型肖像構圖的成果。這是一幅在肖像畫創作技法上非常獨到的作品。畫中謝洛夫維妙維肖地刻畫了這位貴婦人外貌上的主要特徵。她的容貌、身材、穿戴以至環境，這些細部都非常美，但這些美麗的細部集合在一起卻又並不美。而這位貴婦人在現實生活中的冷酷與無情，卻真切地得到了表現。

一九〇五年，謝洛夫為當時文藝界兩位傑出的大師高爾基（圖149）和葉爾瑪洛娃（圖150）畫了兩幅出色的肖像。在一九〇五年俄國革命運動高漲的年代，高爾基充滿激情的精神風貌，在謝洛夫為他創作的肖像（高爾基博物館）中得到了很好的刻畫。謝洛夫以簡練的手法，揭示了高爾基在準備發言之前內在的激動。匠心獨運的藝術構思，使作品具有相當的深度。《葉爾瑪洛娃肖像》（特列恰可夫畫廊）是謝洛夫肖像畫的代表作之一，也是謝洛夫藝術水平的全面體現。葉爾瑪洛娃本人是具有民主思想，在藝術界有相當影響的人物。她是一位卓越的演員，曾演出過一百多個不同性格的角色，她的表演藝術，被戲劇界的巨匠，創造了俄國戲劇新體系的導演斯丹尼斯拉夫斯基譽為「俄羅斯戲劇的英雄交響樂」。在狹長的畫面上，葉爾瑪洛娃站在劇院休息室的大廳裡，高視點的構圖，突出了她形體的莊重與高大。黑色的長禮服，灰色的牆面，在樸素的色調律動中，突出了這位表演藝術家的內在氣質。這幅肖像作品，使俄羅斯的肖像繪畫達到了一個新的水平。

謝洛夫的素描肖像組畫，具有與油畫肖像同樣的藝術造詣。如《夏利亞賓肖像》（1905）、《藝術家卡加洛夫肖像》、《巴蕾舞女演員巴甫洛娃肖像》和《卡爾薩維娜肖像》等，畫家用準確、流暢的線條，勾畫出對象的特徵。謝洛夫有時在一幅畫面上同時運用幾種不同的材料（如白堊、色粉筆、水彩等）追求不同的藝術效果。

謝洛夫常為兒童畫像，他的《孩子們》（1899）一畫，畫了兩個在芬蘭灣看野景的男孩。畫面以藍、白、灰為主調，一氣呵成，十分和諧。在另一幅《尼卡·莫洛卓夫》的肖像中，謝洛夫抓住了孩子為某一事物所吸引時全神貫注的神態，把他生動地表現在畫面上。

謝洛夫雖然是一位肖像畫家，但他在其他體裁方面也有出色的創造。著名的油畫家和美術史家格拉巴爾稱謝洛夫為「農民的謝洛夫」，就是因為他畫過一系列以農村生活為題材的作品。他的《十月》（圖151

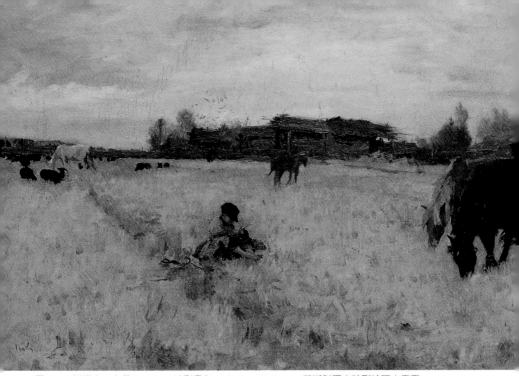

圖151　謝洛夫　十月　1895　油彩畫布　48.5 × 70.7cm　莫斯科國立特列恰可夫畫廊

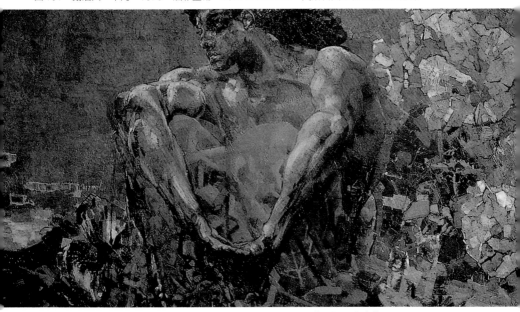

圖152　弗魯貝爾　坐著的天魔　1890　油彩畫布　莫斯科國立特列恰可夫畫廊

）、《馬車上的農婦》、《農婦和馬》、《浴馬》、《冬》等，再現了俄國中部農村的景色和形象，抒情地再現了農村純樸的美。

謝洛夫爲寓言作家克雷洛夫作了很多插圖。這是一組別致的、藝術技巧很高的組畫。謝洛夫自小喜愛各種動物，因此當他已是一位聞名的肖像畫家時，也主動爲寓言故事作插圖。他爲此常去動物園寫生，到荒地、牧場、森林去尋找克雷洛夫寓言中所說的頭上無角的牛、凶狠的狼和狡猾的狐狸。在謝洛夫的筆下，動物的神態逼真，生氣盎然，牠們是人格化了的動物，牠們有的貪婪，有的善良，有的凶殘，有的狡點。謝洛夫的插圖常使克雷洛夫的兒童讀物更顯華彩。

一九〇五年俄國工人運動開始時，謝洛夫還畫過諷刺漫畫。那年一月九日，彼得堡的工人向沙皇政府請願。沙皇下令開槍射擊示威者。其時謝洛夫正在皇家美術學院授課，通過學院沿街的窗口，他親眼看到了沙皇士兵的暴行。出於義憤，謝洛夫向學院院長符拉季米爾·亞歷山大羅維奇提交了抗議書。因爲當時學院院長由沙皇任命，正巧這位院長是彼得堡的軍區頭目，正是他的部下，受命向羣衆開槍。一九〇五年的事件使謝洛夫公開退出了美術學院，回到了莫斯科。自此以後，他拒絕爲尼古拉二世沙皇畫像，表示了一個正直畫家對沙皇暴政的態度。其時他畫了不少政治漫畫，其中較爲著名的有：《士兵們，弟兄們，你們的光榮在哪兒？》、《鎮壓以後》等幅畫。

謝洛夫從一八九七年起，長期在莫斯科繪畫、雕刻、建築學校任教。由於他的社會聲望和嚴謹的工作作風，校方非常尊重他。學校根據他的意見，聘請了列維坦、科羅溫等有名的藝術家擔任基礎課的教學。使這個具有傳統的、培養了很多藝術家的學校，在俄國美術史的發展過程中享有獨特的地位。

二十世紀初，謝洛夫對藝術形式的探索以及他對俄國十八世紀文化的愛好，使他和當時彼得堡青年人組織的「藝術世界」集團極爲接近（詳見下一章），畫了一組彼得大帝時代的歷史畫。一九〇七年，謝洛夫去希臘旅行，他創作了幾幅以古代希臘神話爲題材的畫稿，其中描寫宙斯神搶走腓尼基公主的《歐羅芭被劫》，和描寫荷馬史詩《奧得賽》中的《俄底修斯和諾西卡公主》兩幅，原先他想把這些畫稿放大爲裝飾壁畫，後因忙於其他工作而未能完成。

一九一〇年，謝洛夫在巴黎觀看俄國舞蹈女演員伊達·魯賓施坦演出《埃及之夜》，她的表演轟動了巴黎。謝洛夫爲她畫了一幅不同於一般的肖像（詳見下一章）畫。這幅畫引起畫界的爭論。俄國畫派中的一些人對謝洛夫提出了種種非難。

一九一一年夏天，在羅馬開幕的世界美術展覽會上，謝洛夫的作品在俄國繪畫館中單獨占了一間展覽室，歐洲評論界給謝洛夫的藝術以高度評價，說他奪得了展覽會的桂冠。展覽會之後，他隨俄國芭蕾舞團一起去倫敦，爲芭蕾舞劇《沙赫拉扎德》畫了舞臺布景。俄國芭蕾舞新穎、輝煌的舞臺美術設計使英國人爲之傾倒，在英國同行中也留下了極爲深刻的印象。

是年秋天回到俄國後，謝洛夫在芬蘭灣附近自己的鄉間別墅中住了一陣，不久他和友人一起去高加索畫畫。當他回到莫斯科時，感到心臟有點不舒服，於是找醫生就診。謝洛夫在一九〇三年時曾動過心臟手術，因此醫生勸他注意休息，盡量少抽煙。但他不以爲然，卻反而廢寢忘食地工作起來。他感到自己正處於壯年時期，創作上比較得心應手，要做的事實在太多。

就在這年冬天，謝洛夫突然患病，離開了人世。

謝洛夫的藝術成就，特別是他肖像畫的深度和他在繪畫技法上的進展，對當時和後來的蘇聯油畫，有著不可低估的影響。

弗魯貝爾（ M.A. Врубель ，1856－1910）和謝洛夫一樣，屬於在巡迴展覽畫派薰陶和影響下成長起來的年輕的一代。但他已不滿足巡迴展覽畫派的成就，他對正在興起的俄國「藝術世界」有更多的興趣。他曾分別參加過這兩個藝術組織舉辦的展覽，但他並未成爲某個藝術派別的追隨者，他走著自己的路。他的藝術，從一個側面反映了在新的歷史條件下俄國青年一代畫家的思考和探求。

一八八四年，正是弗魯貝爾在皇家美術學院學習的第四個年頭。有位烏克蘭的藝術史家普拉霍夫，想在學院中物色一位有才能，對壁畫感興趣的高年級學生當助手，去搞一項古教堂的修復工程。教授契斯恰可夫向他推薦了勤奮、好學，在畫室中年齡較大的弗魯貝爾。弗魯貝爾欣然同意前往，於是在一八八四年四月，他離開了美術學院，開始了獨立的創作活動。

在烏克蘭的基輔期間，他最初擔任教堂內部壁畫的修復工作，以後便接受了繪製教堂內幾個主要畫面的任務。爲此他到義大利威尼斯的聖馬可教堂去參觀。宗教壁畫磅礴的氣勢，開闊了弗魯貝爾的視野，從此他致力於對壁畫的研究。在這階段，他創作了《聖母子》、《哀悼基督》、《天使們》等畫幅，在技法和意境的創造上都有較大的進展。

在製作壁畫的同時，他還畫了小型的水彩組畫《東方的神話》（1886）、油畫《在波斯壁毯前的小女孩》（1886）等。

一八八九年底，弗魯貝爾搬遷到莫斯科。他在美術學院時的同班同學謝洛夫把他介紹給莫斯科的名人、大銀行家、藝術愛好者薩瓦·馬蒙托夫。於是弗魯貝爾進入了以阿勃拉姆采夫爲中心的藝術集團。弗魯貝爾在這裡廣交文藝界的名流，他爲馬蒙托夫在莫斯科建立的私營歌劇院的節目繪製舞臺布景。他爲當時演出的《薩特闊》、《沙皇的未婚妻》、《伏爾加河上的小鎮》等設計了別出心裁而又富於民族特色的舞臺美術。同時他還主管了阿勃拉姆采夫的陶器工場，燒製傳統的民間陶瓷雕塑。他參與了建築設計，爲馬蒙托夫在莫斯科翻建的住宅畫了正門設計圖。一八九一年春天，弗魯貝爾作爲美術界的名流，被邀請參加紀念詩人萊蒙托夫逝世五十周年的紀念活動，並爲這位大師的文集作了數十幅插圖。這些年，他還爲一些個人住宅畫了裝飾壁畫。他最主要的成就，是在一八九○年至一九○○年間創作的幾幅油畫：《坐著的天魔》（圖152）（1890）、《西班牙》（插圖27）（1894）、《女卜卦者》（1895）、《音樂女神》（1896）、《阿爾采布謝夫的肖像》（1897）、《馬蒙托夫肖像》（1897）、《莎貝拉肖像》（1898）。弗魯貝爾年富力強，精力充沛，在當時氣氛比較自由的莫斯科，充分發揮了自己的藝術才華。

一八九六年，弗魯貝爾與歌劇女演員娜吉日達·莎貝拉結了婚。她是俄國音樂大師李姆斯基·柯薩科夫的歌劇最理想的演唱者。作曲家根據俄國民間故事寫出的大型歌劇，常常由莎貝拉擔任主演，弗魯貝爾爲之設計舞臺布景。在與音樂家共同的創作中，使弗魯貝爾更體會到民間藝術的音樂形象與繪畫造型的關係。

一八九六年，馬蒙托夫在尼日尼·諾夫歌羅德舉辦全俄工業和藝術展覽，弗魯貝爾爲展覽提供了兩幅畫，一幅是以俄國壯士詩爲題材的《米古拉·謝亮尼諾維奇》，另一幅是以中世紀短篇小說爲題材的《格遼

圖153　弗魯貝爾　達瑪拉的舞蹈　1891　水彩畫紙

莎公主》。這兩幅畫是弗魯貝爾創作中的新兆頭。正是由於這兩幅畫作開端，引出了以後的傑作。

　　弗魯貝爾以參與基輔的壁畫活動作為自己創作的開端，到莫斯科後又和俄國的民間藝術結下了不解之緣。平時他喜愛文學和音樂中的民間故事和神話形象。因此，古代壁畫的表現手法，民間藝術的裝飾風格和文藝作品中豐富的想像，構成了弗魯貝爾藝術的基本語彙。

　　一八九〇年和一九〇〇年，弗魯貝爾創作了《丁香》、《入夜》、《潘》和《天鵝公主》(插圖28)等四幅別具風格的作品。《丁香》(圖155)，布滿畫面的是一片濃郁的丁香花叢。丁香花神在暗淡的月光下夢幻般地出沒。《入夜》描繪的是夏夜的景色，在馬羣沈睡的原野上，牧馬人像田野裡的精靈，又像吉卜賽的盜馬人，悄悄地躑躅在羣馬之中。紅色的罌粟花，在夜色蒼茫中抖擻地放射著光彩。《潘》是古代神話中半人半羊的林木之神。他半坐在泥濘的沼澤附近，眼睛裡閃著藍色透明的光，天空中有一輪銀鈎似的月亮，在夜色矇矓中，潘神在認真地望著什麼。《天鵝公主》則是一幅更有魅力的畫面：在輕霧籠罩的海面上，美麗、端莊的天鵝公主，略帶憂傷地走向光點閃爍的仙閣瓊樓。她頻頻回頭，留戀著人間。璀璨的珠冠，逐漸伸展的羽翼，彷彿發出音響。

　　弗魯貝爾在這些畫幅中，對夜色、月光、黎明等色彩的運用和意境的創造，達到了高度的藝術境界，他的同行，我們前面已經提到過的瓦斯涅佐夫曾贊歎地說：「弗魯貝爾用的是真正神話的色彩。」

　　弗魯貝爾是位不滿現實的畫家，他把現實生活看作是苦悶和產生悲劇的源泉。他經常從外國和俄羅斯的古典作品中，尋找對現實不滿和具有反抗情緒的形象。他心目中的這個形象，是複雜的、叛逆的，然而又是有深度的、充滿著人性和人的感情的。在他早期的構思中，可以看到《安娜‧卡列尼娜》、《浮士德》、《哈姆雷特》的形象。但他最後醞釀成熟的，卻是萊蒙托夫的《天魔》的主角。弗魯貝爾在青年時代就曾為這個天魔所激動，十多年來，他不斷探求，在一八九〇年，終於用油畫塑造了第一個《坐著的天魔》的形象。

　　《坐著的天魔》(1890，特列恰可夫畫廊)，畫面上是一個精神空虛、無精打采的男子形象。在日落時的高山之顛，他坐在岩石上，望著遠處夕陽西沈時美麗的黃昏。世界上美好的一切對他還存在著吸引力，

圖154　弗魯貝爾　會見　1892　水彩畫紙

雖然在他的神態中流露了孤獨者的悲哀。畫面綺麗多變的色塊，具有五彩的鑲嵌畫效果。

從一八九一年起，弗魯貝爾爲萊蒙托夫的《天魔》作插圖。他用水彩畫繪製的《天魔的肖像》、《達瑪拉的舞蹈》（圖 153）、《會見》（圖 154）、《天魔在修道院》、《棺材中的達瑪拉》等，是一組高水平的藝術作品，是萊蒙托夫文學作品中最上乘的一組插圖。

一八九九年，弗魯貝爾在中斷了幾年的天魔創作之後，又重新迷戀起這一題材。這次他畫的是《飛翔的天魔》。這幅畫與《坐著的天魔》相隔了整整九年，而《飛翔的天魔》與前一幅已完全不同。因爲此時的弗魯貝爾已非同昔比，他的妻子莎貝拉在一九〇一年寫給一位友人的信中說：「他的天魔不是一般的，不是馬蒙托夫的，而像是當代的尼采學說的信徒。」從莎貝拉的這封信中，可以窺見弗魯貝爾的思想狀態，他顯然受到了對當時歐洲思想界和文藝界有巨大衝擊的尼采哲學思潮和社會思潮的影響，把宇宙、社會、文明和人類都當作敵對的、盲目的力量，他蔑視有產者虛僞的道德，認爲理性的過分發達促使了現代文明的衰退。因此他對現實產生了極度的悲觀情緒。在弗魯貝爾的這幅畫中，似乎回響著他同時代的詩人，接受神祕主義哲學思潮影響的勃洛克的聲音：「……在密布烏雲的黑暗中，我們在可怕的深淵上空飛翔。」

《飛翔的天魔》畫面陰暗、恐怖，色彩與構圖顯得章法混亂，由於心理上的極度矛盾，弗魯貝爾沒有把這幅畫畫完。緊接著在一九〇二年，他又畫了一幅《被翻倒的天魔》（特列恰可夫畫廊），在構思上與前一張作品是姊妹作。他把這幅畫帶到彼得堡去參加「藝術世界」的展覽。在展出期間，他每天到展覽廳去改畫，天魔的形象越發變得可怕，色彩也更爲沈悶。在《被翻倒的天魔》中，他描繪從高空中跌落下來的天魔，他的四肢跌散了，頭部與四肢已經分裂，但他沒有死，他睜大雙眼，發出憤怒和復仇的光。畫面所表現的天魔的悲劇性的毀滅，給人留下了深刻的印象。

弗魯貝爾的這兩張「天魔」，無疑是他當時內心苦悶的寫照。藝術探索的艱辛、他內向孤獨的性格、人們對他藝術語言的不解，使他幾乎喪失了自信和繼續奮進的力量。這年加上他小兒子的死，弗魯貝爾終於病倒了。

圖155
弗魯貝爾　丁香
1900
油彩畫布
160 × 177cm
莫斯科國立特列恰可夫
畫廊

圖156
科羅溫　冬
1984　油彩厚紙
37.2 × 52.5cm
莫斯科國立特列恰可夫
畫廊（下圖）

他住進了精神病院。藝術探索中的挫折，心靈上的創痛，使這位自尊心很強的畫家處在極度的苦悶之中。在一九○六年以前，他的病時好時壞，在病情好轉時，他仍然不停地畫。在這期間，他畫過《自畫像》（1904）、《白樺樹前的莎貝拉》（插圖29）（1904）、《音樂會之後·莎貝拉肖像》（1905）、《烏沙爾采夫醫生肖像》（1904）、《詩人勃留索夫像》（1906）及一系列鉛筆畫寫生。一九○六年，弗魯貝爾病情加重，雙目失明，他在極端痛苦中折磨了四年，直到一九一○年去世。

弗魯貝爾的創作，用新穎的藝術語言，反映了十九世紀末俄國社會人們的心理狀態和思想感情。沈悶、憂鬱的時代產生了沈悶憂鬱的弗魯貝爾和他的藝術。

與謝洛夫、弗魯貝爾同時，還有兩位傑出的藝術家，一位是以才華和瑰麗的色彩著稱的科羅溫（ К.А. Коровин ，1861－1939）。科羅溫在風景、肖像和舞臺美術方面都很有特色。他早年在莫斯科繪畫雕刻建築學校學習。他的老師是前面我們提過的風景畫家薩符拉索夫和波連諾夫，因此他的早期作品，與俄國現實主義風景畫派有著密切的聯繫，如《北方的村歌》（插圖30）（1886，特列恰可夫畫廊），描繪了北國風光的沉靜和詩意。另一張作品《在涼臺旁》（1886，同前）是風俗畫和肖像畫結合的作品，畫的是兩個年輕的西班牙婦女在涼臺上觀看街上的熱鬧景像。這張作品在構圖上和用色上的獨到，曾引起同行們的注意。他在九十年代以後推出的風景畫《小橋》（1894）和《冬》（圖156）（1894）、靜物畫《玫瑰》（1912），寓意新穎，下筆不凡，具有較高的審美情趣。

在科羅溫的早期優秀作品中，還有肖像畫。他畫過歌唱家《夏利亞賓肖像》和女演員《留茜·柳巴托維奇》（兩畫均藏於俄羅斯博物館）。科羅溫善畫全身肖像，極注意表現對象的服飾，他的對象經常被安排在抒情的環境中。如後一幅作品，女演員淡紫色的長裙，窗外濃綠的夏景，在用筆著色上不落俗套，給人以美好的感受。

在舞臺美術設計方面，科羅溫有卓越的才華。他為莫斯科大劇院和馬蒙托夫的私人歌劇院設計了很多舞臺布景，如《天鵝湖》、《盧絲蘭和留德米拉》、《薩特闊》等。他的舞臺美術設計場面宏偉，絢麗多彩，並能再現作品所要求的風格。十九世紀末俄國芭蕾舞和歌劇之所以在歐洲

有較大的聲譽，科羅溫出色的舞臺美術設計在其中起了應有的作用。

科羅溫後期的創作，偏重對純色彩的探求，並追求一種「草圖式」的新鮮感覺。一九一七年十月革命後，科羅溫僑居巴黎，直到一九三九年在巴黎去世。

另一位涅斯捷羅夫（ M.B. Нестеров ，1862－1942）是這一時期中頗有特點的畫家。十九世紀末俄國社會沉鬱的氣氛和知識分子的苦悶心情，在他的創作中得到了反映。他的油畫題材來自宗教信仰，他作於八十年代末期的三幅作品：《迷戀草》（1888）、《女修士》（1887）和《遁世者》（1888），已明顯地表露了他對現實的態度。他感到世界是煩惱的、空虛的，人們只有擺脫這種充滿罪惡的世界，才能找到真正的精神寄托。畫中的情緒是低沈的、消極的。但畫面上作爲背景的風景，卻是難得的抒情和優美，以致特列恰可夫以高價買下他的《遁世者》。

涅斯捷羅夫用得來的大筆酬金，去法國和義大利參觀古典和現代的藝術博物館。回國後他在莫斯科居住期間，與歷史畫家蘇里科夫、瓦斯涅佐夫等交往甚密，也經常隨他們一起去阿勃拉姆采夫的馬蒙托夫莊園作客。此時他與文學巨匠托爾斯泰也開始交往。在創作上，他則更進一步沈浸於宗教題材的描繪。《少年服爾法羅密依的幻見》（1889）便是作於此時的作品。在九十年代，他接著畫了《聖者謝爾蓋的生平》組畫（三幅），畫中加強了宗教和神學的思想。

稍後涅斯捷羅夫又創作了《森林中》（1896）、《削髮儀式》（插圖31）、《在伏爾加河上》等畫幅，畫中更注入了超脫塵世的神祕觀念。在色彩的運用上，他重複使用白色、深綠、赭黃，同時以較大塊面的黑色作爲人物的服裝出現在畫面上，在總體上給人以一種悲劇的氣氛。他常用俄國的農村風景爲背景，細長的樹，彎曲的河，被風吹折的野草，在寂寞、幽靜的自然中蘊含著哀愁和傷感的情緒。

一九〇六年涅斯捷羅夫畫了一幅尺寸很大的油畫，畫名爲《神聖的古俄羅斯》（畫家個人收藏，草圖爲俄羅斯博物館收購）。他通過眾多人物心態的刻畫，表現俄國人民對真理與希望的追求。他筆下的祈求者、殘廢人和希望得到上帝恩賜和拯救的人們，在形象的刻畫和表現技法上是高超的，但缺乏內在的激情。這張大幅油畫沒有使他得到預期的成功。在此以後，他還畫過一幅《人民的心》（1908－1916，畫家個人收

藏），畫中的情緒和人物，與《神聖的古俄羅斯》類似，實爲姊妹之作。這幅畫在當時並未引起人們的重視。

還在九十年代，涅斯捷羅夫得到基輔城符拉季米爾教堂的定件，請他爲教堂作祭壇壁畫。在此期間，比他年長的老資格歷史畫名家瓦斯涅佐夫也在這裡畫壁畫。在瓦斯涅佐夫的影響下，他力求教堂壁畫風格的統一，但也不失保持自己的特點。他的壁畫沒有追求大型裝飾畫的效果，就像俄國一般小教堂中的聖像畫那樣純樸。而且正是他，首先在教堂壁畫中描繪俄羅斯的自然風光。他抒情地再現大自然景色的才華，使教堂壁畫所固有的神祕和宗教色彩得到極大的緩和。涅斯捷羅夫在教堂壁畫中採用的手法，後來在他一九一一年爲莫斯科的一個小教堂作壁畫時再次運用。

涅斯捷羅夫在肖像畫領域裡顯示了卓越的才能。他在這方面的成就見諸於蘇聯時期（他爲文化界的名人作了出色的肖像組畫）。在十月革命前，他作爲肖像畫家的敏銳感，已充分表現在《高爾基肖像》（1901，莫斯科高爾基博物館）和《女兒的肖像》（插圖32）（1906，俄羅斯博物館）中。特別是後一幅肖像，在藝術技巧和形式感的探索方面，在色彩的獨特方面，在製作的高雅別致方面，在十九世紀末期的俄國肖像畫中是極爲難得的佳作。

・雕　刻

十九世紀後期俄國的雕刻，遠沒有像油畫那樣具有輝煌的成果。這是因爲在新的歷史條件下，以建築爲主的綜合藝術羣設計不再成爲城市規畫的課題。商業建築畸形的發展，從屬於建築物的裝飾雕刻逐漸失卻了意義。爲數極少的紀念碑雕刻，一般也是由國家定制，並在政府的嚴格要求和監督下完成，內容大多爲皇家歌功頌德，缺少積極的全民意義。同時，由於雕刻本身受到表現形式上的限制，不像文學和繪畫那樣活躍。儘管如此，在當時整個時代思潮的影響下，雕刻也顯示了新的傾向，它逐漸向小型的、室內的方向發展，出現了以人民日常生活（特別是以農民生活）爲題材的作品。這些作品經常在巡迴展覽畫派舉辦的展覽會上展出，這些小型的室內雕刻所特有的敍事性和人情味，與巡迴展

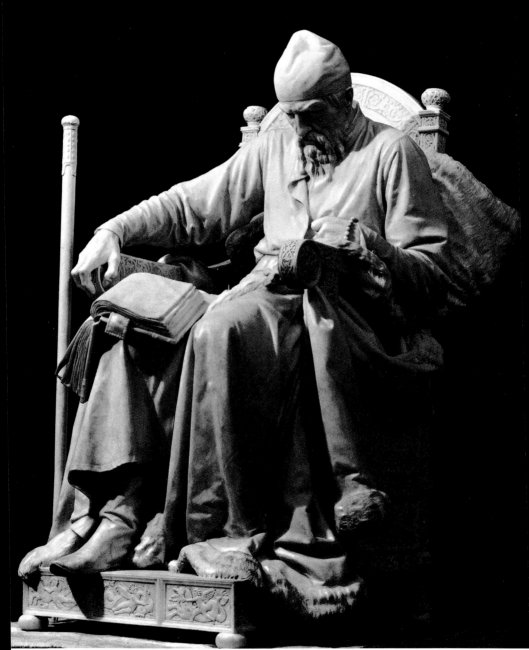

圖157　安托柯爾斯基　伊凡雷帝　1871　大理石雕刻　高151cm　莫斯科國立特列恰可夫畫廊

覽派的風俗畫十分接近，很受到當時市民階層的歡迎。

安托柯爾斯基（ M.M. Антокольский ，1843-1902）是十九世紀後期較有成就的雕刻家之一，他的創作與巡迴展覽畫派有著密切的聯繫。他本人與當時的克拉姆斯科依、列賓、斯塔索夫等交往甚密，保持著深厚的友情。

安托柯爾斯基早期的浮雕《裁縫》（1865），像當時的風俗畫一樣，刻畫了小省城裡貧窮的猶太裁縫的日常生活。老裁縫從窗子裡探出身子，借光穿線，形態十分生動。表現手法上與明暗關係的處理，帶有油畫的特點。安托柯爾斯基的這種嘗試，曾得到當時權威評論家斯塔索夫的好評。

安托柯爾斯基在《伊凡雷帝》和《彼得大帝》兩個大型作品中，充分顯示了作為雕刻家的才華。

《伊凡雷帝》（圖 157）（1870，俄羅斯博物館），這位俄國歷史轉折時期的人物，被人稱為「折磨者和被折磨者」。他被安托柯爾斯基雕刻成年邁體衰的沙皇。他坐在皇座上，痛苦地沈思。他那深陷的眼睛，悲劇意味的眉毛，憂鬱而嚴峻的神態，表現出自己複雜的內心世界。而在《彼得大帝》（圖 158）（1872，特列恰可夫畫廊）這件作品中，安托柯爾斯基則把他刻畫成一位開朗、豪邁、充滿信心的俄羅斯資本主義國家的奠基者。這位不知疲倦的活動家，昂首而立，目視遠方，高傲而威嚴。

由於健康的原因，從一八七四年起安托柯爾斯基長期在義大利和法國南方居住。他的創作進入了另一個階段——他刻畫那些具有哲學意味的，充滿了無聲的悲哀和遠離現實生活的人物。如《在人民面前的耶穌》（1874，銅雕藏於俄羅斯博物館，大理石雕藏於特列恰可夫畫廊）、《蘇格拉底之死》（1875，俄羅斯博物館）、《哲學家斯賓諾薩》（1882，同前）、《浮士德中的魔鬼》（1883，同前），《在另一個世界裡》（1887，特列恰可夫畫廊）等。安托柯爾斯基描寫的，是不能為人民理解的耶穌，是對任何事物都表示狐疑而反抗的魔鬼，是遭受迫害的哲學家蘇格拉底和有悲劇命運的斯賓諾薩，他經常運用寫實的手法，表現抽象的構思，表達象徵善良與罪惡的鬥爭。安托柯爾斯基創作中的傷感情緒，與他當時的健康狀況和心境有一定的聯繫。

圖 158
安托柯爾斯基
彼得大帝一世
1872　銅鑄
高 250cm

圖 159
安托柯爾斯基
葉爾馬克紀念碑
1888
銅鑄

圖160　卡明斯基　小雕刻家　1866

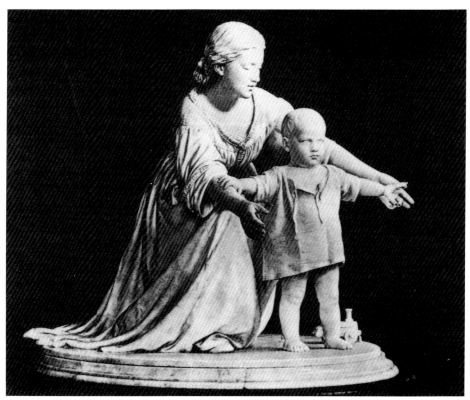

圖161　卡明斯基　第一步　1870

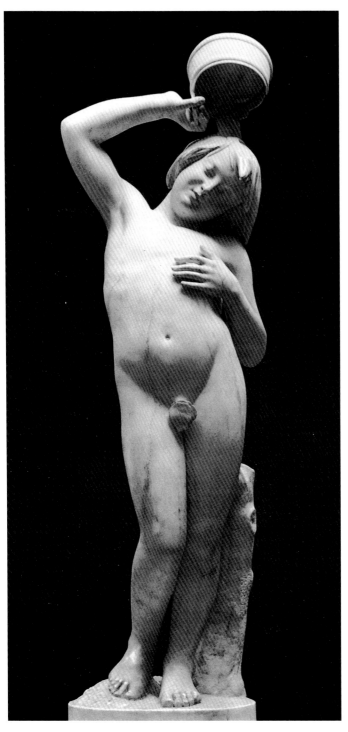

圖 162
伊凡諾夫
洗澡的男孩
1854　大理石
高 147cm

八十年代後期，安托柯爾斯基接受了爲紀念俄羅斯人民英雄葉爾馬克出征西伯利亞三百周年紀念碑訂件。這個紀念碑在一八八八年完成（圖 159）。這件作品很有力度。八十年代的另一件作品《涅斯托爾——文書》（1888，俄羅斯博物館），刻畫了智慧、沈著的，俄羅斯歷史上最早從事文字工作的賢者的形象。安托柯爾斯基後期創作的這兩件作品，水平比早期的《彼得大帝》和《伊凡雷帝》略遜一籌，但其構思的明確，藝術語言的簡練和概括，在十九世紀後期的美術史上有其重要的位置。

另一位雕刻家卡明斯基（ Ф.Ф. Каменский ，1838−1913）是安托科爾斯基的同時代人。他的主要作品有《小雕刻家》（圖 160）（1866，俄羅斯博物館）、《第一步》（圖 161）（1870，同前），是風俗題材中的佳作。前者刻畫了一個農家孩子的扭泥動態，後者是一個年青的母親帶孩子學步的情景。卡明斯基的作品感情真誠，充滿了人情味，表現手法簡潔明快，他是第一個在雕刻中從事風俗題材的作者。

謝·伊凡諾夫（ С.И. Иванов ，1828−1903）的《洗澡的男孩》（圖 162）（1854，特列恰可夫畫廊），也是風俗題材雕刻的重要作品之一。

七十年代後，在巡迴展覽畫派中廣爲流行的農民題材，在雕刻中也得到了反映。契若夫（ М.А. Чижов ，1838−1916）的《貧困的農民》（圖 163）（1872，俄羅斯博物館）是有代表性的作品。契若夫出身農村，他以自己童年時代親身經歷爲素材，創造了農民父子相互依偎的感人形象。契若夫的作品還有《在井旁》（1869）、《頑皮的小女孩》（1874）等。在取材和表現形式上，和七十年代巡迴展覽畫派的畫幅比較接近。

與契若夫風格接近的，有波靖（ Л.В. Позен ，1849−1921）的《窮人》（1887）、庚士普爾克（ И.Я. Гинзбург ，1859−1939）的《準備下水的孩子》（1886）和別克列米謝夫（ В.А. Беклемишев ，1859−1939）的《農村的戀愛》（1892）等。

蘭賽來（ Е.А. Лансере ，1848−1887）和阿勃爾（ А.Л. Обер ，1843−1917）是兩位專事動物雕刻的藝術家。他們繼承了十九世紀上期雕馬名手克洛特的傳統，雕鑿了許多生動的動物形象。蘭賽來的作品，

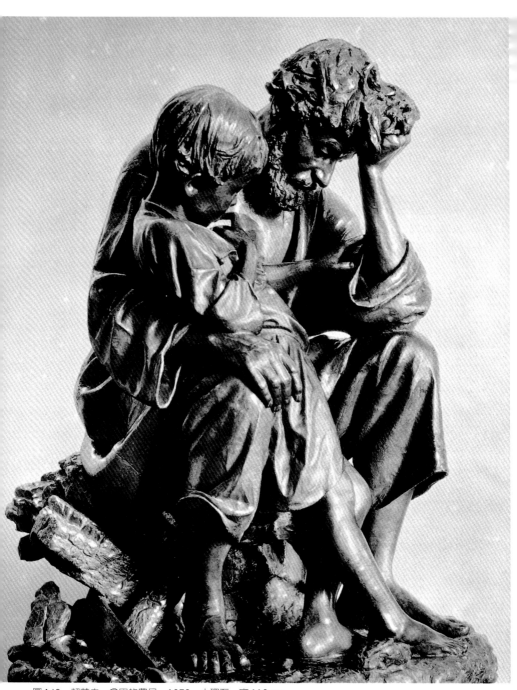

圖163 契若夫 貧困的農民 1872 大理石 高112cm

尺寸小，在表現手法上具有浪漫色彩。他作的《吉爾吉斯牝馬羣的休息》
（1880）和刻畫牧人生活的《套野馬》，生動、自然。阿勃爾善於表達動
物的神態，他的《公牛—勝利者》、《小虎的跳躍》等，講究大的塊、面的
效果，不拘泥於細節的完整。

　　十九世紀後期從事紀念碑雕刻，並有所建樹的，還有米開興（M.O.
Микешин ，1835-1896）和阿匹古興（ A.M. Опекушин ，
1841-1923）。

　　米開興是一位很有創作才能和組織能力的雕刻設計家。他原先專攻
素描，並未受過專業的雕刻技巧訓練。但十九世紀後期幾個較有名的大
型紀念碑，都出自米開興之手。契若夫、阿匹古興等雕刻名手，都在他
的工作室擔任過助手。

　　米開興設計的三個著名紀念碑是：《俄羅斯一千周年》紀念碑（1857
年作，1862年在諾夫哥羅德揭幕），這是一個大型的雕塑。作爲象徵
俄羅斯帝國標誌的圓球四周，是一千年中俄國各個方面——包括政治、
軍事、領袖、學者、作家、音樂家、藝術家等傑出代表人物的塑像。與
這個紀念碑在構圖和形式上幾乎相似的是《葉卡德琳娜女皇二世紀念碑》
（1873，彼得堡）。這個紀念碑高達十五公尺，位於亞歷山大劇院門前
的街心花園中。頂層是葉卡德琳娜女皇。下層刻有九位十八世紀的偉大
人物，如蘇沃洛夫、捷爾扎文等對俄羅斯國家有傑出貢獻的活動家。這
兩個在外觀上非常接近的紀念碑，由於題材和歷史人物本身具有很大的
吸引力，手法上過分繁瑣的缺陷反而被掩蓋住了。

　　在基輔城內的《巴格唐·赫密爾尼茨基紀念碑》（1888），是米開興
的第三件大作。它刻畫了騎在飛奔駿馬上的烏克蘭民族英雄的形象。在
這件作品中人與馬的聯繫，整個碑身與底座的配合，都比較自然、協
調。

　　米開興的作品具有細膩、完整的特點，在構思的深度上稍顯欠缺。

　　阿匹古興以創作《普希金紀念碑》（1880，莫斯科），而載入俄羅斯
藝術史冊。直到現在爲止，這個紀念碑仍然是刻畫普希金形象最成功
的作品。阿匹古興吸收了古典雕刻手法嚴整的特點，塑造了充滿創作精
力、深邃而沈思的詩人形象。整個紀念碑的外形優美、親切，富有抒
情意味。

圖164　戈路普金娜　別夫·托爾斯泰肖像　1927　銅鑄　高70cm　莫斯科國立特列恰可夫畫廊

圖165　特魯別茨柯依　趕車者　1898　銅鑄　高24cm　寬60cm　莫斯科國立特列恰可夫畫廊

十九世紀末、二十世紀初的藝術思潮，特別是西歐印象主義和象徵主義的影響，在雕刻中也有所反映。

　　戈路普金娜（А.С. Голубкина，1864-1927）是一位有旺盛創作精力的女雕刻家。她曾直接參與過俄國一九〇五年和一九一七年的革命鬥爭。她一向以表達受壓迫人民的生活爲自己的任務。但她在創作中偏愛印象主義的藝術語言，如在《行走者》和《坐著的人》（1912）中，她企圖刻畫充滿力度的無產者的形象。由於表現手法的限制，她的良好的構思沒有達到相應的效果。

　　戈路普金娜的肖像創作，如《列夫·托爾斯泰肖像》（圖 164）、《西達洛娃肖像》（1910），一方面表現了作者在觀察對象時的匠心，另一方面則缺少表現的深度，而較追求明暗對比等技法上的效果。另一類作品如《熟睡者》（1912）、《水塘》、《霧》等，則是表達一般印象，但很有想像力，形式感也較強。

　　特魯別茨柯依（П.П. Трубецкой，1867-1938）是一位比戈路普金娜更爲徹底的印象主義者。他的《騎在馬上的列夫·托爾斯泰》（1899）、《托爾斯泰胸像》（1899）、《列維坦像》（1899），表現出他觀察的敏銳和善於抓住對象外貌特徵的才能。他的另一類作品如《坐著的女人》（1897）、《幸福的女人》（1911）等，題材來自小市民的身邊瑣事。風俗雕刻《趕車者》（1898）（圖 165）是一件生動的，受人注意的作品。特魯別茨柯依曾爲沙皇亞歷山大三世作過紀念碑，但最後沒有完成。在一個尺寸很小的泥塑草圖中，他以諷刺漫畫的手法，戲謔地表現了這位沙皇憲兵的外形特徵。

　　雕刻家柯年科夫（С.Т. Коненков，1874-1971）是跨越俄羅斯和蘇聯兩個時代的卓越匠師。他的童年在斯摩棱斯克地區的農村度過。後到莫斯科繪畫雕刻建築學校學習（1892-1896），以後又到彼得堡皇家美術學院進修。他的早期作品，創造了《農民》、《工人》、《石匠》等社會下層勞動者的形象。在一九〇五年時期柯年科夫塑造了《伊凡·屈爾庚》，一位工人戰鬥員的肖像。在一九〇六年，他推出了《尼卡》（藏特列恰可夫畫廊）。他用一個充滿朝氣的姑娘的形象，來象徵人民運動的勝利。

　　柯年科夫具有獨特風格的木雕，題材大都選自民間故事和傳說。如

圖166
柯年科夫
田野裡的老人
1906　木雕

《田野裡的老人》（圖 166）、《森林裡的居住者》、《潘》等，他把民間裝飾雕刻中的形象和題材，帶進博物館的室內雕刻中，這是一種大膽的嘗試。

柯年科夫對雕塑語言和形式感的探索和追求，表現於他塑造的一系列女性人體，如《夢》、《裸體少女》等，從中可以看到他探討形、體、面和空間的諸種關係的興趣。他的主要成就，見諸於蘇聯時期。

對傳統雕刻比較重視，在藝術形式方面有所追求的雕刻家，還有伏爾努亨（ C.M. Волнухин ，1859-1921）。他作過很多肖像（如《特列恰可夫肖像》1899），但使他獲得成功的作品是紀念碑雕刻《俄羅斯第一個印刷工人—伊凡‧費特洛夫》（1909，莫斯科）。伏爾努亨的這個紀念碑的藝術語言，樸素明朗活潑生動。

安德列耶夫（ H.A. Андреев ，1873-1932）是伏爾努亨的學生，青年時代在莫斯科繪畫雕刻建築學校學習。他的早期創作《果戈里紀念碑》(1909，莫斯科），曾在當時和十月革命初期受到有關人士的嚴厲批評。由於他在紀念碑中強調了作家在後期創作階段的心理狀態，因此具有神祕的、內向的特點。此外，安德列耶夫還作了一些肖像雕刻（如《學者巴日諾夫肖像》1908）。

十月革命後，安德列耶夫的創作活動還相當活躍。

‧建築

十九世紀後期，建築藝術普徧衰落。這一階段沒有出現大型的藝術綜合羣。隨著俄國資本主義的發展，各種建築物增多，如車站、賓館、飯店、銀行、商店、公寓及商人的私邸等，雜亂無章的建築物，與原有的建築環境極不相稱，城市的整體規畫受到一定程度的破壞。

十九世紀後期在個別較大的建築設計上，非驢非馬的折衷主義風格大爲流行。如建築師托恩（K.A. Тон ，1794-1881）設計的《救世主教堂》和《大克里姆林宮》（圖 167）等，在外表上模仿古代俄羅斯的建築形式，而缺少真正的古俄羅斯建築的品格。列尚諾夫（ A.И. Резанов ，1817-1887）爲公爵符拉季米爾—亞歷山大洛維奇設計的府第（現今列寧格勒學者之家），是十九世紀六十——八十年代折衷主義風格的代

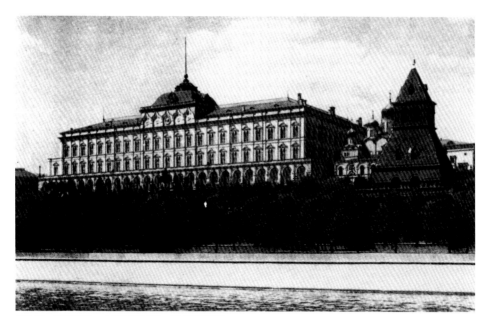

圖167　托恩設計　大克里姆林宮　19世紀後期

圖167　大克里姆林宮

362

圖168　舒雪夫設計　莫斯科喀山車站　19世紀後期

圖 169　富明設計　彼得堡波洛夫朵夫大廈　19 世紀後期

表作。建築物的外形上有文藝復興時代的嚴整，內部裝飾則是華麗的巴洛克。乞恰科夫（Д.Н. Чичаков，1835－1894）的城市杜馬（現今莫斯科列寧博物館）和柏寺傑耶夫（Н.И. Поздеев，1855－1893）的伊古諾夫大廈，也是模仿十七世紀俄羅斯木建築的典型作品。雖然其中不乏想像的成分和技巧上的某些成功之處，但整個作品缺乏時代的精神，只是集舊形式之大成而已。

十九世紀末、二十世紀初西歐建築中流行的現代主義，在俄國也逐漸推廣起來。這個風格的代表者是謝赫特爾（Ф.О. Шехтель，1859－1926）。他在莫斯科完成了一系列設計，如：利亞菩辛斯基公館、《剪秋羅》賓館、莫斯科雅羅斯拉夫車站等。這類作品以錯綜多變的外形，多樣的建築材料和新奇的內部裝飾著稱。

在折衷主義和現代主義流行的時代，建築師舒雪夫（А.В. Щусев，1873－1949）在古代俄羅斯風格的探求上有成功的嘗試。他的代表作莫斯科喀山車站（圖168），巧妙地掌握了俄羅斯多層塔樓的建築原則，恰當地運用了十七世紀莫斯科的裝飾風格，使這一作品具有真正的俄羅斯民族特徵。

建築師茹爾多夫斯基（И.В. Жолтовский，1867－1959），富明（И.А. Фомин，1872－1936）和舒科（В.А. Щуко，1878－1939）等，在俄羅斯建築中對新古典主義的確立，起了很大作用。

茹爾多夫斯基對義大利文藝復興時期的建築有相當的研究，他設計的莫斯科賽馬協會大廈，外形端莊秀麗。富明設計的彼得堡波洛夫采夫大廈（圖169），發展了俄羅斯的古典風格，以大膽的柱廊設計，顯示了古典建築形式的秀美。舒科在彼得堡石島區建成的公寓大樓及在羅馬博覽會中的俄國陳列廳，都具古典主義盛期時代的嚴整和莊重的特色。

十九世紀末和二十世紀初，俄國建築中的風格和派別很多。建築藝術中雖然擁有像茹爾多夫斯基、富明、舒雪夫、舒科等很有修養的大師，但這一時期整個建築藝術的水平，已遠不能與十九世紀前期相比。

第六章 「藝術世界」和俄國的前衛藝術

─現代派藝術的起步

　　十九世紀末、二十世紀初，俄國巡迴展覽畫派在經歷了二十多年的歷程之後，創作隊伍已發生了變化，創作力量明顯減弱，已逐漸喪失先前的活力，不能再左右俄國的畫壇。其主要原因是這個畫派在沸騰的生活面前顯得比較遲鈍，對社會上的新鮮事物缺乏敏感，在藝術表現上也顯得狹隘和保守。日益增長的宗派觀點和門戶之見，也使他們不能團結更多的畫家同仁。

　　還在巡迴展覽畫派占著統治地位的八十年代，在俄國繪畫中已出現了謝洛夫、弗魯貝爾、涅斯捷羅夫等的創作。他們參加了八十和九十年代的巡迴展覽畫派，但他們的創作已逐漸離開了巡迴展覽畫派的傳統，他們在內容和表現形式上對俄羅斯繪畫提出了新的思考。年輕一代與老一輩之間在藝術觀和創作方法上的分歧越來越明顯。

　　十九世紀最後二十年歐洲藝術運動很活躍，新的流派此起彼伏，在俄國也引起了反響。

　　俄國自十八世紀開始，彼得大帝和葉卡德琳娜女皇二世一向保持了對藝術事業贊助的傳統。在他們統治的時代，曾大量派遣留學生到歐洲各國，特別是到義大利、法國、德國去學習。在十八世紀中期建立的俄國皇家美術學院，就有一條成文的規定，凡畢業成績優異並獲得金質獎章的學生，可以公費去上述國家進修深造。因此，俄國藝術與西方藝術素有密切的接觸，並深受西方藝術的影響。十九世紀後期，以塞尚、梵谷、高更爲代表的後印象主義，以德夏凡納、莫羅爲代表的象徵主義，以德國的勃克林、格林蓋爾和挪威的孟克爲代表的神祕主義和具有表現主義特點的作品，逐漸影響俄國的美術界。表現自我的藝術，富有裝飾趣味的藝術，用寓意、象徵、暗示等手法作爲藝術表現手段的藝術，逐

漸吸引了更多的俄國青年藝術家。

審美觀念的變化，哲學和美學新領域的開拓，使俄國藝術界的重新組合勢在必然。

在俄國最早的一個動向，是阿勃拉姆采夫藝術集團的形成。這個藝術集團，以有名的莫斯科銀行家和社會活動家薩瓦‧馬蒙托夫為中心，在莫斯科郊區阿勃拉姆采夫的馬蒙托夫莊園中，經常聚集著俄國有名的戲劇家、音樂家、歌唱家、美術家。馬蒙托夫本人除了從事工商業活動外，他還是一位藝術鑑賞家和熱情的藝術贊助人。八十年代，在他那兒作客的美術界知名人士有列賓、波連諾夫、瓦斯涅佐夫等（他們攜帶眷屬，在馬蒙托夫莊園度假和消夏），但在阿勃拉姆采夫藝術集團中起主要作用的，卻是年輕一代，如謝洛夫、弗魯貝爾、科羅溫等，這批年輕藝術家對裝飾美術、民間陶瓷和織繡等懷有極大的興趣。一八八五年酷愛歌劇的馬蒙托夫組織了私營的俄羅斯歌劇團，他們就在阿勃拉姆采夫的莊園中排練和演出，有時也去莫斯科公演。年輕的美術家們被吸引參加舞臺設計。繪畫和歌劇、芭蕾的結合，使俄國的藝術探索走上了一條獨特的路。在俄國出現了一批新穎的，場面宏大，色彩鮮明，富有裝飾特點的舞臺美術作品。

此外，阿勃拉姆采夫藝術集團對民間藝術有濃厚的興趣。莊園的女主人馬蒙托娃是俄羅斯民間藝術的愛好者，在她的積極參與下，他們恢復了阿勃拉姆采夫附近各村的民間傳統作坊。馬蒙托娃和年輕的弗魯貝爾、戈洛文等一起，親自參與陶瓷、木雕、刺繡的設計和製作，探索民間藝術，特別是農民裝飾藝術的手法。他們的藝術活動搞得生動而有生氣，而且製作了不少成品。現在莫斯科的一些藝術博物館和斯特羅岡諾夫工藝美術學院，保存了相當數量的當年阿勃拉姆采夫作坊的民間藝術品。

阿勃拉姆采夫藝術家們對裝飾藝術、舞臺美術（包括布景、服裝設計）和民間藝術的研究和實踐，擴大了美術創作的領域，雖然他們沒有成立正式的社團，也沒有舉行公開的展覽，但他們的探索和傾向，預示了俄國新的藝術組織的出現。

⑴「藝術世界」

　　十九世紀九十年代初，彼得堡一羣受過高等藝術教育，或受到過藝術薰陶的青年們，組織了一個文藝團體，取名「藝術世界」。他們經常聚集在一起，探討俄國文藝發展問題。這個團體的基本成員並不多，主要有別努阿（從事版畫、裝飾畫和藝術史論的研究）；索莫夫（從事版畫、油畫、舞臺美術）；佳吉列夫（社會活動家，主要搞音樂評論，有出色的組織才能）；努維里（搞音樂評論）；菲拉索福夫（從事文學和政論）等五人。稍後成爲這個組織核心成員的，有搞舞臺美術的巴克斯特和版畫家蘭賽萊。

　　在這一羣青年人中，佳吉列夫對「藝術世界」組織的發展，有了舉足輕重的作用。

　　佳吉列夫（ С.П. Дягилев ，1872-1929）對歐洲新的藝術動向有特殊的敏感，他比同代的許多人更善抓住時代的特色，他努力幫助俄國優秀的美術家進入西歐的藝術生活，使俄國藝術加入歐洲現代派藝術的行列。一八九八年，佳吉列夫在彼得堡組織了一個「俄羅斯與芬蘭畫家聯合展覽會」，展出了幾乎全是青年藝術家的作品，這是一個與當時學院的陳腐、保守氣息相抗爭的展覽。爲了加強陣容以壯聲勢，佳吉列夫又設法與莫斯科和彼得堡一些有聲望的青年藝術家共同組織畫展。在這個基礎上，一八九九年佳吉列夫創辦了「藝術世界」的同名雜誌，從一九〇一年起開始舉辦「藝術世界」展覽會。參加雜誌編輯部工作和展覽會的成員不斷增多，社會影響力越來越大。

　　一八九九～一九〇四年，是「藝術世界」最繁盛的時期，它既有雜誌作爲宣傳陣地，又不斷組織畫展，在二十世紀初的文化中心彼得堡大顯身手，使當時的學院繪畫展覽和巡迴展覽畫派舉辦的展覽都相形見絀。一批有才華的，願意探索創作新路的青年藝術家幾乎都聚集到「藝術世界」的麾下，形成了俄國藝術的新派別。

　　一九〇四年，《藝術世界》雜誌內部意見分歧，同年十二月出版了最後一期後，雜誌的文學欄與藝術欄開始分裂，「藝術世界」社團的成員轉入了由莫斯科青年藝術家組成的「俄羅斯畫家聯盟」（1903 年成立），「藝術世界」的核心人物佳吉列夫的活動也從彼得堡轉到巴黎，

在那裡向西歐系統介紹俄羅斯藝術——從繪畫展覽開始，以後逐漸把重點轉向室內音樂、歌劇和芭蕾舞，並且到羅馬、倫敦、柏林、維也納、馬德里等地巡迴演出。在一九○四～一九一○年間，「藝術世界」作為一個藝術組織不再存在，但它的成員仍在一起活動，且表現了相當大的創作積極性和社會活動能力。它所開創的宗旨，後來由莫斯科的「天平座」、「金羊毛」，彼得堡的「逝去的歲月」、「阿波羅」等組織繼續貫徹。

一九一○年春天，由於別努阿撰文批評了「俄羅斯畫家聯盟」主要成員創作中的一些問題，引起了莫斯科以康·科羅溫為首的很多人的抗議，別努阿便帶頭離開了「俄羅斯畫家聯盟」。繼別努阿之後，原「藝術世界」的多數成員也隨之離去。至此，「俄羅斯畫家聯盟」分裂。就在這一年，「分裂派」的成員們舉行了聯合畫展，並決定採用過去「藝術世界」展覽的名稱，每年舉行定期的展覽。

於是，從一九一○年起開始了「藝術世界」的第二階段。在重新組合的成員中，搞油畫的成員相對減少，而搞版畫和舞臺美術的相應增多。

兩個時期的「藝術世界」所起的作用是不同的。

在佳吉列夫領導的第一階段，「藝術世界」衝擊了學院派和巡迴展覽畫派，為俄國造形藝術的發展作了某些新的探索，他們是探求者、革新者；在第二階段，學院繪畫已無足輕重，巡迴展覽畫派基本上已被擠垮，「藝術世界」實際上左右了畫壇。此時參加「藝術世界」的人有不同的藝術傾向，但是「藝術世界」的領導核心力圖使一批年輕有為的畫家參加這個組織，只要他們有才氣，可以不論其創作立場。因此，在一九一○年前後俄國藝術界關係十分複雜的情況下，「藝術世界」實際上只是一個帶有折中主義色彩的團體，它的藝術綱領也很難說是革新的。自然，在它一九一○年以後的成員中也不乏有才能的畫家，如薩里揚、彼得羅夫—沃德金、馬施柯夫等，但還有不少人是「藝術世界」的臨時同盟者。有的對「藝術世界」的宗旨毫無所知，他們只是希望探索俄國藝術發展新路的年輕人。

第一次世界大戰時，「藝術世界」基本上已經癱瘓。但它的組織一直存在到十月革命之後。最後一次展覽在一九二四年舉行，以後這個組

織的成員們便各奔東西。只有已去國外的幾個人，還曾企圖恢復解散了的組織。一九二七年，他們在巴黎開了一個命名爲「藝術世界」的展覽會。和預期的結果相反，展覽會沒有取得成功，「藝術世界」從此在當代藝術生活中消失。

對「藝術世界」的歷史，有兩種不同的、又有相互聯繫的説法：一説，這是一種創作潮流；另一説，這是一場複雜的文化和美學的運動，它的規模不小，能量很大，很多藝術家都參與了這個活動，它不僅涉及油畫、版畫、舞臺美術，同時對建築、雕刻、詩歌和歌劇、芭蕾舞，以及藝術評論都有相當的影響。

無可爭辯的是，「藝術世界」在十九世紀末、二十世紀初的藝術生活中，以新的美學觀念教育和組織了青年人。同時，他們也力求團結俄國傑出的，有影響力的藝術家，如列賓、謝洛夫等都參與了「藝術世界」的活動。「藝術世界」在佳吉列夫領導的階段曾有廣泛的「統一戰線」，反映在展覽活動中，他們「兼收並蓄」，允許各種藝術風格的作品參加展覽。「藝術世界」不像早年的巡迴展覽畫派那樣嚴格，必須遵循統一的創作原則和綱領，它的成員在創作風格和表現手法上有較大的差別，對藝術的理解也不盡一致，這一點，也可説是這個組織的特點之一。

「藝術世界」的主要成員，在藝術創作上鄙視學院繪畫的虛偽和庸俗，對巡迴展覽畫派後期題材的陳舊和表現形式的保守感到不滿，面對當時歐洲藝術形式的革新卻抱有極大的興趣。在藝術觀上，他們受到康德和叔本華的影響，認爲藝術家的個性和藝術創作是絕對自由的，認爲藝術不必從屬於社會生活，也不必表現任何意識形態。在一九〇五年前後的俄國，對現實不滿，崇尚西歐文化，不僅是「藝術世界」主要代表人物佳吉列夫、別努阿等人的心態，也是當時游離於一九〇五年俄國革命鬥爭之外的自由主義知識分子比較普徧的心理狀態。

由於參加「藝術世界」幾乎不受任何約束，而「藝術世界」又希望各種傾向的人進入自己的隊伍，因此像列賓這樣有社會影響力的畫家，也被吸引參加了一八九九年的展覽會。又如弗魯貝爾、涅斯捷羅夫、科羅溫、阿爾希波夫、馬留金、茹科夫斯基、維諾格拉多夫等名家，也都參與過「藝術世界」的展覽和活動。其中有些人後來則由於種種原因離

開了「藝術世界」，如列賓離開的導火線，是由於《藝術世界》雜誌對當時在學院任教的老風景畫家艾伊瓦佐夫斯基進行了中傷性的評論，這使列賓非常氣憤，以致成了「藝術世界」的反對者。又如弗魯貝爾，他參加了「藝術世界」舉辦的歷次展覽，但他始終走著獨特的藝術道路，還有涅斯捷羅夫，他一度曾是「藝術世界」活動的積極參加者，後來因對雜誌明顯的歐化方向不滿，便逐漸離開了這個組織。莫斯科的藝術家阿爾希波夫等，則在《俄羅斯畫家同盟》成立以後即不再參與「藝術世界」的活動。

謝洛夫在「藝術世界」中具有特殊的地位。他不僅參與了「藝術世界」組織的一切展覽，同時他和別努阿等一起，是《藝術世界》雜誌的非正式的，決定雜誌藝術方針的編委。至於謝洛夫參加「藝術世界」，對這個組織來說是莫大的榮幸，因為謝洛夫作為一個藝術家，作為知名人士，在社會上有較大的影響。而「藝術世界」不僅影響了他的美學觀點，而且也影響了這位具有多方面才能的藝術大師的創作。這在謝洛夫後期的作品中可以明顯地看到這一點。以前俄羅斯藝術史上在談到謝洛夫時，都只是簡單地說他參加過「藝術世界」，而強調他是巡迴展覽畫派的後起之秀，對謝洛夫在「藝術世界」中的作用採取了迴避的態度，這與歷史事實是有出入的。

積極參與「藝術世界」活動，並把自己和「藝術世界」的命運聯繫在一起的青年畫家有格拉巴爾（他曾是雜誌《藝術世界》積極和有影響力的評論家）、列利赫、戈洛文、彼里賓、奧斯特洛烏莫娃—列別捷娃和達布任斯基等人，他們完全自覺地體現「藝術世界」的創作原則，並堅定地支持佳吉列夫—別努阿藝術集團，他們是二十世紀初期，有才華和個性的藝術家羣體。

《藝術世界》雜誌比這個組織存在的時間短得多，它前後只辦了六年（1899－1904）。在雜誌編輯部，有一位與藝術完全沒有聯繫的政論家菲拉索福夫，他掌管雜誌的文學部，主要研究宗教和哲學問題，與藝術欄完全沒有聯繫，雜誌內部的觀點不一，內容龐雜，也是導致雜誌散伙的原因之一。

《藝術世界》藝術欄的撰稿重點有兩個：一是對俄國和西歐國家造形藝術現狀的評論；二是有計畫地介紹民族文化中過去沒有被人注意，和

評價不夠的藝術歷史和作品，如古俄羅斯藝術、十八世紀藝術、十九世紀上期的藝術等，這正是巡迴展覽畫派重視不夠的地方，這也是「藝術世界」與巡迴展覽畫派的抗衡之處。

在刊登當代藝術評論的同時，《藝術世界》雜誌以顯著的位置介紹西歐藝術，如英國、德國及斯堪地納維亞國家的當代藝術，還有法國後印象派塞尚、梵谷、高更以及馬蒂斯的藝術。《藝術世界》對法國印象派的評價不高，他們的注意力主要集中在決定二十世紀藝術發展的革新者的身上。對德國、英國和斯堪地納維亞國家藝術創作中的現代風格，對於象徵主義如勃克林、克林格爾、愛德華·蒙克等人的創作有極大的興趣；在俄國藝術中則推崇普希金時代的書籍裝幀，十八世紀的肖像，十九世紀維涅齊昂諾夫的富有田園情趣的作品，和那些帶有浪漫主義和傷感情緒的吉普林斯基的作品。對俄國十八世紀的皇家夏季避暑勝地——彼吉戈夫的建築，進行了重點的介紹。對劇院文化、實用裝飾美術、民間工藝美術也開闢了專欄研究。

《藝術世界》雜誌作爲「藝術世界」組織的喉舌，在文化界發揮了很大的作用。「藝術世界」的成員通過雜誌的介紹，從當代西歐現代派藝術和俄羅斯民族文化中汲取了有益的營養，促進了俄國藝術在表現手法上的豐富和藝術範圍的擴大。但「藝術世界」的主要成員沒有擺脫俄國繪畫中的情節性描繪，在他們的作品中常常表現了對逝去了的歲月的懷念，畫幅中滲透著一種低沈和哀怨的懷古情緒，缺乏二十世紀初期的時代節奏。

「藝術世界」的主要代表人物，幾乎都是多面手，他們涉獵的範圍極廣，像別努阿、佳吉列夫、索莫夫等，對劇院藝術、文藝理論、音樂、詩歌、油畫、版畫都有極大的興趣並作出了貢獻。但他們的早期活動主要是小型的架上油畫和水粉畫，而且主要是歷史題材的創作，佳吉列夫對音樂方面有獨到的認識和理解。

俄羅斯的歷史畫，從十八世紀的洛辛柯到十九世紀的勃留洛夫學院派，基本上都是程式化的，描寫充滿豪情的戲劇場面。題材大多取自古代希臘、羅馬的史詩和聖經故事，也有一些描寫民族歷史和民間傳說的畫幅。當然這些歷史畫主要體現社會的政治或道德規範。巡迴展覽畫派的歷史畫打破了俄國歷史畫創作的範疇，它取材於俄羅斯的民族歷史，

並力求把歷史經驗與現實生活結合起來，達到批判現實的目的，如蘇里科夫，他創作了有相當深度的，諸如《近衛軍臨刑的早晨》、《緬希柯夫在貝留佐夫》、《女貴族莫洛卓娃》這樣的歷史畫。而「藝術世界」成員的歷史畫卻不同於前人，過去時代的社會問題或倫理道德問題他們很少觸及。他們感興趣的，只是過去時代的生活方式，但是他們對斯拉夫民族和人民過去的生活方式也並無興趣，他們本質上不愛古代的俄羅斯，他們喜歡描寫法國路易十四時代的宮庭生活和凡爾賽花園。在俄國歷史中，他們偏愛十八世紀彼得大帝時代和葉卡德琳娜女皇二世時代的風尚、習俗和莊園建築，他們偏愛那個時代的宮廷生活和細緻典雅的藝術風格，並通過畫面傳達一種失望的情緒和惆悵的氣氛。這是「藝術世界」主要成員別努阿、索莫夫等這樣的知識分子在俄國十九世紀末消沈和悲觀心理的反映，他們以無可奈何的心情，回憶和懷念不可重複的過去時代。從某種意義上說，這也是他們對現實生活的一種態度。

在舞臺美術方面，「藝術世界」的貢獻極大，它的主要成員和一般成員幾乎都參與了這方面的創作，它不僅使俄國的劇院藝術提高了審美層次，同時使舞臺美術和服裝設計具有獨立的美學價值。

應該看到，還是在一八八五年馬蒙托夫的私營歌劇院中，俄羅斯歌劇和它的舞臺美術即已開始了改革。當時的色彩名手如瓦斯涅佐夫、波連諾夫、弗魯貝爾、科羅溫等都參與了舞臺布景和服裝設計，大大提高了舞臺美術的藝術性，克服了在此以前舞臺上的「生活」布景模式，創造了「劇院現實」的氣氛。因此可以說俄國舞臺美術的新階段已經開始。

「藝術世界」在佳吉列夫領導的最初階段，對劇院藝術便有濃厚的興趣。但最初的嘗試並沒有獲得成功。一八九九年秋天，佳吉列夫得到擔任皇家劇院院長的委任，他曾選擇了一齣為藝術家們喜愛的芭蕾舞劇《塞爾維亞》，讓「藝術世界」的同仁們來創作舞臺美術。一大批美術家在劇院的出現，嚇壞了當時劇院中的一幫保守派。結果是，佳吉列夫的職務被取消。一九○二年，別努阿和巴克斯特曾為瑪麗英劇院和亞歷山大劇院分別作了舞臺設計（別努阿作《天神之死》、巴克斯特作古希臘悲劇《伊巴利特》），就在這兩位美術家的創作中，形成了「藝術世界」的舞臺美術風格，其特色是強烈的色彩層次和平面的裝飾效果。

一九○七年，在別努阿的聯絡和組織下，彼得堡的「舊式劇院」成立，「藝術世界」的同仁積極參加了劇院的工作。「舊式劇院」的任務是再現中世紀到文藝復興時期的戲劇形式，在其劇目中有十一世紀的宗教奇蹟劇，十三世紀的聖劇（表演基督奇蹟以代替宣教的戲劇），十四世紀騎士和牧童對話體的詩劇，十五世紀的勸惡從善的寓意劇和十六世紀的街頭滑稽劇。由於「藝術世界」同仁們對歷史的廣泛知識和對過去時代的了解，促進了這些劇目的完成，他們還運用考古的成就，在服裝、裝飾和人物造形方面取得了成功。

　　就在這一年，莫斯科藝術劇院的斯丹尼斯拉夫斯基，去彼得堡與「藝術世界」聯繫，希望改變莫斯科藝術劇院舞臺美術的面貌。在此以前，莫斯科藝術劇院對舞臺美術缺乏足夠的重視，導演要求的只是在劇目中表現生活和習俗的真實，並未注意舞臺裝飾和服裝的審美學價值，正是「藝術世界」的畫家們給了莫斯科藝術劇院真正的劇院造形藝術的文明。在一九○九至一九一五年間，別努阿及其同仁在莫斯科藝術劇院貢獻了一系列古典劇目的設計。

　　在一九○八～一九○九年時，佳吉列夫在國外組織了一個劇院企業。他先在巴黎舉行了一場俄國音樂會，接著組織了歌劇《鮑利斯·戈都諾夫》的演出。從一九○九年起，他開始舉辦大型的歌劇和芭蕾舞劇目。在一九○九～一九一四年間，佳吉列夫在巴黎組織了十個歌劇和二十二個芭蕾舞演出，舞臺美術和服裝主要由「藝術世界」的成員設計，青年藝術家巴克斯特、達布任斯基、戈洛文、列利赫、庫斯托其耶夫、蘇德依庚等在設計中顯示了各自的才能，他們的創作風格雖然很不相同，但大多體現了「藝術世界」的原則，製作了輝煌的、華麗的、富有浪漫主義情趣的舞臺美術。一位法國評論家說過：在佳吉列夫劇團之前，巴黎舞臺上是一片「自然主義」，背景故意用灰暗的色彩，認為這樣才能突出戲劇。當時舞臺美術只起輔助作用。俄國人的劇目，在法國和歐洲，留下了不可磨滅的印象。

　　第一次世界大戰，結束了「藝術世界」的舞臺美術的黃金時代。就在一九一四～一九一六年間，為佳吉列夫劇團舞臺服務的換了一批年輕人，如岡恰洛娃、拉利昂諾夫等。佳吉列夫還沒法吸引法國和西歐的畫家參加劇院工作。畢加索、德蘭、熱列、布拉克、馬蒂斯、魯奧、郁特

里洛、基里科、格里斯、米羅等在現代西方美術史上極有地位的畫家，都參與過佳吉列夫劇團的設計。總之，佳吉列夫的活動對西歐現代派繪畫的發展，起了推動作用。

「藝術世界」的創作成果，還表現在書籍裝幀方面。十九世紀最後二十年，俄國的書裝藝術顯得很不景氣，爲此，「藝術世界」的同仁們共同作出了努力。他們思索了書籍的裝飾手法與規律，在傳統的基礎上，吸收了現代西歐書裝和版畫的經驗，特別是英國、法國和德國的經驗，從封面圖案、字母開頭的花飾、卷頭裝飾畫、題尾裝飾畫等各個方面作了革新，並形成了書裝和插圖的系統。新的原則是把一本書作爲一個完整的裝飾整體，捨棄那些偶然性和隨意性的細節，具有現代特點的裝飾和圖案，與歷史上有價值的裝飾手法結合，使書籍裝幀成爲一種新穎的、有獨立意義的藝術。由於參與「藝術世界」的青年人中有相當多的人從事版畫工作，因此這個藝術門類成績卓著，如他們爲普希金的《青銅騎士》、杜思妥耶夫斯基的《白夜》和托爾斯泰的《漢芝·摩拉特》、俄國民間的傳說、壯士詩，以及當代文學和詩歌所作的書裝和插圖，直到蘇維埃年代都被公認爲膾炙人口的傑作。

在實用美術方面，「藝術世界」的部分成員對俄國的手工藝品和民間工藝品有很大的興趣，他們仿效阿勃拉姆采夫的做法，支持民間手工作坊的恢復，他們幫助手工製作的燒陶、彩繪、木雕、玻璃、金銀細工、料器等作坊，加以設計改造，使之成爲生產藝術品的工場。如「藝術世界」著名的成員巴克斯特，在一九一二年之後便專門從事實用裝飾美術設計。另一位成員蘭賽萊，喜愛陶瓷雕塑，並經常研究陶瓷工藝，他後來領導了俄國的皇家陶瓷廠。在第二代的「藝術世界」成員中，從事實用裝飾藝術的就更多，如丹尼柯，就是其中較有成就的裝飾藝術家之一。

前面我們已經提過，「藝術世界」在其開始階段曾接受現代風格的影響，後來在發展過程中逐漸爲「追溯過去時代」的畫風所代替。在這個漸變過程中，當時的《藝術世界》雜誌起了相當的作用，這是與他們對俄羅斯過去時代的研究和民族文化的重新評價分不開的。對歷史的研究，對民間文藝的興趣，對俄國十八世紀和十九世紀上期建築的推崇，使他們產生一種對綜合大型藝術創作的嚮往，但這個願望在二十世紀初

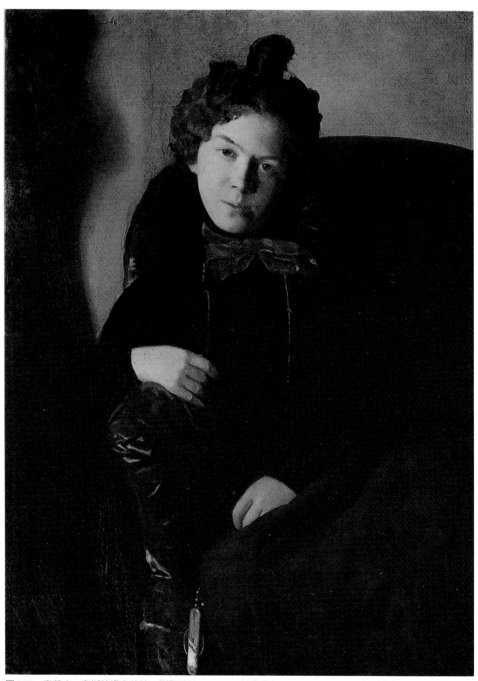

圖170　索莫夫　奧斯特洛烏莫娃－列別捷娃　1910　油彩畫布　87 × 63cm　　聖彼得堡俄羅斯美術館

的俄國只可能是一個泡影。惟一的一個機遇是，在第一次世界大戰前「藝術世界」的成員得到了一批定件，即莫斯科喀山車站候車室的內部裝飾——包括壁畫、雕刻、實用工藝品等綜合環境藝術設計，規模是相當可觀的。但他們的工作進展緩慢，戰爭終於使工程拖延下來。只有在餐廳的一幅壁畫（由別努阿和蘭賽萊合作），在第一次世界大戰的末期完成。

「藝術世界」的主要代表畫家有：

索莫夫（ K.A. COMOB ，1869-1939），他是一位早熟的畫家，「藝術世界」的創作原則在他的藝術中得到了明顯的體現。他早年就讀於皇家美術學院，曾經是列賓的學生。他學得了一手過人的素描功夫，但他沒有成爲列賓現實主義風格的繼承者。在學院學習時，他就和後來成爲「藝術世界」核心的一輩青年接近。從他早期的風景畫《黃昏》、《花國之晨》、《雜草叢生的池塘》，以及《阿貝爾肖像》、《父親的肖像》等作品中，可以看出他嚴謹的構思和對藝術形式的刻意追求。作於二十世紀初的《傍晚》（1900-1902），是索莫夫「歷史題材畫」的代表作。畫面是法國花園一角，葡萄架下，年輕人穿戴著十八世紀華麗的服飾，女的梳著高聳的髮髻，男的戴著假髮，他們悠閒地在黃昏時刻的花園中消磨時光，畫面猶如一個戲劇場面。索莫夫的勾線平塗手法，具有裝飾和版畫的效果。作於稍後的《冬・溜冰場》（插圖33）在題材和表現形式上與《傍晚》相似。他在二十世紀初畫的肖像畫，也和他的「歷史題材畫」一樣，在追憶過去時代的同時，充滿著淒涼與傷感。如《啊，這就是過去》一畫中的年輕姑娘，精神不振，性情憂鬱，我們從背景上可以看到十八世紀的陳設。索莫夫爲女版畫家奧斯特洛烏莫娃—列別捷娃作的肖像（圖170），利用明暗、光影的變化，表現了對象精神上的苦悶和壓抑。

《穿藍衣裙的婦女》（圖171）是索莫夫的成名之作，畫的是因肺病而夭折的年輕女畫家馬爾蒂諾娃。她曾在巴黎學習，是索莫夫曾經非常仰慕的文友。這張肖像也具有「回憶過去時代」的特點。對象雖是現實的、具體的人，但整個畫面的構思、設色，卻籠罩著過去時代的氣氛。背景是法國式的花園，隱約可見幾個穿著舊時衣服的人，女畫家穿著帶鯨骨的敞胸裙子——這是十八世紀上期最入時的服裝。大面積的藍色，

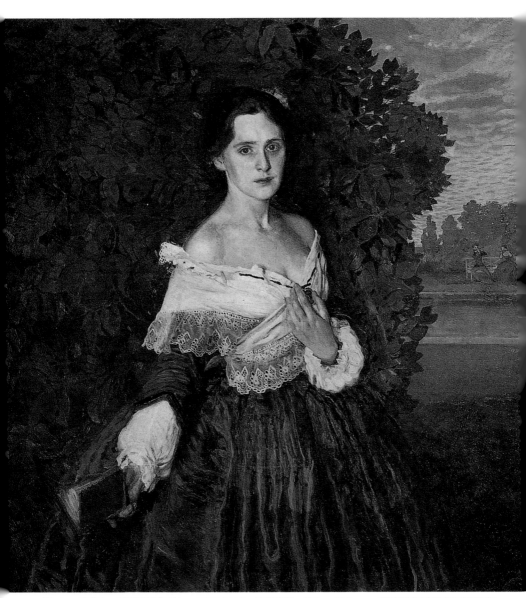

圖 171　索莫夫　穿藍衣裙的婦女　1897-1900　油彩畫布　103×103cm　莫斯科國立特列恰可夫畫廊

幾處透明的粉色花邊，襯著她憔悴美麗的容貌，顯得楚楚可憐，她倦怠地停留在深綠色的灌木叢前，惆悵而寂寞地看著畫家。這是索莫夫帶著深厚和懷戀的感情畫下的肖像。

索莫夫在版畫方面也有一定成就。他創作的肖像組畫，對象是他周圍的知識分子羣，如《詩人庫茨明》（1909）、《詩人勃洛克》（1907）、《蘭賽萊像》（1910）、《達布任斯基像》（1910）等。索莫夫敏銳地抓住他們的性格特徵和形象特點，用簡練的線條勾畫，有時用色粉筆稍加渲染，畫面上便出現了生動的形象。值得一提的還有他的插圖（《努林伯爵》）。索莫夫對小型的裝飾雕刻也極有興趣，他的燒陶《親愛者》（1905），現藏特列恰可夫畫廊。

別努阿（ A.H. Бенуа ，1870-1960）是「藝術世界」的創始人之一，他的創作與索莫夫有直接的聯繫。他們的以「回憶過去」為題材的歷史畫，在創作方法上有驚人的相似之處。但別努阿在俄國藝術史上的地位和作用比索莫夫要大得多，他涉獵的創作領域也更為廣泛，「藝術世界」的每個活動和它後來的分離、組合與變遷，都與別努阿有聯繫。

別努阿一八七○年生於彼得堡，父輩及兄弟們都是有名的建築師或工程師，他自小在濃厚的藝術環境中成長，他沒有接受系統的藝術教育（他僅在皇家美術學院學習了一年），但因他青年時代常有機會到法國、義大利觀摩藝術珍品，所以有較高的藝術素養。在歷史、文學和戲劇方面他也有濃厚的興趣。他廣泛的視野和愛好，使他後來在繪畫、文學插圖、藝術史，劇院藝術——包括舞臺美術、編劇、導演、文學評論等方面，都有廣泛的活動餘地，並有一定建樹。

在歷史題材畫方面，他善於表現法國路易十四時代的宮廷生活和凡爾賽的園林建築。他根據一八九六～一八九八和一九○五～一九○七年兩次去巴黎的直接印象，作了許多寫生，同時他泛讀了法國十七～十八世紀的歷史、散文、詩歌，又查閱了幾乎被人們遺忘的當代人的日記以及民間木版年畫，然後以《皇上的散步》和《凡爾賽的幻想》為題，多方面地描寫了路易十四和他的時代，他把凡爾賽的風景作為畫面的主要組成部分，把那些與歷史有關的古蹟、名勝、庭園建築盡收畫中。別努阿的這兩套組畫，運用水粉畫的濃淡變化，使畫面具有裝飾情趣。但他筆下的景色往往類似舞臺上的布局，人物畫得極小，且不具體，似乎只作為

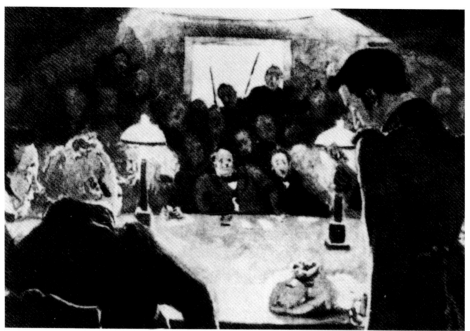

圖172 別努阿 《黑桃皇后》的插圖 1910 水彩畫紙

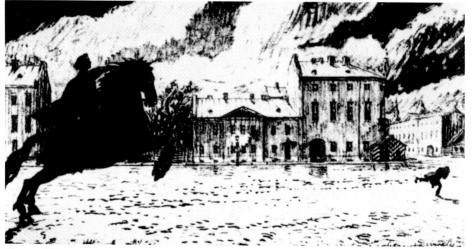

圖173 別努阿 《青銅騎士》的插圖 1905 水彩畫紙

歷史環境的襯托。

　　別努阿也常以俄國歷史爲題材作畫，但他的興趣偏重於十八世紀的俄國宮庭，如《葉卡德琳娜女皇二世巡視皇村》、《彼得一世時代的彼得堡街道》、《保羅一世時代的檢閱》、《伊麗莎白・彼得洛夫娜在彼得堡大街上駕車閒遊》等，描寫的都是十八世紀帝王們的生活和習俗。他從俄國的歷史和文學作品中汲取素材，再現那個時代的特點。這組歷史畫與前面提到的以法國歷史爲題材的組畫不同的是，這裡場面大，人物多，主要人物的描寫比較具體，細節的表達也較多，其中有些畫幅曾被作爲十八世紀歷史書的插圖。

　　對過去時代的興趣，還表現在別努阿的書籍插圖方面。普希金的文學作品，是別努阿最常選擇的題材。他爲《黑桃皇后》（圖172）、《上尉的女兒》、《青銅騎士》作了很多插圖。由於別努阿對十八、十九世紀上期俄國歷史的淵博知識，對文學作品的形象理解較深，所以他的插圖既敍事性強，又有時代感。他爲《青銅騎士》（圖173）的插圖前後畫了二十年（1903–1922），不斷補充畫面，修正構思，題材和書中的人物對別努阿來說並不重要，他強調的是社會和歷史的基調。他的這種敏感性，使他較好地再現了普希金史詩中那個時代的彼得堡。在別努阿的其他插圖和獨幅版畫中，都沒有達到這樣高的水平。

　　作爲劇院藝術家，別努阿花了相當的精力與佳吉列夫領導的劇團合作，有時他還自己編寫劇本，擔任導演，設計天幕。他創作的舞臺布景也很多，其中較有代表性的有：爲芭蕾舞《阿爾米達的小亭》於一九〇七年和一九〇九年在彼得堡和巴黎演出時所作的設計；一九一三年爲莫斯科藝術劇院的戲劇《假裝的病人》、《迫不得已的婚姻》，一九一四～一九一五年爲普希金的三個劇目——《鼠疫流行時的宴會》、《石客》、《莫扎特與沙里耶爾》所作的豪華的設計。一九二〇年，他爲莎士比亞的《威尼斯商人》（圖174）所作的設計也相當成功。他的舞臺布景以精確地再現過去時代的氣氛和細膩的感覺著稱。他在這方面的創作，給「藝術世界」的同仁們以極大的影響。

　　在一九〇八～一九一七年間，別努阿經常在彼得堡的《語言》雜誌上發表系列文藝評論，開了「藝術信札」專欄，主要評價當時國內外的文藝思潮和創作活動。他除了積極從事美術創作實踐外，也是俄國有名的

圖174　別努阿　《威尼斯商人》的舞台佈景　1920　水彩畫紙

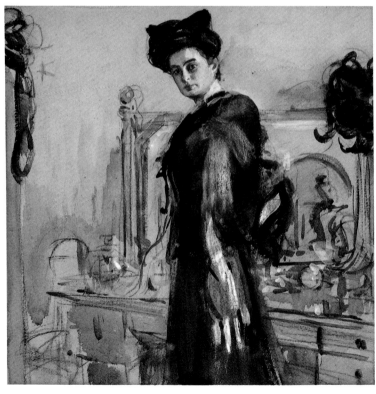

圖174-1
謝洛夫
吉爾斯漫肖像
1906
油彩畫布
39 × 38.5cm
莫斯科國立特列恰
可夫畫廊
（文見385頁）

藝術評論家。

　　別努阿是「藝術世界」的組織者和思想領袖，他在油畫、版畫、插圖、舞臺美術設計方面的創作，以及他的藝術思想和藝術傾向，對「藝術世界」起著舉足輕重的作用。

　　一九二六年起，他離開俄國，在巴黎和佳吉列夫合作了較長的時間。

　　一九六○年他在法國去世，是「藝術世界」老一代成員中最長壽的一位活動家。

　　謝洛夫（B.A. Серов ，1865-1911）參加「藝術世界」時，已經是聞名的肖像畫家。對藝術形式革新的追求，對俄國十八世紀文化的愛好，對彼得一世時代的興趣，是他和「藝術世界」接近的重要原因之一。

　　謝洛夫的早期創作，雖然在構思、色彩上已不落俗套，表現了一種高層次的藝術美，但基本上仍然遵循了巡迴展覽畫派的創作原則。九十年代彼得堡青年藝術家的追求和對俄國藝術前途的探索，引起了謝洛夫的注意，他對別努阿、巴克斯特等豐富的歷史知識和再現過去時代的能力非常佩服。他感到與「藝術世界」有許多共同語言。他在肖像畫領域有所建樹的同時，也畫了對「藝術世界」同仁們來說比較典型的「俄國的十八世紀」。謝洛夫的彼得一世組畫，包括：《彼得在工地上》、《窗邊的彼得一世》、《彼得一世在夏宮散步》，以及十八世紀皇家的狩獵歷史，畫幅雖然不大，但有歷史感，有具體的人物形象，有十八世紀的時代氣氛，有彼得一世在俄羅斯實行改革時期振奮人心的精神。在這些方面，他與別努阿、索莫夫等作品中低沈的調子不同。他作於一九○七年的《彼得大帝》一畫，在同類題材作品中占有特殊位置。他生動地刻畫了彼得一世和他的隨從們的形象。畫面以高視點構圖，把彼得的身影放置在有白雲浮動的藍天背景上。從整體上看，這幅畫也具有某種舞臺效果，但畫中有具體的歷史地點，有當時的生活，還有體現彼得性格的動作和具有特點的面部刻畫。謝洛夫的這類作品為「藝術世界」開闢了理解歷史畫的另一條道路，對「藝術世界」第二代青年畫家在歷史題材的探索方面起了較好的作用。

　　一九○七年夏，謝洛夫曾和巴克斯特一起去希臘旅遊，印象所及，

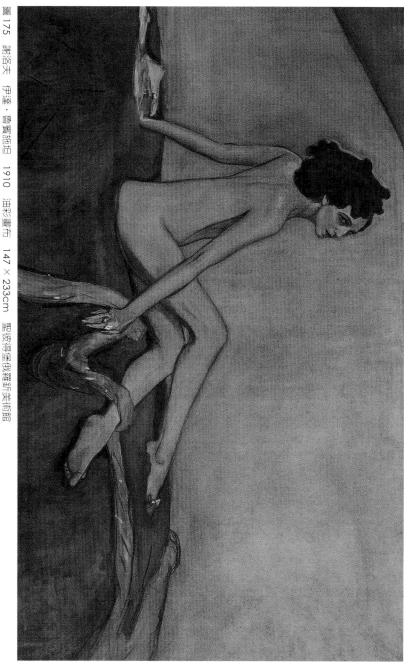

圖 175　謝洛夫　伊達·魯賓施坦　1910　油彩畫布　147 × 233cm　聖彼得堡俄羅斯美術館

他作了一些以古希臘神話爲題材的裝飾畫。其中完成的兩張是《歐羅芭被劫》（插圖 34）和《俄底修斯和諾西卡公主》，這兩幅作品充分顯示了謝作爲裝飾畫家的才能。

「藝術世界」的成員幾乎都畫肖像畫，他們對肖像畫的創作十分推崇，而謝洛夫是當時聞名遐邇的肖像畫家，他顯然給予「藝術世界」的肖像畫家們以有益的影響。在二十世紀初期的創作中，他努力在尋找一種肖像的表現形式，這種形式在十八世紀俄國的肖像畫中出現過，而到了十九世紀則是已完全消失的大型紀念碑肖像風格。一九〇五年他在《夏里亞賓肖像》、《女演員葉爾瑪洛娃肖像》中，作了富有成果的探索。以後，他又在肖像畫中加強了裝飾趣味和戲劇性，如《吉爾斯曼肖像》、《芭蕾舞演員巴甫洛娃像》、女貴族《阿爾洛娃像》等。

謝洛夫對法國二十世紀初的藝術現象極感興趣，他多次去義大利、法國觀摩那裡的藝術作品。他沒有像一些膚淺的藝術家那樣對外國的東西亦步亦趨，追趕時髦，也沒有像一些思想僵化的畫家那樣抱殘守缺，不能容忍別家的探索。他的藝術視野寬廣開闊，對革新不抱成見，善於吸收他人之長，但他又深知自己和自己的民族。所以他的作品，不論是肖像畫、裝飾畫、歷史畫、風景畫，還是他的許多版畫和插圖，都具有自己獨特的風格。

一九一〇年，謝洛夫在巴黎觀看佳吉列夫劇團的演出，俄國女演員伊達·魯賓施坦領銜主舞《埃及之夜》，她出色而新穎的演技，使觀衆們爲之傾倒。謝洛夫當時畫了一幅未卸妝的《伊達·魯賓施坦像》（圖175），這是一張極不一般的肖像畫，謝洛夫以單線平塗的技法，以誇張而簡約的線條，畫下了伊達·魯賓施坦的半裸的全身，然而在臉部和雙肩，卻以流暢而寫實的方法，突出了對象的特點。這是謝洛夫肖像繪畫中僅見的一幅，從中可以看到他對形式感的探索和對現代畫風的嘗試。另一方面也可感到「藝術世界」和佳吉列夫劇團對他的鼓舞和影響。

前面我們已經說過，把謝洛夫團結在「藝術世界」周圍，並一度成爲它的核心人物，這是「藝術世界」的勝利，謝洛夫對「藝術世界」的支持，大大提高了這個組織在文藝界的地位。

巴克斯特（ Л.С. Бакст ，1866—1924）是「藝術世界」早期的

圖176　巴克斯特　佳吉列夫和他的乳母　1906　油彩畫布　161×116cm　聖彼得堡俄羅斯美術館

一位代表，他與佳吉列夫、別努阿、索莫夫等常在一起活動。他畫肖像，但更常地從事舞臺美術和裝飾畫，他力求體現「藝術世界」的原則，發掘過去時代的文化。但巴克斯特對歷史的興趣不同於索莫夫和別努阿，他不善於表現俄國和法國的十八世紀，他對希臘古風時期的藝術和古希臘的神話及戲劇卻有獨到的研究，他曾畫過一幅大型裝飾壁畫《古代的災難》（250×270）描寫史前時期阿特朗蒂達島的毀滅。畫中的構圖和用色，以及裝飾性的風景細節，都表現出他對現代風格的追求，很有想像力。

巴克斯特的肖像畫以《佳吉列夫和他的乳母》（圖176）、《索莫夫肖像》、《晚餐》（別努阿之妻）、《舞蹈家杜港之像》爲最有代表性。他善於抓住入畫者的表情特點，通過眼神和動作，表現對象的性格。他的肖像畫，在「藝術世界」中幾乎排在僅次於謝洛夫的位置。

巴克斯特的突出才華表現在舞臺美術設計方面。他沒有像別努阿那樣積極參與「老式劇院」和「莫斯科藝術劇院」的工作，但是他在佳吉列夫劇團中充分發揮了特長，他完成了十二個芭蕾舞演出的舞臺美術和服裝設計。佳吉列夫的私營劇團，體現了「藝術世界」的「追朔過去」的傾向，舞臺上從劇本到布景，充滿了歌頌過去時代的浪漫情趣。巴克斯特選擇了自己喜愛和熟悉的劇目，設計了特點鮮明的舞臺形象。他在芭蕾舞《莎赫拉扎德》和《藍色的上帝》中，以伊朗手抄本插圖的形式，描繪了幻想的神話般的東方。在《納爾齊斯》中，總的風格像古代希臘的雕刻和瓶畫。在《玫瑰花的幻現》中，則又充滿羅馬時代的特點。他爲《玩具小仙人》、《狂歡節》、《約瑟夫的神話》等所作的設計，或精緻高雅，或富麗堂皇。佳吉列夫劇團在歐洲的成功，與巴克斯特舞臺美術方面的貢獻不是毫無關係。

巴克斯特和其他的「藝術世界」同仁一樣，除了油畫、舞臺美術之外，還從事文學作品的插圖。他爲果戈里《彼得堡的故事》中的短篇小說《鼻子》（圖177）所畫的插圖，形象地再現了果戈里小說中揭示的俄國官僚的無知和愚昧。一九三七年，在蘇聯出版的果戈里全集中，可以看到巴克斯特爲《鼻子》所作插圖的全貌。

在「藝術世界」成員中，較有影響的還有蘭賽萊（ E.E. Лансере, 1875—1946）。論才華，他不亞於別努阿，他的畫注重構思，富裝飾

圖177 巴克斯特 《鼻子》插圖 1904 水彩畫紙

圖178 蘭賽萊 彼得一世時代的船艦 水彩畫紙

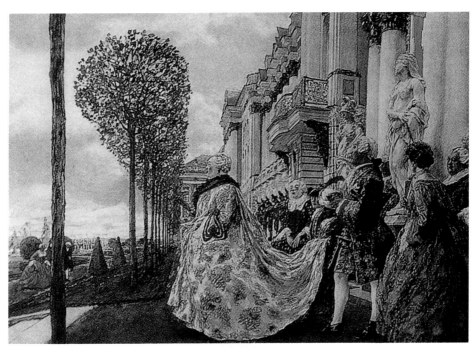

圖179　蘭賽萊　伊麗莎白女皇在皇村　1905　水彩畫紙

圖180　蘭賽萊　《哈芝－摩拉特》插圖　水彩畫紙

性，很注意內容的表達。蘭賽萊畢業於巴黎朱利安美術學院，畢業回國後便與「藝術世界」接近，並成為這個組織的成員。他從事版畫創作，題材主要取自十八世紀的彼得堡，這和別努阿的選材有相同之處，鑒於蘭賽萊廣博的知識，和對風格演變規律的敏感，他的作品在「藝術世界」青年畫家中獨樹一幟。他早期的作品，如《十八世紀的彼得堡》、《防波隄上的散步》、《彼得一世時代的船艦》（圖178）等，可以說是一種「歷史風景畫」，刻畫了彼得堡建都時期的風貌和時代特色。畫中經常有人的活動，但它們只是起活躍畫面的作用。稍後幾年的獨幅版畫，如《伊麗莎白女皇在皇村》（圖179）、《十八世紀的彼得堡‧十二個部務會議大廈》等，在藝術技巧上更進了一步，不大的畫面給人以紀念碑式的感覺。

一九○五年時，他沒有離開當時動盪不安的俄國，他和謝洛夫等一起，畫了許多諷刺漫畫，對沙皇專制制度進行了有力的抨擊。

蘭賽萊對壁畫的興趣較大，一九一○年時他爲莫斯科塔拉索夫私人宅第畫了裝飾壁畫。一九一七年時，他和別努阿一起，爲喀山車站餐廳以《俄國各民族》爲題材設計了裝飾畫，後來由於發生第一次世界大戰而未能完成。

蘭賽萊的主要貢獻在書籍裝幀和插圖方面。他爲托爾斯泰的小說《哈芝─摩拉特》（圖180）作的插圖具有極高的水平。從一九一二年至一九一六年的幾年中，他全心投入了這個創作工作。他幾次去高加索，體驗那裡的生活，熟悉那裡的環境，在山民中尋找爲創造主要英雄人物形象必需的資料。他對待這一工作十分嚴肅，對托爾斯泰描寫的場景揣摩再三，畫了無數草圖。在十月革命後，他給《哈芝─摩拉特》的插圖作了進一步的補充和修正。蘭賽萊對插圖藝術一絲不苟的態度，以及他對藝術精益求精的治學方法，對後來蘇聯青年插圖畫家有深遠的影響。

達布任斯基（ M.B. Добужинский ,1875─1957）是「藝術世界」堅定的追隨者。他原在德國慕尼黑學習版畫，畢業回國後與「藝術世界」接近。他與蘭賽萊有很多共同之處，如對十八世紀彼得堡的建築有獨特的愛好，對俄國的外省小城景色也有極大的興趣。他早期以水彩和素描創作的彼得堡風景組畫，被廣泛採用在明信片和小筆記本的封面上。他筆下的彼得堡建築和涅瓦河兩岸風光，有抒情的詩意。

圖181　達布任斯基　十月的田園詩　1905　版畫

在一九○五年前後，俄國知識分子對社會的動盪極為不安或驚恐，達布任斯基在這階段中畫了一些表達知識分子心態的作品，其中包含了他自己的情緒和對社會的看法，如《戴眼鏡的人》（插圖 35）、《城市怪相》、《理髮店的窗子》、《彼得堡的小屋》等，畫中表達了消沈的、窒息的、古怪的氣氛，還有一些象徵意味很強的細節描寫，與勃洛克的詩有某些相同的境界。同時，他也和謝洛夫等畫家們一起作了一些反映一九○五年人民運動中沙皇鎮壓革命的作品，他的《十月的田園詩》（圖181）是當時較有影響的一幅諷刺漫畫。

和其他「藝術世界」的成員一樣，達布任斯基也熱衷於畫「過去時代」的題材。在他的《彼得一世在荷蘭》中，可以明顯看出謝洛夫對他的影響。他還用果戈里寫《死魂靈》的手法，畫了一套《俄國十九世紀三十年代的外省小城》組畫。畫中充滿古老生活習俗的描寫，在技法上則追求版畫的黑白韻味。

達布任斯基的才能還見諸於舞臺美術、書籍裝幀和插圖方面。

他為當時在青年藝術家中有相當影響的雜誌《藝術世界》、《金羊毛》和《阿波羅》作美術編輯，從題花到版面設計，他都親自參與，這幾種雜誌以精細的、別緻的風格引起人們極大的注意。

他早期為《驛站長》、《出納員之妻》作過插圖。稍後為杜思妥耶夫斯基的《白夜》所作的八幅黑白插圖水平較高，他把小說中關於彼得堡白夜的描寫，十分抒情地再現於畫面，同時充滿了浪漫主義的激情。

作為舞臺美術設計家，達布任斯基於一九○九年為莫斯科藝術劇院上演的劇目《鄉村一月》（洋溢著屠格涅夫的有關鄉間地主莊園景色描繪的激情）和一九一三年上演的《惡魔們》（杜思妥耶夫斯基的小說改編）創作了布景。

達布任斯基的氣質、才能，都與「藝術世界」的主要代表人物相似；在技法上，他甚至不下於別努阿和索莫夫。十月革命以後，他和巴克斯特、別努阿等一樣，離開了蘇聯而定居國外。

奧斯特洛烏莫娃—列別捷娃（ А.П. Остроумова - Лебедева 1871—1955）是「藝術世界」中很有才氣的一位女版畫家，她是俄國套色版畫的首創者。十九世紀末的木版畫一般只用於複製油畫，而她首先使套色木刻成為一種獨立的藝術。

圖182　奧斯特洛烏莫娃－列別捷娃　克留柯夫水渠　1910　版畫

她最早在彼得堡的一所中等專業學校跟版畫家馬特學習，一八九二年考入皇家美術學院，進油畫系列賓的畫室學油畫。列賓發現她在描繪城市建築方面有特殊的愛好和才能，於是在一八九八年一次意外的機會中推薦她去巴黎跟一位專門表現巴黎城市風貌的畫家——郁特里洛學習。但她在巴黎接觸了大量文藝復興時代的版畫，看到了日本的浮世繪版畫以後，卻增強了她對版畫的興趣。

　　從法國回來以後，她主要從事版畫創作，而且與「藝術世界」的青年版畫家有了更多的共同語言。對十八世紀彼得堡城市風景的描繪，成爲她創作的主要內容。一九○一年，她創作了《雪中的船首形柱子》、《城堡和雲》，這兩幅版畫樸實無華地表現了彼得堡的一個角落。她在單色木板畫中充分利用肌理效果，清晰地表現了建築物的氣勢。

　　一九○三年奧斯特洛烏莫娃去羅馬旅行，羅馬的建築使她加深了對彼得堡建築的理解，她開始用水彩表現古典建築嚴整的形體結構，同時用柔和的光影突出明暗和輪廓。在水彩的基礎上，她轉向木刻的套色，藝術表現形式得到了極大的豐富，使建築與自然風景的聯繫更爲密切、和諧。她的名作《從海上交易所柱邊遠眺涅瓦河》、《白雪覆蓋下的海軍大廈》、《克留柯夫水渠》（圖182）等，顯示了套色木刻的表現力和高度的藝術價值。

　　彼得堡及其城郊的著名建築物，在奧斯特洛烏莫娃的水彩和套色木刻中得到了藝術的再現。十八世紀和十九世紀上期在俄國建築中出現的巴洛克和古典主義，再次以它雄偉、典雅、富麗、莊重等多層次的，但各不相同的特點，多采地出現在套色木刻中。當時彼得堡的一些出版物，大量刊登奧斯特洛烏莫娃的作品。這位女版畫家也被公認爲「彼得堡城市建築風貌的歌手」。

　　十月革命後，奧斯特洛烏莫娃繼續滿腔熱情地描繪列寧格勒（彼得堡在十月革命後改稱列寧格勒）的面貌，創作了許多優秀作品。她首創的套色木刻在蘇維埃年代得到進一步提高，對蘇聯版畫藝術的發展起了很好的作用。

　　戈洛文（ А.Я. Головин ，1863—1930）是「藝術世界」早期的積極參與者，不同於別努阿和索莫夫，他不是鋒芒畢露的人物。他的風景畫和肖像畫都有較高的水平，而在舞臺美術方面的成就尤爲突出。

圖 183　戈洛文　《假面舞會》插圖　版畫

戈洛文從一八八二年至一八八九年在莫斯科繪畫雕刻建築學校學習。九十年代起他與阿勃拉姆采夫藝術家集團比較接近。他早期畫小型的歷史題材畫，從一八九八年起開始在莫斯科大劇院作舞臺美術設計。他的色彩具有特殊的裝飾格調，這可能是他獲得成功的主要原因之一。

　　在戈洛文衆多的舞臺美術設計中，最享盛譽的有他爲萊蒙托夫、莎士比亞、比才和普希金的作品改編的舞臺劇目《假面舞會》（圖183）、《奧賽羅》、《卡門》和《鮑利斯‧戈都諾夫》的布景及服裝設計。戈洛文根據不同時代，不同作者和文學作品的特點，表現了鮮明的民族特色和歷史特色。他設計中的整體感和色彩的協調，使舞臺演出達到最佳效果。因此當時莫斯科大劇院的導演十分樂意與戈洛文合作（導演們與別努阿合作就相當困難。別努阿鮮明的藝術個性和對自己意見的堅持，經常和導演們發生矛盾）。

　　在戈洛文的風景畫和靜物當中，他經常選用蛋膠或水粉（他很少用油畫）獨到的技法，表現空間、層次和肌理效果，他的《沼澤地的叢林》（1917）和《瓶花》（1911）有高超的藝術表現力，被後來的特列恰可夫畫廊收藏。

　　戈洛文的肖像創作與他的劇院藝術有著密切的聯繫。他曾爲很多演員畫像，而且把他們放置在演出的場合和角色中，他爲著名歌劇演員夏利亞賓畫了兩幅肖像，一幅稱作《飾演鮑利斯‧戈都諾夫的夏利亞賓》（插圖36），另一幅稱作《夏利亞賓飾演「金喉歌手」》。

　　他爲演員斯米爾諾夫、女演員庫茨涅佐娃‧別努阿所作的肖像，也都是他們演出時的形象，背景上有戈洛文繪製的布景，光源取自舞臺上的照明。戈洛文還爲當時的舞臺美工，如照明師、化妝師畫像，以及現藏特列恰可夫畫廊的《三個男子的肖像》（1906），畫的就是彼得堡亞歷山大劇院的三位舞臺美工。

　　戈洛文和才智出衆的弗魯貝爾一起，爲莫斯科《首府》賓館的建築物正面上方，用燒陶鑲嵌製作了以神話故事爲題材的裝飾畫；他還應邀爲造形藝術博物館的一個展覽廳繪製了裝飾壁畫。這兩件作品直到現在還保存得相當完好。

　　戈洛文的藝術，色彩豐富，富有浪漫情趣，他改善和提高了俄國裝飾畫的表現手法，這與他長期從事舞臺美術有直接的關係。

圖184　彼里賓　驢子　1905　版畫

戈洛文在「藝術世界」成員中也可算是多才多藝的一員，他的藝術實踐爲這個組織增添了許多光輝。

　　與「藝術世界」關係極爲密切的畫家還有彼里賓（ И.Я. Билибин , 1876—1942），他以插圖畫聞名，但他的風景畫、舞臺美術設計也有相當功力。

　　彼里賓早年在彼得堡的藝術獎勵協會學習，後來考入皇家美術學院列賓油畫工作室，但他並沒有向油畫方面發展，而爲古俄羅斯的細密畫和民間繪畫所吸引。他早期的作品如水彩畫《王子伊凡，激情鳥和灰狼的故事》（1899），曾受神話和民間故事題材畫家瓦斯涅佐夫的影響，在構思上與其有許多雷同之處。一九〇〇年，在「藝術世界」舉辦的展覽會上，彼里賓出示了十幅俄羅斯民間故事的插圖，以此顯示了他在插圖藝術方面的才能和新的探索成果，他善於用線，畫中充滿生活細節的描繪，圖案紋樣在畫中運用恰當，色彩簡練，單線平塗，不用光影變化，完全是一種木版年畫的效果。這使他在「藝術世界」的同齡人中別具一格，受到人們的注意。一九〇一和一九〇二年，他又推出了有名的《阿廖努什卡和她的弟弟伊凡》和《白鴨》，以後，他又爲壯士詩《優爾加》，爲民間傳說《美麗的華西莉莎》作了極好的插圖。在彼里賓的這些作品中，俄羅斯的風景得到了抒情的表現，同時，當中的俄國民間木結構建築和鐘塔、各種木雕的圖案，都畫得細緻而有特色。他經常到俄國的古城和鄉村去蒐集有關的資料，經過整理，那些已經保存不多的，精美的民間藝術紋樣和圖案便再現於他的插圖之中，

　　在一九〇五年俄國革命時，彼里賓和很多正直的畫家一起，反對沙皇鎮壓人民，他畫了不少諷刺漫畫，其中最有代表性的一幅刊登在當時的漫畫雜誌《熱松香》上，這幅名叫《驢子》（圖 184）的漫畫，把沙皇諷刺爲一頭蠢驢，這在一九〇五年時也是需要勇氣的。

　　一九〇五年前後，彼里賓在插圖中常以漫畫化的形式刻畫主人公的形象，他爲《蘇丹王的故事》和《金公雞》作的插圖，都具有漫畫的特點。

　　一九〇八年，莫斯科藝術劇院上演音樂家李姆斯基·柯薩科夫作曲的歌劇《金公雞》，彼里賓被聘爲歌劇作舞臺美術設計。在場面宏大，具有俄羅斯民間藝術特點的布景中，普希金原作的精神得到了再現。

　　一九一八至一九三六年間，彼里賓僑居國外，一九三七年回到蘇聯

圖185　列利赫　送信人　1897　油彩畫布

圖186　列利赫　遠征　1905　蛋彩厚紙　67×89cm　聖彼得堡俄羅斯美術館

以後，便專門從事插圖的創作。

在「藝術世界」的第二階段比較活躍的，有列利赫和庫斯托其耶夫。他們都是皇家美術學院的學生。列利赫在風景畫家庫茵芝的畫室工作過，庫斯托其耶夫當過列賓的助教，並協助列賓畫過沙俄《國務會議》的大幅油畫，他們參加「藝術世界」，是希望在青年藝術家的羣體創作中充分發揮自己的特長和展示自己的才華。

列利赫（ H.K. Рерих ，1874—1947）和「藝術世界」的許多成員一樣，喜愛「過去時代」的題材，但他並不表現法國路易十四的凡爾賽和俄國十八世紀的宮廷生活，他的注意力集中在斯拉夫古代的信仰和偶像，以及斯堪地納維亞的史詩和神話上。他的作品充滿著神祕的泛神論的色彩。爲了探索古代的哲理和思想，揭示其奧祕和內含，列利赫曾親自參加考古隊。他參加考古的目的，也並不是爲了準確地再現過去，而是獲得詩意的想像和再現古代的靈感。

早在自己的畢業創作《送信人》（圖 185 ）（ 1897 ）一畫中，列利赫清晰地表現了他的創作傾向。在遙遠的古代，兩個送信人划著獨木小舟，似乎在急於傳送不詳的消息，朦朧的月色，泛青的夜空，氏族時期河旁的建築物，一切都充滿著神祕和浪漫的色彩。在光影的變化和對比色的運用上，可以看到他的老師庫茵芝的影響。列利赫因這幅畢業創作，獲得了學院的藝術家稱號，這幅畫也立即被收藏家特列恰可夫收購並展出於他的陳列館內。

從《送信人》開始，列利赫醞釀了一個《斯拉夫人‧古俄羅斯起源》的組畫，其中除《送信人》外，還有《遠征》（圖 186 ）、《不詳之兆》、《城市的興建》等多幅描寫古代俄羅斯景色的作品。畫中他以象徵性語言，表達斯拉夫古代的精神，儘管畫面上並沒有某個具體地點的具體自然景觀。列利赫創作這些作品時，曾到俄國的古城烏格里奇、羅斯托夫、斯摩林斯克、普斯科夫、莫斯科等地畫了許多速寫，在他的油畫寫生稿中，表現了古城建築的宏偉氣派。

北歐斯堪地納維亞的史詩、民歌、傳說和神話，也常被列利赫用來作爲題材。在一九〇六至一九一〇年間，畫了幾幅以八～十一世紀北歐以海盜聞名的維京人的民間傳說爲題材的作品，如《戰鬥》、《維京人之歌》、《維京人的勝利》、《瓦蘭湖》等。一九一〇年後，列利赫常給作品

加上抽象的標題，如《最後的安琪兒》、《蛇的呼叫》、《精靈之家》等。畫面具有神祕和恐怖的氣氛。他運用的色彩也趨向程式化，他常以火黃、深藍、絳紫爲主調，兼用藍、白純色，這對傳統的俄羅斯繪畫來說，是很出色和怪異的，列利赫確實打破了俄國批判現實主義的格局，創造了一種新的繪畫語言，擴大了十九世紀後期俄國繪畫的表現語言。

列利赫和「藝術世界」同仁們的類似之處，就是他對舞臺美術的興趣，他在一九〇八年爲鮑羅亭的歌劇《伊戈爾王》和一九一二年爲挪威作家易卜生的戲劇《培爾·金特》所作的舞臺布景，以色彩美和富於音樂性著稱。

列利赫在「藝術世界」中的活動時間不長，而且也始終沒有成爲這個組織的核心人物，而只是一個時期內的同路人。十月革命後，他於一九一八年僑居國外，大多數時間住在印度，主要從事風景畫創作。

另一位庫斯托其耶夫（ Б.М. Кустодиев ，1878—1927 ）是一位對現實生活有極大興趣的畫家。一九〇五年革命時他與謝洛夫、蘭賽萊、達布任斯基、彼里賓等一起，畫了很多進步的政治漫畫。一九一〇年他參加改組了的「藝術世界」後，便很快成爲其中的一位突出人物。他沒有老一輩「藝術世界」成員那種「西化」的傾向，他的油畫具有俄國民間年畫的特點，他選擇的題材是「過去了的俄羅斯」、「外省小市民的俄羅斯」和他們古板、傳統的生活方式。他經常把譏諷、挖苦和抒情、愛憐結合在一起。他筆下的外省商人，很像奧斯特洛夫斯基戲劇中的形象。他的作品有《民間集市》、《農村的節日》、《喝午茶的商人之妻》（插圖37)《莫斯科的下等飯館》等。庫斯托其耶夫在這些作品中充分顯示了他對俄羅斯小城鎮和農村生活的熟悉與理解。他畫幅中散發的俄國鄉土氣息，在「藝術世界」的同仁們中幾乎是絕無僅有的。

和「藝術世界」的所有成員一樣，庫斯托其耶夫對插圖和舞臺美術表示了極大的興趣。

他爲果戈里的《四輪馬車》和《軍大衣》畫了出色的插圖。《軍大衣》男主人公阿卡基·阿卡基耶維奇的形象，被刻畫得活靈活現。庫斯托其耶夫藝術中的揶諭和諷刺本質與果戈里的文學有內在共鳴。

他爲在莫斯科藝術劇院上演的薩爾蒂柯夫—謝德林寫的劇本《巴祖欣之死》，設計了布景和服裝。他的設計稿作爲優秀創作，現在保存在

莫斯科的特列恰可夫畫廊。

　　庫斯托其耶夫參加「藝術世界」，是這個藝術集團後期的一個高潮。因爲他原是皇家美術學院的高材生，是列賓親自培養多年的高足，並且曾經一度協助列賓工作室的創作。他結實的造形基本功底，使他在傳統的肖像畫題材方面有極大的發展，如他協助列賓在《國務會議》中給顯貴們作的肖像：《伊格的吉耶夫伯爵》、《沙勃洛夫像》、《維吉伯爵》等，可以看到列賓藝術中那種善於揭示心理特徵的影響。而另一些作品，如《畫家彼里賓之像》、《版畫家馬特》、《瓦爾法羅密耶夫肖像》，在造形和色彩上的斯文和高雅，與謝洛夫又有許多相似的地方。但聰明的庫斯托其耶夫深知，即使他在肖像畫方面成爲第二個列賓或第二個謝洛夫，也是沒有出息的，他探求自己的路。開始時，他畫類似風俗畫的肖像，如《清晨》、《日本玩具》，但後來他沒有在這方面發展。

　　對俄國民間年畫和民間雕刻的愛好，對俄羅斯伏爾加河一帶風土民情的了解，使他在繪畫的形式和內容上逐漸變化，加上一九一○年以後和「藝術世界」的接近，他涉獵的方面就更爲開闊。除了以油畫表現民間節日、娛樂和俄羅斯傳統風情外，他畫了插圖，設計了舞臺美術。當然，他對肖像畫也沒有停手，但也正如他希望的那樣，他沒有成爲單純的肖像畫家。

　　關於庫斯托其耶夫，還需補充幾句的是，他爲「藝術世界」的主要成員畫了羣像圖。與他年齡上比較接近的如列利赫、彼里賓、達布任斯基、蘭賽萊和格拉巴爾，他在一九一四～一九一六年間先後爲他們畫了單人的肖像。一九一六年，他決定爲「藝術世界」第一階段和第二階段的主要人物畫一幅羣像，包括別努阿、索莫夫等在內，取名《「藝術世界」同仁會議》。畫幅相當大，完全用寫實的，而又是風趣的手法表現了每個人的特點。這幅羣像後來只完成了百分之八十，人物都已畫全，可惜沒有最後加工。只能作爲庫斯托其耶夫一張未完成的作品，但對「藝術世界」來說，這是一個「歷史文獻」。

　　十月革命後，庫斯托其耶夫發揮了多方面的才能，他畫過許多節日裝飾鑲板畫。二十年代初，他畫了較多的油畫，如《布爾什維克》（1920）、《烏里茨廣場上的示威遊行》（1922）、《涅瓦河夜遊》（1923）等。一九二二年時，他爲夏里亞賓畫了一幅肖像（圖187）。

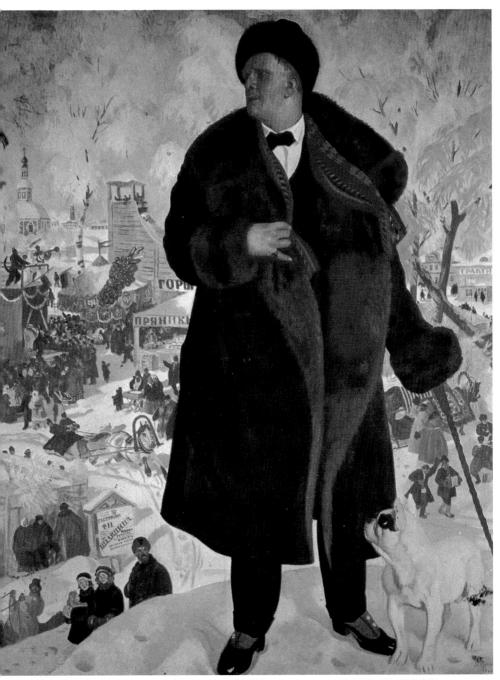

圖187　庫斯托其耶夫　夏里亞賓像　1922　油彩畫布　99 × 80cm　聖彼得堡俄羅斯美術館

圖188　格拉巴爾　三月雪　1904　油彩畫布

和以往不同的是，這幾乎是一幅風俗畫，夏里亞賓穿著敞開的皮大衣，站在高坡上，後景是熱鬧的俄羅斯小城中的民間集市。整個畫面在處理上極不一般，十分新鮮別致。

庫斯托其耶夫在蘇維埃年代仍爲俄國古典文學作插圖，也仍繼續他的舞臺美術設計，他爲奧斯特洛夫斯基的《大雷雨》設計的舞臺布景和服裝，是蘇聯二十年代劇院藝術的名作。

格拉巴爾（ И.Э. Грабарь ，1871—1960 ）是「 藝術世界 」第一階段和第二階段都相當活躍的人物。他是一位長壽的畫家，而且他的創作盛期是在十月革命後的蘇維埃年代，因此有些史學家往往忽視他爲「 藝術世界 」中所作的貢獻。格拉巴爾在一八九三年畢業於彼得堡大學法律系，一八九四年至一八九六年在皇家美術學院的夜班學習，契斯恰可夫和列賓曾是他的老師。以後便去德國，在慕尼黑的建築專業學校學習，同時在博物館中學習油畫技術和技法。

二十世紀初，格拉巴爾即以風景畫家和文藝評論家聞名。他的風景畫如《二月淺藍色》、《三月雪》（ 圖 188 ）、《菊花》、《九月雪》、《白嘴鳥巢》、《飛燕草》（插圖 38）等，以美麗的，點彩的油畫筆觸畫成。他的藝術評論則以犀利和才思的敏捷得到同仁們的稱贊。他對「 藝術世界 」早期的創作探索予以很大的支持，他親自參與了《藝術世界》雜誌的編輯工作，寫了很多文章，是當年索莫夫和別努阿的得力助手之一。

在「 藝術世界 」轉入莫斯科「 俄羅斯畫家聯盟 」期間，格拉巴爾的主要創作活動在建築設計方面。當時在莫斯科郊區正興建醫院，醫院的外形模仿義大利文藝復興時代的樣式，他對此十分感興趣，參加了醫院建築羣的多項設計工作。

一九一三年，格拉巴爾被選爲皇家美術學院理事會成員，他在這一階段中負責主編《俄羅斯美術史》（ 六卷本 ），這是一項浩大的工程。多方面的實踐經驗和較爲廣博的學識使他勝任了這一工作。在一九一三～一九二七年間，他先後擔任特列恰可夫畫廊的監督和館長，一九二〇～一九二七年間還在莫斯科大學從事教學，著有《列賓生平》（ 兩卷本 ）和《謝洛夫傳》。

十月革命後，他的繪畫創作，由十月革命的單一的風景畫轉向肖像畫和歷史畫，在風景畫中，他更注意表現大自然蘊含的美。《湖畔》

（1926）和《白樺林》（1940）是他的風景畫的代表作。肖像畫《斯維特蘭娜》和歷史畫《一九二〇年列寧接見農民代表》及《列寧在直通電話機旁》，是他三十年代的力作。

三十至六十年代期間，格拉巴爾擔任了蘇聯藝術研究院美術史研究所所長，他發起創辦了美術修復工作室。這個工作室在保護和修復文物古蹟方面作了極大的貢獻。

還有一位與格拉巴爾一樣在藝術上很有造詣，在前一章我們已經提過的涅斯捷羅夫（1862－1942），一度也是「藝術世界」各項活動的積極參加者。在年齡上，他比格拉巴爾大九歲，在「藝術世界」中該算得上是「老一輩」。他在參加「藝術世界」時已經是一位比較成熟的畫家。在藝術觀上他與後期巡迴展覽畫派有分歧，這促使他走上了獨特的路。

涅斯捷羅夫生於烏發城一個受宗法家族制信念較深的家庭，自小接受了古俄羅斯宗教和神學思想的影響，這一點後來深刻地反映在他的創作中。他原在莫斯科繪畫雕刻建築學校學習，一八八一年至一八八二年間他曾轉學到彼得堡皇家美術學院，因學習路子的不同，在一八八二年他又回到莫斯科原來的學校，直到一八八六年畢業。

涅斯捷羅夫學習期間受到老一輩巡迴展覽畫派的教育（他的老師有彼羅夫、克拉姆斯科依），所以在他的早期作品中既有巡迴展覽畫派的傳統風俗畫題材（如《等待》、《家庭監禁》等），也有和老師們相似的肖像畫（如《病中的彼羅夫》、《自畫像》）。他真正具有獨立性的創作，開始於八十年代末期。

八十年代末、九十年代初，在俄國的知識分子階層中經歷著複雜的分化。涅斯捷羅夫沒有像有些激進的畫家那樣去工廠、礦山、農村表現那裡人民的生活，他轉向了俄國古代宗教的研究。他在創作和思維方面的獨特，使他在俄國畫壇上別具影響（詳見前一章）。

一八九六～一九〇一年間，涅斯捷羅夫曾是巡迴展覽畫派成員。由於他在繪畫中尋求不同於衆的題材和表現形成，也由於他對宗教題材的熱衷，使他不斷受到巡迴展覽畫派的批評和指責，這促使他在一九〇一年以後離開巡迴展覽畫派而參加「藝術世界」的活動。但實際上他對「藝術世界」的「歐化」傾向並不滿意，因此在一段時間的「同路」

圖189　謝列勃列柯娃　瑪爾法・特洛尼茨卡姬肖像　油彩畫布

後，便離它而去。

十月革命以後，他放棄了宗教題材而專攻肖像，他以知識界和文化界的名人爲對象，刻畫他們對事業的執著追求，揭示他們的心理和個性特點，他畫的《夏德爾像》、《穆希娜像》、《巴甫洛夫像》等，對蘇聯五十年代以後肖像畫的發展有極大的影響。他在一九四二年曾獲俄羅斯聯邦共和國功勛藝術活動家的稱號。

在「藝術世界」的成員中，還有一位才華出衆的女畫家謝列勃列柯娃（ З.Е. Серебрекова ，1884－1967），她生活到這個世紀的六十年代——蘇聯藝術風格多變的時代。她早年的創作活動卻是和「藝術世界」緊密地聯繫在一起的。她的作品有大型壁畫的特點，畫風灑脫，用色單純而强烈。代表作有《自畫像・梳妝》、《農民・午餐》（插圖 39）、《漂白亞麻布》、《瑪爾法・特洛尼茨卡婭的肖像》（圖 189）、《和女兒在一起的自畫像》等。她的創作從藝術技巧到審美價值，都不亞於同時代的一些畫家，只是由於她缺乏風格和題材上的獨創，所以她在「藝術世界」第二階段中沒有受到應有的重視。「藝術世界」的同仁們沒有爲她撰寫專門的文章。而十月革命後至六十年代以前，蘇聯藝術中對「藝術世界」的研究幾乎是一個禁區，因此藝術史中顯然沒有謝列勃列柯娃的地位。直至八十年代後期才看到關於這位女畫家的生平資料。現在保存於俄羅斯博物館和特列恰可夫畫廊的謝列勃列柯娃的作品，顯然有不可忽視的研究價值。

和謝列勃列柯娃幾乎同一時期在「藝術世界」活動，並在油畫領域有成就的，還有薩普諾夫（ Н.Н. Сапунов ）和蘇德依庚（ С.Ю. Судейкин ）。在版畫方面，有納爾布特（ Г.И. Нарбут ）和米特洛欣（ Д.И. Митрохин ）。尤其是米特洛欣（1883－1973），在蘇維埃年代在水彩和插圖藝術方面有較大的影響。他的水彩風景畫，色調淡雅，畫風細緻，對青年版畫家曾起過良好的示範作用。米特洛欣是一位勤奮、踏實的畫家；他在版畫領域辛勤勞作，留下了大量作品。

有一位特殊的畫家，他叫波利索夫—穆薩托夫（ В.Э. Борисов-Мусатов, 1870－1905），他並不是「藝術世界」的成員，但他的創作在氣質上與「藝術世界」十分接近。他所選擇的題材，以及畫中表現的情緒和對過去時代的懷念，與別努阿、索莫夫等非常相似。

波利索夫—穆薩托夫生於薩拉托夫市，少年時曾受到良好的藝術教育。一八九○年，二十歲的的穆薩托夫考入莫斯科繪畫雕刻建築學校。不久以後轉學到彼得堡皇家美術學院。一八九五～一八九七年出國去巴黎學習，回國後一直住在省城薩拉托夫，直到一九○三年才遷居到莫斯科郊區。他在一九○五年十月二十六日去世時，剛滿三十五歲。

　　他是一位比較早熟的畫家，從他早期作品《五月的花叢》、《古老的鐘塔》中，可以看出俄羅斯八十～九十年代繪畫的傳統標記。在巴黎學習階段，他爲德夏凡納的大型裝飾壁畫及畫中表現的寧靜、蕭穆所吸引。但那時他自己的風格尚未最後形成。回到俄國後，作於一八九八年的《和姊姊在一起的自畫像》，奠定了他的創作風貌。在這幅構圖別致的畫面上，他姊姊穿著十九世紀三十年代白色的裸胸長裙，梳著古典的髮式，髮髻上戴著紅玫瑰，手裡拿著精美的小折扇，安詳地坐在花園中的一張方桌旁。她的形象占據了整個畫面正中的主要部分。穆薩托夫坐在桌子的另一邊，除頭部外，只有半個身子在畫面的右角。他穿著俄羅斯莊園主的家常長袍，與他姊姊默默相對而坐，桌子上放著幾朵新鮮的粉色的玫瑰花。後景是古老的莊園，深淺不同的綠蔭和草地，富有節奏地遠近呼應。景色是美麗的，但前景上的兩個人物卻讓人費解，他們心情憂傷，默不作語，充滿著內在壓抑的情緒。

　　在以後的一系列作品中，我們看到了同樣的基調，甚至畫幅名稱也比較特別，如《幻影》、《葛布蘭式壁毯》、《安魂曲》、《春》（插圖40）、《池塘邊》、《寶石綠項鍊》等，其中《池塘邊》（插圖41）（1902）一畫，在俄國二十世紀初期的繪畫史上是一幅突出的作品。這張畫的形式感強，構圖獨特，這使許多反對穆薩托夫藝術的同仁們也不能不爲之折服。

　　波利索夫—穆薩托夫的畫是傷感的，哀怨的，畫面是寧靜的，孤寂的，籠罩著某種悲劇氣息。他畫中的主人公都是婦女，是類型相同的、遠離現實的、穿著十九世紀上期服飾的莊園中的婦女，她們的生活方式和精神面貌在畫家生活的年代已經很少見，也可能在偏僻的薩拉托夫省城或某個郊區的地主別墅中還存在十九世紀上期的遺風。穆薩托夫對過去時代的興趣，對過去時代莊園生活的浪漫美化，與「藝術世界」主要人物的藝術觀以及風格、表現手法是一致的。

　　但是，穆薩托夫卻沒有被「藝術世界」所重視。雖然佳吉列夫在和

同仁們的關係上，表現了相當的靈活性和明智的態度，但當時在「藝術世界」中起相當作用的謝洛夫，卻不喜歡穆薩托夫的藝術，正是他建議佳吉列夫不要展出他的作品，並稱他的藝術是「廉價的」。直到穆薩托夫去世以後，「藝術世界」對他的態度才有所改變。在一九○六年「藝術世界」舉辦的第一階段的最後一次展覽會上，展出了穆薩托夫的五十幅作品，並稱他爲「出色的藝術家」。

「藝術世界」對波利索夫—穆薩托夫藝術的態度，不能說是公正的，佳吉列夫承認這是一個「失誤」。

「藝術世界」的失誤，還表現在對另一位畫家——利亞菩施金的態度上。

利亞菩施金（ А.П. Рябушкин ，1861–1904 ）是一位比波利索夫—穆薩托夫視野開闊的藝術家，他曾在莫斯科繪畫雕刻建築學校學畫，以後又在皇家美術學院學習了八年（1882–1890 ），他的作品受巡迴展覽畫派的影響較深。早期創作以農村生活爲題材，如《路》、《小酒店》、《農村的婚禮》等。以後他較偏向歷史題材，並且對「藝術世界」的探索表示極大的興趣。他的幾幅歷史畫：《古俄羅斯的貴族杜馬》、《十七世紀莫斯科街道》(圖190)、《十七世紀的商人家庭》(插圖42)、《他們來了·十七世紀末外國大使進入莫斯科時街上圍觀的人們》(1901)、《十七世紀末莫斯科的婚禮車》(圖191)、《午茶》等，以歷史的真實感和畫面的裝飾效果著稱。他的歷史畫與巡迴展覽畫派的歷史畫顯然有很大不同。他著重描寫十七世紀俄國歷史上的民情風俗，喜用幽默、詼諧的筆調、出其不意的構圖、富有情趣的裝飾性而引起人們的注意。利亞菩施金雖不同於巡迴展覽畫派，但與「藝術世界」的「回憶過去時代」的風格也不相似。他的畫面中沒有像「藝術世界」有些成員作品中的哀愁情調和描繪的精緻，他的畫筆是樂觀的、明朗的，具有俄羅斯民族風情的。

利亞菩施金尊重「藝術世界」的探索，而「藝術世界」卻没有接受他參加展覽，這也是「藝術世界」後來認識到的一個損失。利亞菩施金因患肺病較早謝世。

「藝術世界」的活動中心在彼得堡，它的成員大多數是彼得堡的中青年畫家。其時在藝術生活比較活躍的莫斯科，也有一羣畫家給「藝術世界」以很大的支持。對當時學院繪畫的痛恨，對巡迴展覽畫派的不

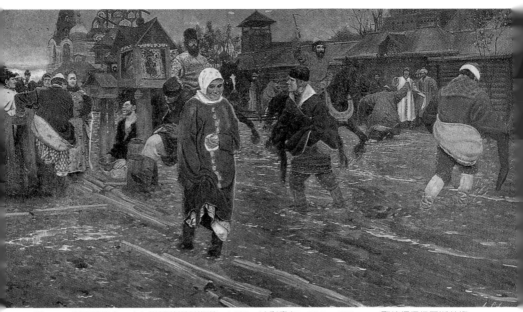

圖190 利亞菩施金 十七世紀莫斯科街道 1895 油彩畫布 204×390cm 聖彼得堡俄羅斯美術館

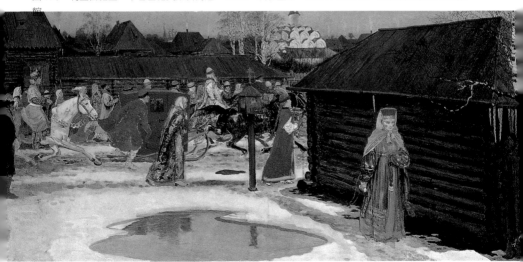

圖191 利亞菩施金 十七世紀末莫斯科婚禮車 1901 油彩畫布 90×206.5cm

滿，是莫斯科畫家們支持「藝術世界」的基礎。前面我們提及的弗魯貝爾，就是對「藝術世界」最早表示支持的聲望較高的畫家之一。他參加了「藝術世界」舉辦的歷次展覽。他的名作《天魔》、《丁香》、《入夜》、《潘》、《天鵝公主》、《窗邊的紫衣婦女》、《被翻倒的天魔》、《棺材中的達瑪拉》等，都在「藝術世界」舉辦的畫展上與觀衆見過面。他那藝術中神祕的意境、瑰麗的色彩、高層次的審美境界，給人留下了不可磨滅的印象。他是一位把西方繪畫觀念揉進了俄羅斯傳統繪畫的大師。弗魯貝爾一九一〇年去世。他的創作盛期正與「藝術世界」的盛期一致（九十年代後期至二十世紀初）。在弗魯貝爾創作遇到麻煩和因病住醫院期間，「藝術世界」在精神上給了他極大的支持。弗魯貝爾直到最後都極爲珍視這種情誼。

曾是「藝術世界」的同盟者和支持者——康‧科羅溫（前一章中我們談過他），是一位多才多藝的畫家，他對色彩很敏感，用色獨到，人們稱他爲「俄羅斯的印象派畫家」。他的早期作品《北方的村歌》、《在涼臺邊》等，與俄羅斯巡迴展覽畫派風景畫家們的表現方法類似。他的肖像畫《女歌唱家柳茜—柳芭托維奇》以色彩的和諧與清醒備受人們喜愛，科羅溫與俄羅斯風景畫大師列維坦同歲，但他不論在風景畫或肖像畫中，在構圖、設色方面，都具有新意。

在對舞臺美術的興趣方面，科羅溫與「藝術世界」的主要成員是共同的；在對藝術形式的探求上，他們也有一致的語言。因此，科羅溫在莫斯科的活動，與別努阿、索莫夫等人在彼得堡的活動遙相呼應，以致一九〇四年「藝術世界」在彼得堡決定解散時（標誌著以佳吉列夫爲首的第一階段活動的告一段落），「藝術世界」的成員便全部轉移到莫斯科，加入了莫斯科的「俄羅斯畫家聯盟」。其間的一些聯繫和活動，是當時與科羅溫的積極贊助分不開的。當然，莫斯科的「俄羅斯畫家聯盟」的宗旨、創作方法和藝術主張與「藝術世界」也並不一致，但至少在一九〇四年至一九一〇年間他們是合作的。

還有一位名叫馬利亞溫（ Ф.А. Малявин ，1869-1939）的畫家，也是「藝術世界」早期的同盟者。他少年時學過聖像畫，後來經一位雕刻家的推薦，於一八九二年進皇家美術學院爲旁聽生，一八九七年轉爲正式生進入列賓畫室學習。和當時許多青年畫家一樣，他在作品中

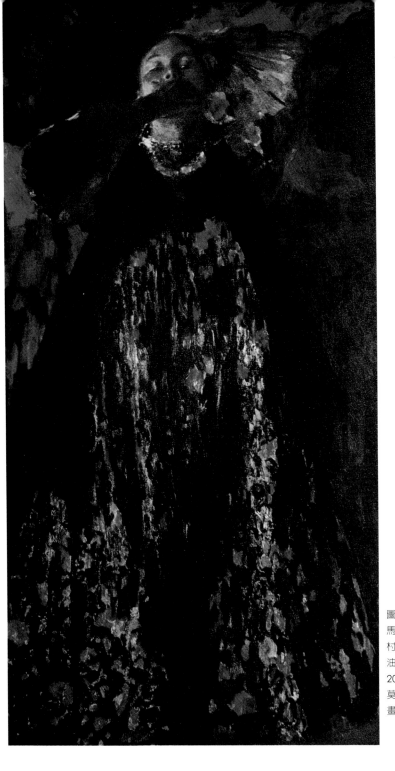

圖 192
馬利亞溫
村女　1903
油彩畫布
201.3 × 115.6cm
莫斯科特列恰可夫
畫廊

對色彩予以極大的關注，他的許多早期作品，如《讀書》、《母親的肖像》，已開始注意在畫面上表現光和色彩的相互關係。一八九九年他的畢業創作《笑》，描繪了一羣在井臺邊的村姑。她們穿著鮮豔的俄羅斯長裙，在陽光照耀下歡樂而盡情地大笑。隨意的大筆觸，充滿光和色的畫面，引起了畢業答辯委員會的爭論，他終於沒有被授予金質大獎。一年後，這幅畫偶然地參加了巴黎的世界博覽會，卻意外地獲得了金質大獎，並在一九○一年爲義大利國家博物館收購。從此以後，馬利亞溫每年出示的作品，充滿了歡樂和色彩繽紛的畫面，使他獲得很大的成功。他創作於二十世紀初的《兩個村姑》（插圖43）、《村女》（圖 192）、《穿黃裙子的村婦》、《村婦》、《旋風》等，先後爲特列恰可夫畫廊和省城裡的博物館收藏。

　　馬利亞溫的裝飾風格及抽象的形式，顯然與當時正統的藝術觀有極大的矛盾，但他得到了青年畫家們，尤其是「藝術世界」同仁們的支持，他在「藝術世界」舉辦的展覽上展出自己的作品，在創作上一如彼得羅夫—沃德金（ K.C. Петров — Водкин ）、康恰洛夫斯基（ П.П. Кончаловский ）、林都洛夫（ A.B. Лентулов ）、庫普林（ A.B. Куприн ）、阿爾特曼（ H.U. Альтман ）（插圖44）等，這些都是年輕有爲、在藝術上極有思考的青年畫家。「藝術世界」前一階段的藝術和藝術方法已不能使他們滿意，因此在參與「藝術世界」活動的同時，他們傾心於更加現代的藝術。

　　「藝術世界」在巡迴展覽畫派的襁褓中孕育，但對巡迴展覽畫派日顯陳舊的美學觀念進行了蛻變。它隨著西歐藝術發展的軌道，進行了艱難的思考與探索。它在畫壇上稱雄一時之後，由於自身的弱點，不久便爲另一些更現代的美術社團所代替。這似乎是難以避免的。十月革命後馬利亞溫僑居法國，主要從事肖像畫創作，偶爾也爲佳吉列夫在法國的劇團作一些舞臺美術設計，但這不是馬利亞溫之所長，所以並未受到人們的重視。他和科羅溫於同一年（ 1939 ）在法國病逝。

　　在莫斯科畫家中與「藝術世界」觀點比較接近，並在短時期內作爲同路者的，還有馬留金（《作家富爾曼諾夫肖像》的作者）、茹科夫斯基（《歡快的五月》、《村邊水隄》的作者）、阿爾希波夫（《奧卡河上》、《洗衣婦》、《歸途》的作者）、維諾格拉多夫（《椅子上的兩個農婦》、

《工人的午餐》的作者）等。這幾位都是巡迴展覽畫派的成員，但他們也不滿巡迴展覽畫派九十年代的狀況，各人都在藝術形式方面作不同的探索。「藝術世界」對他們來說是有吸引力的，雖然他們的藝術觀與它並不相同。

「藝術世界」在一九一○年重新組合以後，進入了它的第二階段，有許多青年畫家加入了這個組織。他們之中有蘇德依庚（ С.Ю. Суде-йкин ）、庫茨涅佐夫（ П.В. Кузнецов ）、薩利揚（ М.С. Сарь-ян ）、克雷莫夫（ Н.П. Крымов ）、薩普諾夫（ Н.Н. Сапунов ）。

⑵俄國的前衛藝術

在十月革命（一九一七年）前，俄國的前衛藝術就相當活躍。原因不外乎是：一、俄國在十九世紀末，處於激烈的社會動盪之中，從知識分子到普通羣衆，都對舊的制度表示不滿，而希望變革。這種求變的心情反映在藝術中，便是對傳統的質疑、否定和對新藝術的嚮往。二、十月革命前，俄國各種新的、唯心主義的哲學思潮成爲一種氣候，對哲學界有很大的衝擊，例如馬赫主義、波格丹諾夫等人的唯心主義哲學思想。這些哲學思想的特點是强調人的主觀性，强調精神世界和内心體驗，他們爲各種前衛藝術思潮提供了理論基礎。三、與西歐文化藝術的交流，促進了俄國藝術的變革。俄國的一些收藏家，例如舒金，收藏了不少馬蒂斯、畢加索的早期作品。這些，對俄國前衛藝術的發展起了推動作用。四、從藝術自身變化的規律看，俄國前衛藝術的產生，包含了藝術自身尋求新的生存和發展的因素。這是因爲，以巡迴展覽畫派爲主流的批判現實主義，其特點是重視藝術的社會性和忽視藝術自身及語言的特點，到十九世紀末期，逐步走到了自己的反面。人們回過頭來看，發現古俄羅斯民間藝術和宗教藝術中，有許多值得發掘和發揚的好東西，可以成爲發展新藝術的資料和成爲推進新藝術的動力。這種從古中求新的途徑，在西歐藝術中也可以觀察到。

「藝術世界」是俄國前衛藝術的起步。年輕的藝術家們不滿足於此，繼續探索新路。一九○六年，有位實業家利亞布申斯基（ Н.П. Рябушинский），資助出版介紹法國現代主義美術的《金羊毛》雜誌。一九○六～一九○八年，《金羊毛》舉辦了兩次展覽，重點介紹了布拉克、

插圖 71　薩利揚　三個不同歲數的自畫像　1943　油彩畫布（文見 510 頁）

417

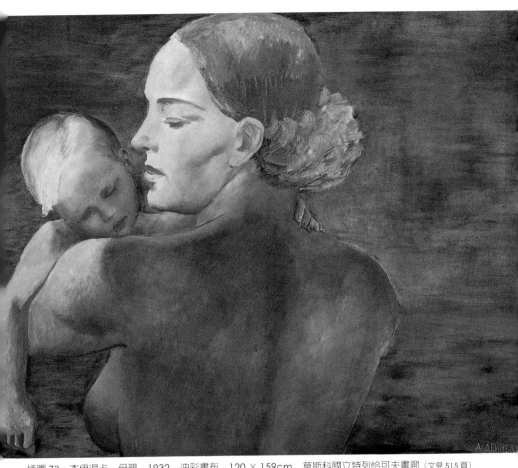

插圖 73　杰伊涅卡　母親　1932　油彩畫布　120 × 159cm　莫斯科國立特列恰可夫畫廊（文見 515 頁）

插圖74　普拉斯托夫　中午　1961　油彩畫布（文見517頁）

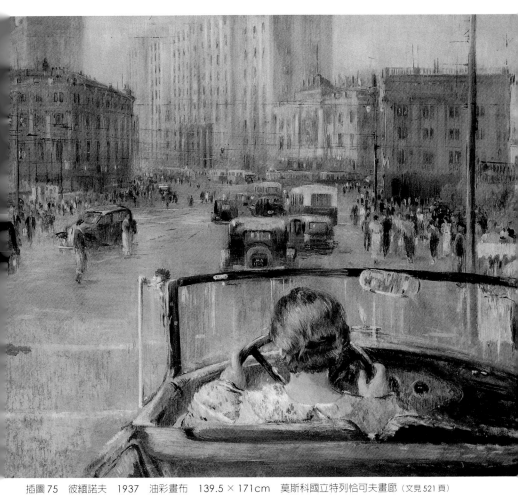

插圖 75　彼緬諾夫　1937　油彩畫布　139.5×171cm　莫斯科國立特列恰可夫畫廊（文見521頁）

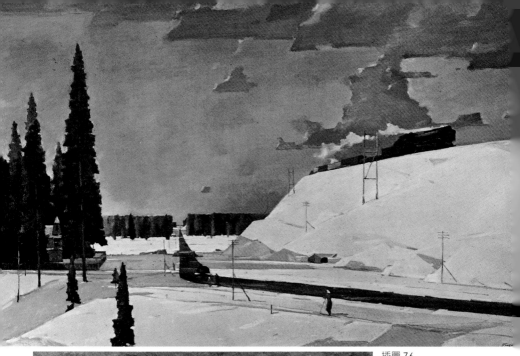

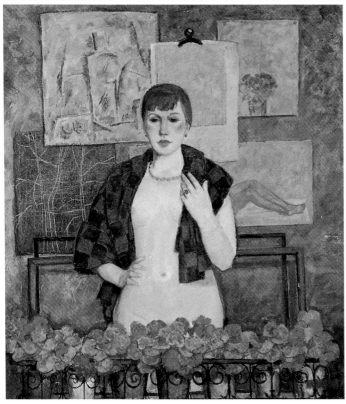

插圖 76
尼斯基
莫斯科郊區的二月
1957　油彩畫布
120 × 194cm
莫斯科國立特列恰可夫畫廊
（文見 523 頁）

插圖 76-1
尼斯基
女人肖像
1985　油彩畫布（左圖）
（文見 521 頁）

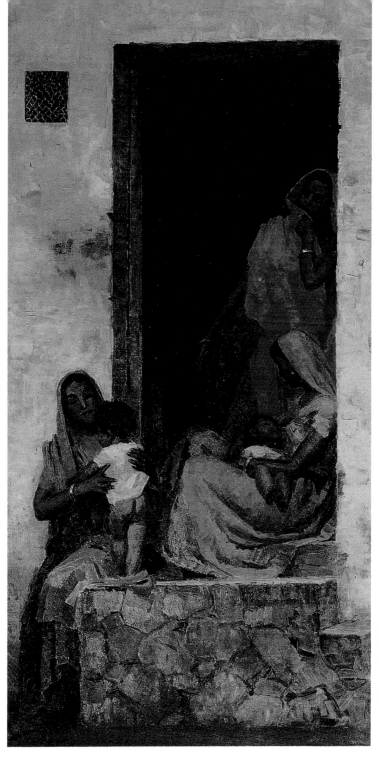

插圖 77
崔可夫
傍晚的沉思
1957
油彩畫布
（文見 523 頁）

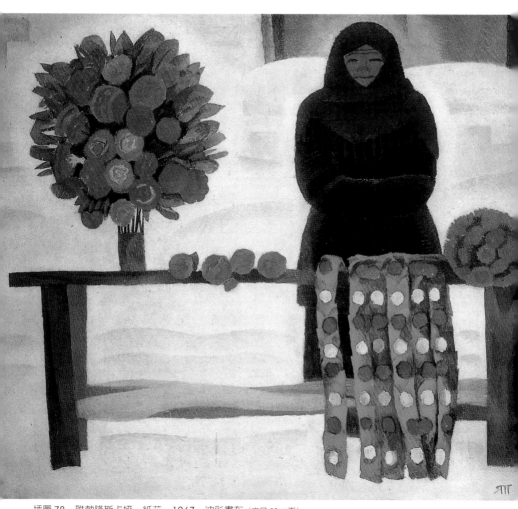

插圖 78　雅勃隆斯卡婭　紙花　1967　油彩畫布（文見 52 7 頁）

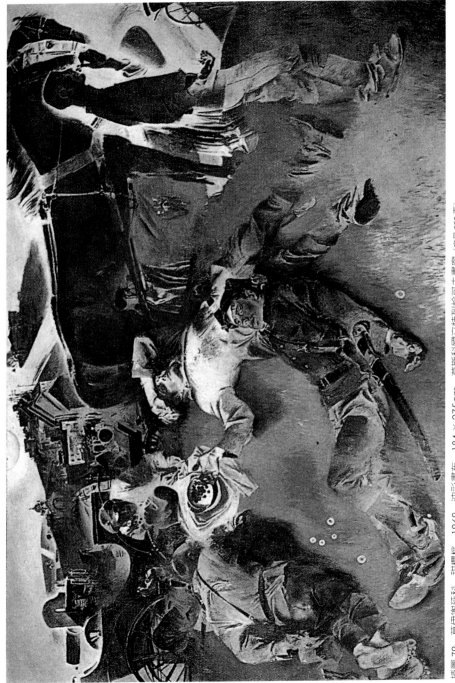

插圖 79　莫伊謝延科　甜櫻桃　1969　油彩畫布　184 × 275cm　莫斯科國立特列別恰可夫畫館（文見 529 頁）

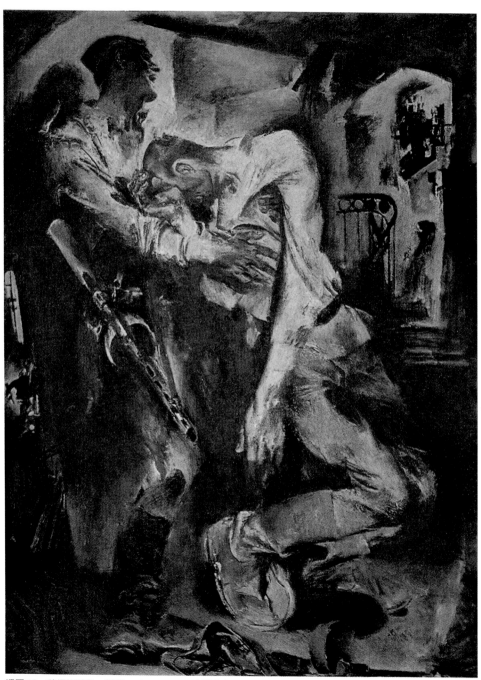

插圖 80　莫伊謝延科　勝利　1870-1872　油彩畫布（文見 529 頁）

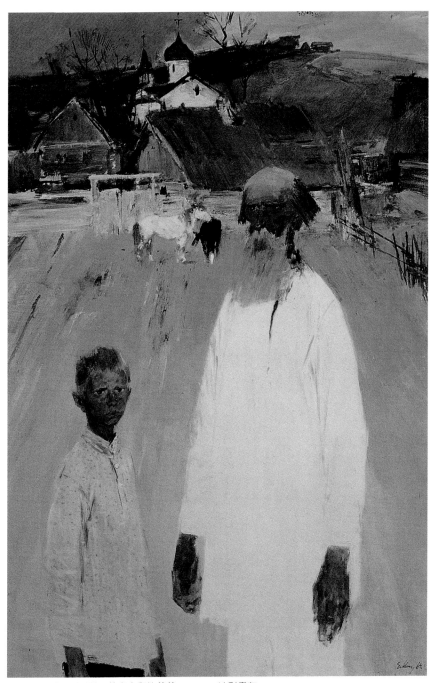

插圖81　莫伊謝延科　葉賽寧和他爺爺　1964　油彩畫布（文見529頁）

插圖82　梅爾尼柯夫　姐妹們　1967　油彩畫布　聖彼得堡俄羅斯美術館（文見533頁）

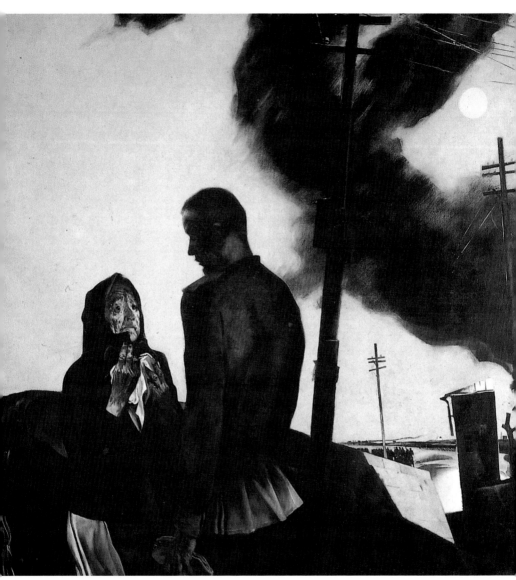

插圖83　梅爾尼柯夫　告別　1979　油彩畫布（文見533頁）

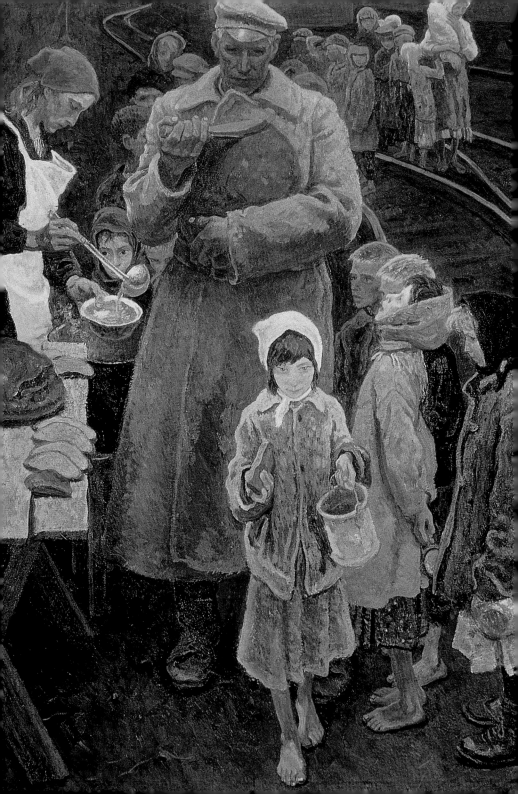

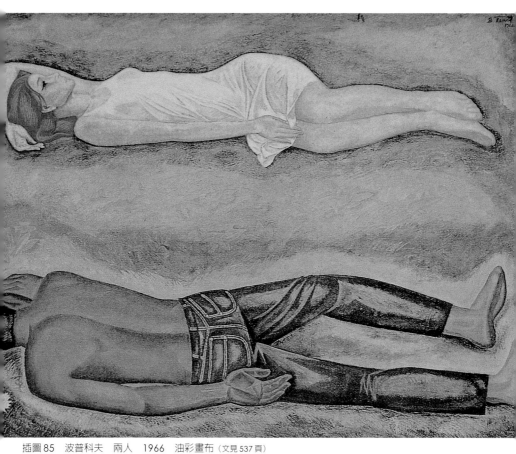

插圖85　波普科夫　兩人　1966　油彩畫布（文見537頁）

插圖84　特卡喬夫兄弟　共和國麵包　1968-1970　油彩畫布（左頁）（文見535頁）

萊熱、畢加索、德蘭、馬蒂斯等畫家的作品，使俄國畫家們大開眼界。一九○七年，《金羊毛》支持了俄國青年藝術家帶有先鋒色彩的展覽。蘇德依庚、庫茨涅佐夫、薩利揚、薩普諾夫、彼得羅夫—沃德金等參加了這個展覽，他們展出的作品追求原始性、雅拙性，採用象徵主義手法或從俄國民間藝術中吸收營養。彼得羅夫—沃德金則用「球形透視法」和紅、黃、藍三原色作畫。在這次畫展之後，青年畫家們組成了「藍玫瑰」畫派，在一九一○年前後的畫壇上活躍一時。

　　「藝術世界」的另一些成員，如康恰洛夫斯基、林都洛夫等，在一九一○年組織了另一個藝術社團「紅方塊王子」（ Бубновый Валет ），這一派對物體的幾何性構成很感興趣，他們實際上是在繪畫中進行立體主義的試驗，題材以靜物爲主，也畫人和風景，畫面上採用實物拼貼手法。康恰洛夫斯基的《乾涸的顏料》一畫是這派的代表作。

　　一九一二年，在彼得堡舉辦了名爲「驢尾巴」（ Ослиный Хвост ）的展覽會，參加者是一羣從「紅方塊王子」社團分裂出來的青年藝術家，組織者爲拉里奧諾夫（ М. Ларионов ，1881-1964 ）。拉里奧諾夫於一九一二～一九一四年在俄國創建「幅射光線主義」（ Rayonnism ）社團，並於一九一三年在《驢尾巴與目標》文集上發表宣言説：「幅射光線主義繪畫的面貌……在於體現由不同的反射交叉光線所形成的空間形式，此種形式取決於藝術家的意志。」幅射光線主義深受義大利未來主義影響。積極參與拉里奧諾夫(插圖45)活動的還有岡恰羅娃(插圖46)。拉里奧洛夫也是一九一○～一九一一年「紅方塊王子」展覽會的推動者和一九一三年「目標」展覽會的組織者。後來，拉里奧諾夫、岡恰羅娃與「藝術世界」的活動家佳吉列夫在巴黎從事藝術活動。

　　歐洲的立體主義和未來主義美術新潮，對俄國的青年藝術家們有很大的吸引力。一九一三年，俄國召開第一屆未來主義藝術家大會。爲大會草擬宣言的有馬列維奇、馬圖申和克魯欽基。同年，未來主義的歌劇《太陽那邊的勝利》（歌劇的歌詞作者爲馬圖申，作曲者爲克魯欽基）在俄國上演。

　　由於十月革命改革社會的目標與前衛藝術家們的否定傳統的藝術主張一致，加上不少前衛藝術家有著激烈的政治主張，在革命初期，許多

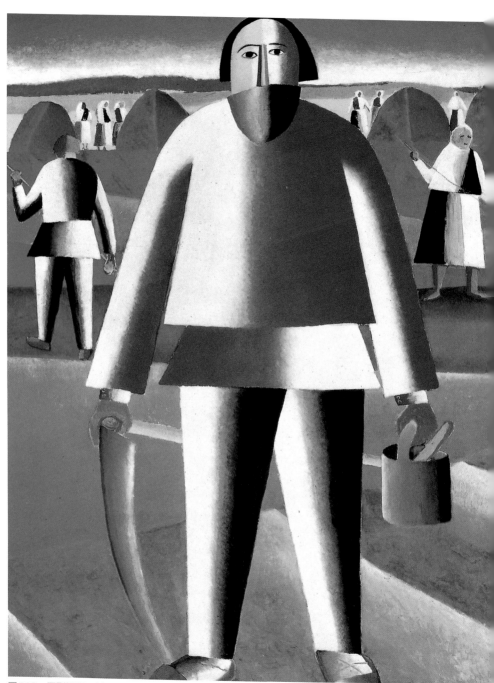

圖193 馬列維奇 割草人 1909 油彩畫布 85.8 × 65.6cm 聖彼得堡俄羅斯美術館

前衛藝術家們是支持和擁護十月革命的。康定斯基於一九一七年回到莫斯科，投入了革命後的文化藝術的重建工作，包括設想在各地建立藝術博物館和制定發展文化藝術的具體綱領，由於他的主張在實施中遇到困難，他於一九二二年離開俄國去德國包浩斯任教。

在俄國的前衛美術運動中，馬列維奇（ Казимир Малевич ，1878-1935）起著重要的作用。他是俄國「至上主義」（英文Suprematism，俄文 Cynpeмaтu зм ）的創始者。馬列維奇解釋說，「所謂至上主義，就是在繪畫中的純粹感情或感覺至高無上的意思。」從這裡可以看出，至上主義是強調感覺和純粹感情，摒棄描繪具體客觀物象和反映視覺經驗的藝術。馬列維奇最初用立體—未來主義的手法作畫，代表作爲《割草人》（1909）（圖193）、《磨刀工人》（1912年）。一九一四～一九一五年，馬列維奇展出第一批「非邏輯的繪畫」。一九一五年十二月，馬列維奇在「〇·一〇」展覽會上展出最早的至上主義的代表作《黑方塊》（也是《太陽那邊的勝利》幾何形圖案舞臺設計的進一步發展）。同年，他試驗三度空間的建築設計圖，探索理想化的結構。他把這種結構稱之爲「當代的環境」。

十月革命後馬列維奇參加了「俄羅斯左翼藝術家聯盟」，並在一九一八年的報刊上撰寫文章，批評那些拒絕參加革命的美術家。他在人民教育委員會、藝術家協會和第三國際的有關機構中任職，還曾擔任美術教師。一九一八年馬列維奇爲詩人馬雅可夫斯基的詩劇《宗教滑稽劇》設計布景和服裝（此劇由梅耶荷德在彼得堡編導）。《至上主義與無物象美術展覽》於一九一九年在莫斯科舉行。同年，馬列維奇寫了《論藝術的新體系》的論文。應夏卡爾（圖194）的邀請，馬列維奇曾在維切布斯克美術學院任教，但由於兩人的藝術觀不一致，夏卡爾憤然離去，馬列維奇在維切布斯克組織了自己的藝術社團，並用至上主義的標記——黑方塊作爲節日期間的城市裝飾圖案。在維切布斯克遇到麻煩之後，馬列維奇與志同道合的五人參加了全蘇藝術文化學院彼得堡分院的工作，他自己擔任該院形式理論部門的負責人。一九二四～一九二六年，馬列維奇與學生一道設計建築模型。此時，他放棄繪畫實踐，迷戀於理論研究。一九二七年馬列維奇隨著自己的作品展覽到歐洲訪問，與著名的歐洲前衛美術家阿爾普、施維特爾斯、雷赫特爾等人會晤。他的著作《無物象

圖194　夏卡爾　立體派的風景　1918-1919年　油彩畫布　100×59cm　龐畢度藝術中心

的世界》（The Non-Objective World）由包浩斯出版。一九三〇年，他被蘇聯有關部門當作與德國有勾結的嫌疑犯緝捕入獄，獲釋後放棄前衛藝術的創作。

馬列維奇在藝術中推行「至上主義」的風格。至上主義在否定了繪畫的主題、題材、物象、思想和感情、內容、空間、氛圍感、立體感、透視、色彩、明暗之後，宣稱：「簡化是我們的表現，能量是我們的意識。這能量最終在繪畫的白色沈默之中，在接近於零的內容之中表現出來。」這樣，「無」便成了至上主義的最高原則。現實是無，繪畫也是無。在一九一九年莫斯科舉行的「第十屆國家展：抽象創造與絕對主義」的目錄中，馬列維奇寫道：「游泳吧！自由的白色大海，無垠無涯，展現在你的眼前。」馬列維奇自認開闢了藝術表現的無限前景。其實，它的真正價值主要在平面構成上，即採用一種有動態的中軸和對稱的幾何圖形使之互相對置，並且運用色彩的層次來喻示空間或使形體呈現浮雕感。

至上主義通過版畫家和設計家利希斯基傳播到歐洲。利希斯基於一九二二年移住德國。同時，至上主義通過莫阿伊・諾吉對德國的包浩斯產生了不小的影響。

與馬列維奇至上主義接近的還有構成派（Constructivism）。構成派在某種意義上是從俄國左派社團中分化出來的一個派別，它是至上主義在建築和工業設計領域合乎邏輯的發展。它拒絕研究藝術的抽象觀念，試圖把藝術與工業的、實用的目的相結合。就構成的形式來說，這一派別衍生於畢加索的立體主義。構成派的雕刻首先注重的是空間（Space）而不是形體（Mass）。塔特林（ В. Татлин，1885-1953）、加保（ Н. Габо ，1890- ）、貝夫斯納（А. Певзнер，1886-1962）作於一九一五～一九一七年的作品是俄國構成派的開端。至上主義與構成派兩股潮流於一九一七年在莫斯科匯合。一九二〇年，加保與彼斯納爾合寫的《現實派宣言》提出了構成派的基本概念：「為了闡明生活的現實性，藝術必須以兩個基本因素（時間與空間）作為基礎。體積不是惟一的空間概念。必須使用運動的因素表現時間的實質。靜態的韻律是再也不夠用的了。藝術不應該越來越模仿，而應該尋求新的形式。」

塔特林是畫家，也是雕塑家。他是一九一二年拉里奧諾夫組織的「驢尾巴」展覽的積極參加者，在展出的作品中，有他爲馬克西米里安大帝及其子阿道夫所作的服裝設計。塔特林受古俄羅斯聖像畫的啓發頗多，在繪畫中求平面感、扭曲的造形和裝飾性。他也是後期「藝術世界」和「紅方塊王子」展覽的參加者。他因仰慕畢加索的畫風而到巴黎訪問。畢加索的拼貼畫爲塔特林已經相當注重形式構成的作品提供了新的動力。一九一三～一九一四年，塔特林創造了第一批「繪畫─浮雕」，把繪畫與浮雕的形式加以結合和構成。一九一五年，塔特林又以各種材料（木料、金屬、玻璃等）創作了具有建築風格的浮雕，在「五號索道」展覽會上陳列。一九一七年，他和雅庫洛夫爲莫斯科的繪畫餐廳作裝飾。十月革命後，塔特林擔任蘇維埃人民教育委員會造形藝術部莫斯科分會和彼得堡分會的領導工作。他的主要構成主義作品是爲第三國際製作的紀念碑設計稿（一九二〇年製成模型）。這個紀念碑是高約一千三百英尺的螺旋形斜塔，爲歷史上少見的巨大雕塑形式，它由三個在螺旋形中重疊而上的玻璃房間組成，最低的房間是立方形的，由機械操縱圍著自身的軸心旋轉，速度爲年轉一圈；中央部分爲金字塔形，反時鐘方向旋轉，月自轉一圈。最高一層爲圓柱形，一晝夜轉動一圈。作者之所以用立方形、金字塔形和圓柱形，是由於他對抽象形式之愛好和賦予抽象形式以象徵的意義。他想以此來表達歷史上起義的人民大衆和創造歷史的勇士們思考的緊張性與純潔性。塔特林相信，螺旋形是解放了的人類的運動路線的理想表現。這運動的路線依著於地面，然後從地面上騰空升起，超脫一切卑俗的人間利害關係。

　　受馬列維奇影響，和塔特林一起工作的還有亞歷山大・羅德琴柯（ Александр Родченко ，1891－1956），他也是俄國構成派的重要領袖之一。一九一九年，他以馬列維奇的《白上之白》爲範本，創作了題爲《黑上之黑》的組畫。一九二一年，他把分別塗繪了黃、紅、藍色彩的五幅畫送往在莫斯科舉行的「5×5＝25」展覽會。羅德琴柯聲稱應實行「工業藝術和構成主義作爲惟一的表現形式的專制」。他的雕刻品如木質的《間隔的構成》（1920），是矩形的木塊按水平和垂直方向排列、組合，與蒙德里安的幾何抽象畫相近，也使人想起當時歐洲流行的，強調「國際風格」的建築物。另一種作品《懸掛的構成》（1920年）則把一

組木質圓圈結合成窩狀。

　　關於構成主義的貢獻，魯迅在引用了羅德琴柯的話──「美術家的任務，非色和形的抽象底認識，而在解決具體底事物的構成上的任何的課題。」之後，寫道「這就是說，構成主義上並無永久不變的法則，依著其時的環境，而將各個新課題，重新加以解決，便是它的本領。既是現代人，便是以現代的產業底事業爲光榮，所以產業上的創造，便是近代天才者的表現。汽船、鐵橋、工廠、飛機，各有其美，既嚴肅，亦堂皇。於是構成派畫家往往不描物形，但作幾何學底圖案，比立體派更進一層了。」（引自《〈新俄畫選〉小引》）

　　二十世紀初期，俄國的前衛藝術在整個歐洲美術史上占有重要的位置。但由於前衛藝術的觀念和革命後新政權普及藝術的目標，以及要求藝術爲政治服務的政策不合，得不到政府的支持，也得不到羣衆的理解，因而在蘇聯得不到發展。俄國的主要前衛畫家，如康丁斯基、利希斯基、羅德琴柯、岡察洛娃、拉利昂諾夫等，在二十年代大多到國外活動，對西歐的現代派藝術產生了重大的影響。

圖 194-1
塔特林
構成浮雕
1916
木材鋁版
高 100cm
莫斯科國立特列恰
可夫畫廊

圖194-2　彼得羅夫－沃德金　母與子　1917　油彩畫布　161 × 129cm

一、蘇聯美術

（1917-1900）

圖194-3　彼得羅夫－沃德金　鯡魚　1918　油彩畫布（文見503頁）

圖194-4　彼得羅夫－沃德金　戰鬥之後　1928　油彩畫布　聖彼得堡俄羅斯美術館

第一章　蘇聯美術七十年史略

⑴　十月革命初年至二十年代

　　一九一七年的十月革命，推翻了羅曼諾夫王朝的專制統治，建立了蘇維埃社會主義國家。俄國歷史進入了新的階段，俄國美術也進入了一個新的時期。

　　十月革命勝利不久，列寧任命深諳藝術，又從事哲學、社會理論和文藝理論研究的盧那察爾斯基著手建立人民教育委員會和造形藝術部，並頒布了將博物館、貴族莊園和別墅中收藏的美術珍品收歸國有的法令。同時，撤消彼得堡皇家美術學院，建立新的「彼得格勒國立自由藝術家工作室」；對莫斯科繪畫雕刻建築專科學校和斯特羅岡諾夫工藝美術學校進行了改組。

　　一九一八年四月，列寧同意並簽署了「紀念碑宣傳計畫」，拆除了沙皇的雕像，代之以「歷史上最卓越的人物，特別是爲自由而戰的英雄紀念像安放在城市街道和廣場上」。在擬建的紀念碑名單中，有馬克思、恩格斯、馬拉、羅伯斯庇爾、聖西門、傅立葉、布朗基、托爾斯泰、普希金、果戈里、肖邦等社會活動家、哲學家、革命家和作家、詩人、畫家等六十七名。在十月革命熱情的鼓舞下，大批雕刻家積極參與「紀念碑宣傳計畫」的創作活動。第一批建成的紀念碑中有謝爾烏德（Л. Шеруд，1871－1954）的《拉季舍夫紀念碑》、柯年科夫（С.Т.Конеков，1874－1971）在克里姆林衛城牆壁上做的彩色紀念浮雕《獻給爲和平與友誼而戰的犧牲者》、馬特維耶夫（А. Матвеев，1878－1960）的《卡爾‧馬克思紀念碑》、安德烈耶夫（Н.А. Андреев，1873－1932）爲《蘇維埃憲法方尖碑》所做的自由女神、塔特林（В. Татлин，1885－1953）的《第三國際紀念塔》等。限於十月革命初期艱苦的物質條件，紀念碑大多數用水泥、石膏及其他簡易材料如木頭、鐵絲等製作，所以很多作品未能保存下來，今天已很難見到這些作品的原

圖 195　莫爾　你參加志願軍了嗎？　1920

貌。

　　在蘇維埃政權初創的時期，以宣傳畫形式出現的拼貼畫十分活躍。一九一九年，詩人馬雅可夫斯基和畫家契列姆內赫（М. Черемных，1890-1962）、德尼（В. Дени，1893-1946）領導了著名的「羅斯塔之窗」。在街頭、車站、港口、廣場，到處可以看到用套色鏤版複製的宣傳畫。畫面上詩文配合，形式生動、通俗，充分發揮了宣傳鼓動的作用。著名的版畫家莫爾（Д. Моор，1883-1946）在革命初年畫的《你參加志願軍了嗎？》（圖195），具有很大的號召力，在國內戰爭時期曾產生過較大的影響。

　　在油畫方面，蘇維埃教育和文化委員會於一九一九年四月在彼得格勒（彼得堡在十月革命初年改稱彼得格勒）冬宮博物館舉行了大型油畫展覽。當時所有不同派別的藝術團體，包括巡迴展覽畫派、「藝術世界」的成員，以及俄國的「前衛」運動畫家們，都參加了展覽，共展出作品三千多件，是油畫創作的一次盛會。

　　十月革命後不久，在美術界存在兩個組織。一個是「革命俄羅斯美術家協會」，另一個是「俄羅斯左翼藝術家聯盟」。「革命俄羅斯美術家協會」由阿爾希波夫、雅可夫列夫、庫斯托其耶夫等當時在美術學院從事教學的畫家爲核心組成。他們對十月革命的態度在開始時並不那麼鮮明，但很快他們便遵循巡迴展覽畫派的創作方向和寫實手法，積極轉向爲革命服務。「俄羅斯左翼藝術家聯盟」是由反傳統的各種藝術派別組成，包括新原始派、立體─未來派、至上派、構成派等。他們的代表人物積極參與十月革命及其藝術活動，如康定斯基從德國回到俄國，夏迦爾、馬列維奇等也擔任了藝術學校的教學工作。其他如波波娃、塔特林、貝夫斯納等的創作也很活躍，由於他們對革命的熱情擁護，他們取得了當時文藝界相當一部分的領導權，並掌握了全國性的「無產階級文化協會」組織。

　　「無產階級文化協會」的文藝路線和主張，在青年藝術家和學生中有號召力。青年學生指責寫實派的老師爲「資產階級學院派」、「貴族文藝家」，並提出「打倒傳統」的口號。「左」翼文藝家的作品與二十世紀初西歐的現代派十分接近。由於純探索性的美術不能直接爲革命服務，因此，他們在政治上雖然同情和參與十月革命，但在布爾什維

圖196　尤恩　新紀元　1921　水彩畫紙

圖197　馬留津　作家富爾曼諾夫　1922　油彩畫布　82×71cm

圖198　馬施柯夫　莫斯科的食物·麵包　1924　油彩畫布

克黨的十五次代表大會上，「無產階級文化協會」卻受到了嚴厲的批評。會議並作出了清理「無產階級文化協會」的決定。在此以後，一部分左翼陣線的藝術家被調離了領導崗位，下放到基層的工廠、學校或文化館工作；一部分則離開了蘇聯，到法國或德國去尋找現代藝術之路。從此結束了十月革命初期至二十年代美術上多元並存的局面。

關於十月革命初期蘇聯美術的情況，魯迅先生曾有過精闢的闡述。他說：「十月革命時，是左派（立體派及未來派）全盛的時代，因為在破壞舊制——革命這一點上，和社會革命者是相同的，但問所向的目的，這兩派卻並無答案。尤其致命的是雖屬新奇，而為民眾所不解，所以當破壞之後，漸入建設，要求有益於勞農大眾的平民易解的美術時，這兩派就不得不被排除了。其時所需要的是寫實一派，於是右派遂起而占了暫時的勝利。」（魯迅：《「新俄畫選」小引》）

從十月革命到二十年代末，蘇維埃政權受到西方國家敵視，它不得不在被包圍的情況下進行建設。儘管條件相當困難，但在這階段中仍有一批較好的作品問世。油畫中，有彼得羅夫—沃德金的《彼得格勒的一九一八年》、雷洛夫的《晴空萬里》（插圖47）、庫斯托其耶夫的《夏利亞賓像》、尤恩的《新紀元》（圖196）和《冬末，中午》、馬留金的《作家富爾曼諾夫肖像》（圖197）、庫茨涅佐夫的《彼布托娃肖像》、林都洛夫的《手拿小提琴的自畫像》、馬施柯夫的《莫斯科的食物·麵包》（圖198）、里亞日斯基的《女代表》、阿爾特曼的《女演員德加的肖像》、格列柯夫的《到布瓊尼部隊去》、傑伊涅卡的《彼得格勒防線》、約干松的《工農速成高等學校學生》、卡茨曼的《梁贊省的花邊女工》（圖199）、阿爾希波夫的《拿著陶罐的姑娘》和克雷莫夫的《磨坊邊》等。它們都是二十年代油畫的力作。

雕塑中的浮雕《工人》和肖像雕刻《艾森》（圖200）（馬尼澤爾作）、《圓石塊—無產階級的武器》（圖201）（夏德爾作）、《十月》（馬特維耶夫作）（圖202）、《思想家季米利亞捷夫》（梅爾羅夫作），以及安德列耶夫作的《列寧組雕》，也是值得注意的好作品。

漫畫和諷刺畫在二十年代逐漸發展。一九二二年創辦了《鱷魚》雜誌。獨幅版畫家奧斯特洛烏莫娃—列別捷娃和巴甫洛夫等，進行了積極的創作活動。

圖199　卡茨曼　梁贊省的花邊女工　1928　油彩畫布

圖200　馬尼澤爾　艾森肖像　1926　油彩畫布

圖201　夏德爾　圓石塊－無產階級的武器　1927　銅鑄　高125cm　莫斯科特列恰可夫畫廊

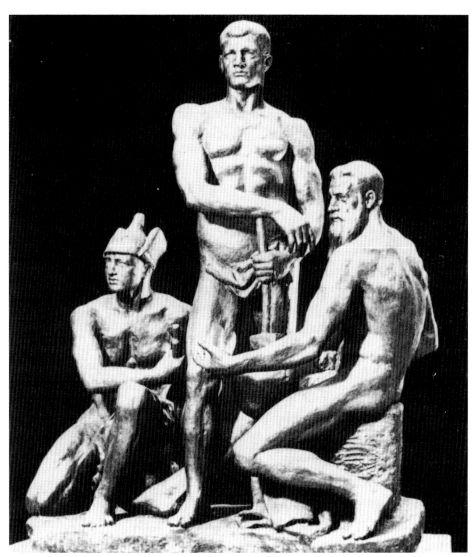

圖202　馬特維耶夫　十月　1927　銅鑄

圖203
梅爾庫羅夫
思想家季利亞捷夫
1923 銅鑄

圖204
約干松
審問共產黨員
1933 油彩畫布
211×279cm
莫斯科國立特列恰可夫畫廊（下圖）

⑵ 三十年代

　　三十年代蘇聯文藝界的重大事件是，一九三四年第一次蘇聯作家代表大會的召開。高爾基主持這個大會，並提出了社會主義現實主義的口號。這個口號得到斯大林的支持，雖然當時蘇聯文藝界存在著不同的意見。因為這個口號把政治概念「社會主義」和文藝概念「現實主義」結合在一起，顯得不很和諧，而「社會主義現實主義」的内涵和外延都沒有準確、科學的解釋，容易造成混亂。但是在當時的政治氣候下，對這個口號沒有展開爭論。文藝家們大致上接受了這一觀點，即用積極的態度去看待現實，用現實主義的方法去描繪現實，並以此來區別革命前的批判現實主義。這一大致的認識，團結和鼓舞了大批文藝家。社會主義現實主義的這一主張，在一定程度上決定了蘇聯美術的基本特徵：肯定現實，歌頌生活中的正面人物和新現象，表現樂觀主義和生氣蓬勃的精神狀態。這一點在世界藝壇中使蘇聯美術具有獨特面貌。但由此也產生了一些後果：它忽視生活中的消極面和生活中的矛盾；它太注重題材内容而忽視形式，過分強調藝術與政治相結合的一面，而忽視藝術應該具有自己的品格和藝術作為本體的獨立價值。當然，藝術家們中的大多數並不按照教條和概念創作，他們面對豐富、複雜的社會生活，面對民族和世界的藝術傳統，他們有自己的思考、個性、愛好和趣味，他們的創作不可能完全與社會主義現實主義的原則和要求相吻合。因此，三十年代以後的蘇聯藝術在觀念和理論單一化的同時，仍然可以看到它風格的多樣性和豐富性。

　　三十年代的優秀作品，在油畫方面有巴克舍耶夫的《藍色的春天》（插圖48）、亞·格拉西莫夫的《列寧在講臺上》、《雨後·潮濕的露臺》、謝·格拉西莫夫的《集體農莊的節日》、庫茨涅佐夫的《桑古河上的橋》（插圖49）、約干松的《審問共產黨員》（圖204）、科托夫的《一號高爐》、格列柯夫的《紅騎軍的號手們》、勃羅茨基的《高爾基像》、康恰洛夫斯基的《丁香》（插圖50）、傑伊涅卡的《母親》、薩莫赫瓦洛夫的《穿條紋足球衫的姑娘》、彼緬諾夫的《新莫斯科》、涅斯捷羅夫的《巴甫洛夫院士》（圖205）和《外科醫生尤金》、科林的《高爾基》、庫普林的《彼阿薩爾平原》（圖206），以及特洛希敏柯的《第轟伯水電站的建設者》等。

圖205　涅斯捷羅夫　巴甫洛夫院士　油彩畫布

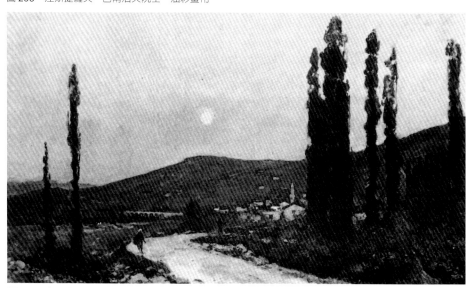

圖206　庫普林　彼阿薩爾平原　1937　油彩畫布

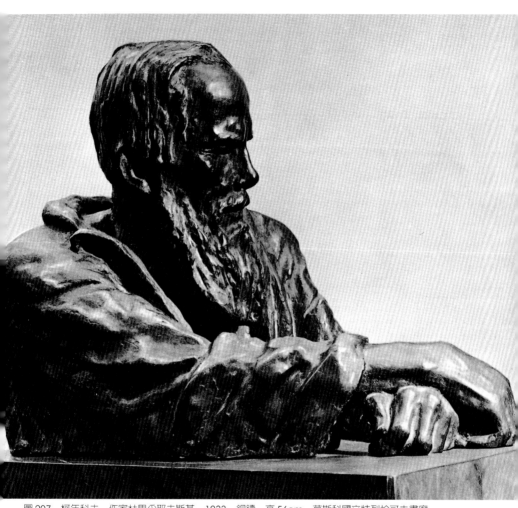

圖207 柯年科夫 作家杜思妥耶夫斯基 1933 銅鑄 高56cm 莫斯科國立特列恰可夫畫廊

圖 208　克拉甫琴柯　第聶伯水電站的建設　1931　版畫

在雕塑方面，穆希娜的《工人和集體農莊女莊員》是三十年代最傑出，最具有時代感的作品。這座大型紀念碑，是爲一九三七年在巴黎舉辦的「藝術・技術和現代生活」國際博覽會蘇聯陳列館而作。雕像高二十四公尺，以三十公尺高的陳列館爲基座，構圖嚴謹而開放，氣勢雄偉，激情奔放，反映了蘇維埃新政權英雄氣慨和信心，反映了蘇聯在工業化和農業現代化方面的成功。此外，馬尼澤爾的《夏伯陽紀念碑》和《謝甫琴科紀念碑》、夏德爾的《高爾基紀念碑》、柴依柯夫的《足球運動員》、柯年科夫的《作家杜思妥耶夫斯基》（圖207），都是這一時期的上乘之作。

書籍插圖在三十年代有較大的發展，木刻、石版、水彩、水粉等技法在插圖中廣爲應用。俄羅斯古典文學和世界經典名作引起了插圖畫家們的興趣。法伏爾斯基和克拉甫琴柯（圖208）是魯迅先生最早在我國介紹的木刻家中的兩位大師。他們對三十年代的中國木刻曾有過不小的影響。謝・格拉西莫夫爲高爾基《阿爾塔莫諾夫家的事業》作的插圖，基布里克爲法國作家羅曼・羅蘭《哥拉・布勃尼翁》作的插圖，魯達科夫爲左拉《崩潰》作的插圖（圖209），柯布拉澤爲魯斯塔維里長詩《虎皮騎士》作的插圖（圖210），施馬里諾夫爲肖洛霍夫《被開墾的處女地》和杜思妥耶夫斯基《罪與罰》作的插圖，庫茲明爲普希金的《業甫根尼・奧涅金》作的插圖，以及獨幅水彩——烏里揚諾夫的《普希金和妻子在宮廷舞會上》（圖211），都具有很高的藝術水平。

⑶四十年代至五十年代中期

四十年代到五十年代中期，是蘇聯歷史上艱苦的衛國戰爭和戰後的建設時期。一九三九～一九四五年，蘇聯遭到德國法西斯侵略，人民生命財產受到重大損失，這是一場全民的戰爭。戰爭使不少美術家穿起軍裝上了前線，體驗戰爭生活，描繪戰爭題材；同時，也密切了藝術家與人民現實生活的聯繫，加強了文藝家的社會責任感。在五十年代蘇聯美術中一股清醒、健康的主流，與戰爭的洗禮不無關係。衛國戰爭的英雄和悲壯題材，在戰後一個相當長的時間裡爲藝術家們所重視，而且得到不斷的挖掘和深入。戰爭給人民造成的苦難及其悲劇後果，不斷引起人們的回憶和思考。另一方面，對衛國戰爭的領導人斯大林的個人崇拜，

圖210 柯布拉澤 《虎皮騎士》插圖 1935-1937

圖209 基布里克 《柯拉‧布勒尼翁》插圖 1936
石版畫 17.8×11.6cm
莫斯科國立特列恰可夫畫廊

圖212 賈帕里澤 母親的沉思 1945（右圖）

460

圖211　烏里揚諾夫　普希金和妻子在宮廷舞會上　1937　鉛筆畫紙　51.8 × 40.7cm
　　　莫斯科國立特列恰可夫畫廊

圖 213　列歐特尼克夫　又是一個兩分　1952

圖 214　庫克雷尼克賽　無情地粉碎和消滅敵人
　　　　1941（右圖）

也對美術產生了不小的影響。表現斯大林及其戰友形象的作品大量湧現，有些類型化的英雄人物肖像和反映生活表面昇平氣象的作品數量也很多，而藝術性則較差。在文藝思想方面，逐漸產生了僵化和教條主義的觀點，例如把藝術反映生活與描寫生活的表面現象等同起來、全盤否定西方文化、反對探索形式技巧等等。所有這些，束縛了美術家的積極性和創造性。但殘酷的戰爭和戰後壯麗的建設，也給藝術家以刺激和鼓勵，許多有才能的美術家不甘寂寞，努力探索，致使在美術中留下了不少傳世之作。

在油畫中，如傑伊涅卡的《青春年華》、加巴寧柯的《法西斯被驅逐之後》、賈帕里澤的《母親的沈思》（圖212）、普拉斯托夫的《德寇飛機飛過以後》和《春》、謝・格拉西莫夫的《游擊隊員的母親》、拉克季昂諾夫的《前線來信》（插圖51）、布勃諾夫的《庫里科夫原野之晨》、薩利揚的《花，獻給亞美尼亞參加衛國戰爭的戰士們》、涅斯捷羅夫的《穆希娜肖像》（插圖52）、科林的《亞歷山大・涅夫斯基》、庫克雷尼克賽的《末日》、阿歷施尼柯夫的《窗臺上的花・夜》、烏里揚諾夫的《斯丹尼斯拉夫斯基在構思》、雅勃隆斯卡婭的《糧食》、涅普林采夫的《戰鬥後的休息》、羅馬斯的《第一個五年計畫的早晨》、扎爾達良的《春》、阿伊吉耶夫的《中午》、列歇特尼柯夫的《又是一個兩分》（圖213），以及尼斯基的一系列反映工業和軍事設施的風景區，都是值得提起的。

在版畫中，政治宣傳畫在衛國戰爭中起了重要作用。畫家索科洛夫—斯卡利亞（ Соколов-Скаля П.П. ，1899—）領導的「塔斯之窗」，類似十月革命初年流動的「羅斯塔之窗」，圖文並茂，積極宣傳愛國主義思想和打倒法西斯的必勝信念。一九四一年，庫克雷尼克賽的《無情地粉碎和消滅敵人》（圖214）、葉菲莫夫的《佼佼者》（圖215）、托伊澤的《祖國—母親在召喚》，都有很強的號召力。獨幅版畫如施馬里諾夫的《我們決不忘記，我們決不饒恕》組畫（圖216），巴霍莫夫的《到涅瓦河提水》，普羅羅科夫的《呵，這就是美國》、《這是不應該重複的》（圖217），格・老威廉斯基的《音樂指揮姆拉文斯基像》等，水平較高。插圖藝術在五十年代進入到一個新的階段，如施馬里諾夫爲列夫・托爾斯泰《戰爭與和平》（圖218）及爲阿・托爾斯泰《彼得大帝》（圖219）作的插圖，杜賓斯基爲蓋達爾的兒童故事《丘克與蓋克》作的插圖

ВЫСОК СТРОЕН и БЕЛОКУР

圖 215　葉菲莫夫　佼佼者　1941

圖216　施馬里諾夫　我們決不忘記，我們決不饒恕　組畫　1942

圖217　普羅羅科夫　這是不應該重複的　1956-1959

圖 218
施馬里諾夫
《戰爭與和平》插圖

圖 219
施馬里諾夫
《彼得大帝》插圖
1940-1945（下圖）

圖 220　奧・小威廉斯基　《靜靜的頓河》插圖　1952

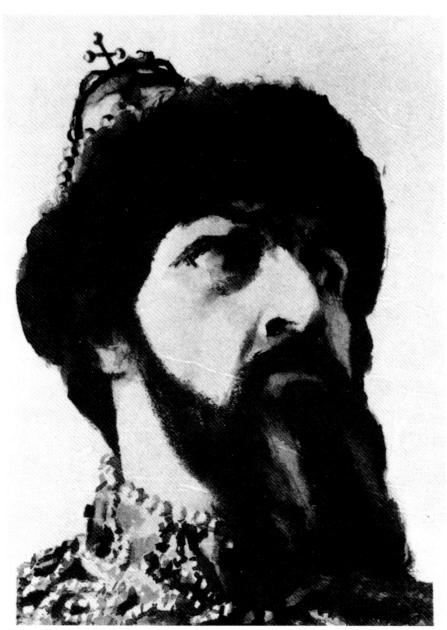

圖221 基布里克 《鮑利斯・戈都諾夫》插圖 1959-1964

，奧‧小威廉斯基爲蕭洛霍夫《靜靜的頓河》作的插圖（圖220），法伏爾斯基爲《伊戈爾王》作的木刻插圖，基布里克爲普希金的《鮑利斯‧戈都諾夫》作的插圖（圖221），庫克雷尼克賽在這階段中爲高爾基、契訶夫、果戈里許多作品的插圖，這些作品都創造了出色的文學形象。

在雕塑中，托姆斯基領導列寧格勒雕塑家突擊隊，製作了大型的雕塑宣傳品，鼓舞了前線的戰鬥。很多雕塑家爲戰鬥英雄和後方作出貢獻的人物做了肖像。穆希娜、馬尼澤爾、阿茲古爾等在戰時艱苦的條件下積極從事創作。戰爭結束不久，武切季奇爲柏林的蘇軍烈士公墓設計了紀念碑綜合藝術體。五十年代初的室內雕塑和廣場雕塑出現了如菲韋伊斯基的《寧死不屈》、巴布林的《歌》（圖222）、基巴爾尼柯夫的《馬雅柯夫斯基像》（圖223）、阿尼庫申的《普希金紀念碑》（圖224）、柯年科夫的《自雕像》（圖225）等，在藝術上都是十分成熟的作品。

⑷五十年代中期至八十年代

五十年代中期起，在斯大林逝世之後，赫魯曉夫實施比較開明的政策。隨著政治形勢的變化，蘇聯美術有了新的轉折。蘇聯藝術家開始接觸西方現代文藝，同時對傳統進行再認識和再思考，包括對印象派、「藝術世界」和俄國二十世紀初前衛思潮的某些肯定，使藝術氣氛比較活躍。在理論上，著重探討了藝術的功能，藝術中如何表現人的價值和個性，如何使藝術形式多樣化，如何全面評價藝術遺產等問題。在赫魯曉夫之後，雖然蘇聯社會進入了勃列日涅夫的「停滯時期」，但文藝變革的潮流仍然表現得相當活躍。直到戈爾巴喬夫實行「公開化」政策，文藝上更顯出開放和繁榮的趨勢。一大批過去被批判或流亡國外的文藝家，以及他們的作品得到重新評價。蘇聯理論界把這一現象稱爲「文學藝術的回歸」。因此，自六十年代以來，在美術創作活躍的氣候下，各種風格相互替換，打破了「社會主義現實主義」一統天下的格局，出現了多種多樣的現實主義風格，例如「嚴格的現實主義」、「親切的現實主義」、「有表現力的現實主義」、「浪漫的現實主義」等等。在題材和表現形式多樣化的總面貌下，在六十、七十和八十年代創作中比較有影響的是被稱爲「嚴肅風格」、「裝飾風格」、「古典風格」、「照相寫實風格」的作品。這些風格的演變，以油畫爲最有代表性。

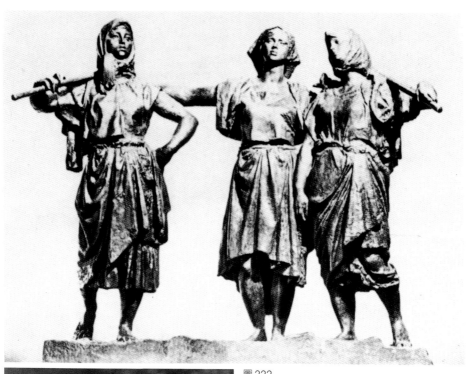

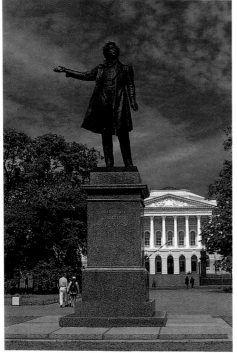

圖 222
巴布林
歌 1957 銅鑄

圖 223
阿尼庫申
普希金紀念碑
1957 銅鑄（左圖）

圖 224
基尼爾尼柯夫
馬雅可夫斯基像
1954 大理石
高 75cm
莫斯科國立特列恰
可夫畫廊

圖 225 柯年科夫
自雕像
1954
銅鑄 高 62cm
（下左圖）

圖 226
科爾日夫
共產黨人－國際歌
三聯畫之一
1957-1960
油彩畫布
（下右圖）

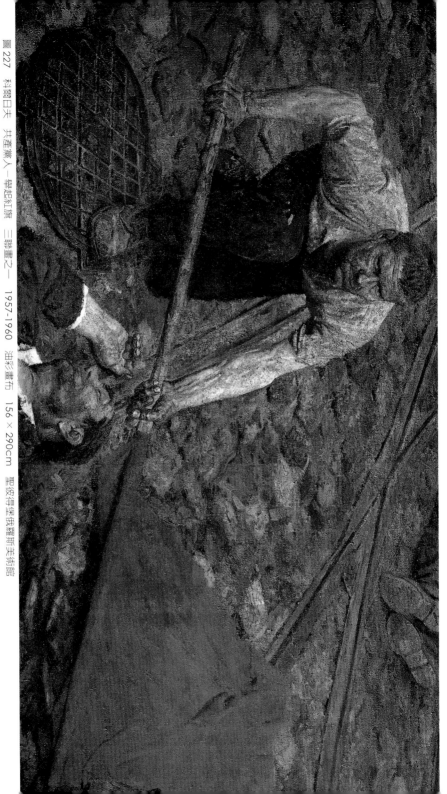

圖 227　科爾日夫　共產黨人－舉起紅旗　三聯畫之一　1957-1960　油彩畫布　156 × 290cm　聖彼得堡俄羅斯美術館

嚴肅風格出現於六十年代初期至中期。在嚴肅風格前後，還曾有過與這種風格近似的「嚴峻風格」，它們是相互類似的傾向。「嚴肅風格」的特點是追求藝術形象的悲劇性，描繪生活中艱苦和困難的一面，很多作品具有寓意和哲理思考的特點。與某些浮誇和甜膩的作品相反，它的題材多為戰爭年代普通人民受的苦難和他們所作的無私奉獻。「嚴肅風格」最早在科爾日夫的作品中出現。他是衛國戰爭的參加者，他在一九五七～一九六〇年創作的三聯畫《共產黨人》（包括《國際歌》（圖226）、《舉起紅旗》（圖227）、《荷馬・工人畫室》（圖228）三幅），被認為是新風格的代表作。他畫面上沒有迴避戰爭的殘酷和犧牲，使人在痛苦和悲哀中進行深沈的反思。

　　莫伊謝延科也是「嚴肅風格」的主要代表之一，他作於六十年代的《紅軍來了》和描寫阿爾滕格拉波夫集中營苦難的《這不能忘記》，以及《土地》等，還有作於七十年代初的《勝利》，都可看出畫家多角度地表現人物情緒，把感情與理性、喜劇與悲劇有機地融於一體的才能。「嚴肅風格」的代表作還有葛羅米柯的《在普里彼亞特河畔》（插圖53），這是一幅描寫衛國戰爭的悲劇。犧牲了的戰士、跪在戰士身旁的母親、向遠處呼喚的少女，人物間似乎沒有情節的聯繫，但畫中悲壯的旋律，動人心弦。另一位畫家波普科夫的《父親的軍大衣》，也被認為是「嚴肅風格」的代表作之一。軍大衣是在衛國戰爭中獻身的父輩精神的象徵。穿軍大衣的是畫家的自畫像。背景上有三個在戰爭中失去丈夫的寡婦，這似乎是他母親一生中幾個階段的形象。畫中寫實和象徵手法交替，感情深沈，發人深思。伊特涅爾的《大地的主人》（圖229）也是一幅令人矚目的作品，戰爭年代，男人們上了前線，一切沈重的勞動落在了婦女的肩上。傍晚時刻她們回來了，宛若男子般勞力。為親人，為生活，為戰爭的勝利，她們默默地承受一切。

　　表現當代勞動和建設，屬於「嚴肅風格」的代表作品，還有奧索夫斯基的《普斯可夫湖畔的漁民》（插圖54）、《混凝土女工》，以及符・伊凡諾夫的《午餐》（插圖55）、《和女兒在一起的自畫像》等。這兩位畫家十分相似地運用經過改造的立體主義的語言，在寫實造形的同時表達一種幾何形的美，在形式上加強了作品內在的力量。他們樸實無華地擷取嚴肅生活的畫面，把它再現給讀者。巴烏瑪涅的《等待》，也是近年來被

圖 228
科爾日夫
共產黨人－荷馬・工人畫室
三聯畫之三
1957-1960
油彩畫布
285 × 128cm

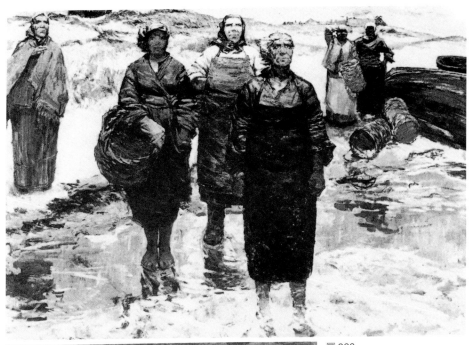

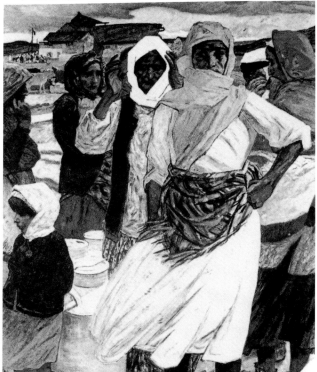

圖 229
伊特涅爾
大地的主人
1957
油彩畫布

圖 230
阿勃杜拉耶夫
1941 年 6 月
1965
油彩畫布（左圖）

圖231　阿曼格爾德耶夫　向光明　1970

認爲「嚴肅風格」中有價值的創造。

　　「裝飾風格」是在六十年代後期流行於畫壇的。隨著蘇聯人民對物質和精神兩方面的需求，人們要求比較輕鬆、活潑、明朗、歡快的藝術。因此，「裝飾風格」可以說是對「嚴肅風格」的一種反撥，反映了時尚和人們審美觀念的變化。「裝飾風格」作品的特點是，內容迴避哲理性的思考，選材自由，一般描寫日常生活和自然風景。在技法上，有的概括寫意，有的工整寫實，一般運用鮮明、華美，對比較強的色彩。雅勃隆斯卡婭七十年代初期的創作，就具有上述的諸多特點。她曾因《糧食》一畫在五十年代初獲過斯大林文藝獎。六十年代之後，她先嘗試了「嚴肅風格」（作品如《無名高地》），以後又傾向於「裝飾風格」，她從民間藝術中吸取了單純、渾厚、富有裝飾美的色彩，創作了《年輕的母親》、《陶工》、《天鵝》、《未婚妻》、《夏天》、《紙花》等油畫作品。她力求在這些富於裝飾趣味的畫面中表現時代感（七十年代之後她又對「古典風格」感到極大興趣）。

　　對「裝飾風格」的流行起了重要作用的，還有亞塞拜疆的畫家阿勃杜拉耶夫。他的油畫色彩鮮明響亮，以平面勾線的辦法描繪人物，富有東方情趣。他的作品如《拉吉斯坦婦女》和《一九四一年六月》（圖230）（這一幅是「嚴肅風格」常用的題材）都用這種辦法，畫面很有特色。克雷切夫的《織壁毯女工》（插圖56）、阿曼格爾德耶夫的三聯畫《向光明》（圖231）、納里曼別科夫爲巴庫青年劇院休息廳所作的壁畫、米爾扎耶夫爲藝術家卡隆塔羅夫畫的肖像、卡秋尚斯基的《在花布店裡》、勃里托夫的《集體農莊的春天》（插圖57)等，都是裝飾風格中具有代表意義的作品。還有摩爾達維亞的畫家維耶魯，他的作品富有民族特色，趣味高雅，裝飾味很濃，在當前蘇聯繪畫中占有特殊地位。

　　「古典風格」流行於七十、八十年代，這是一個在現代題材中尋找古典造形方法的派別。這裡的「古典」，既指俄羅斯聖像畫的古老傳統，更主要的是文藝復興的古典繪畫，包括義大利和尼德蘭、德國的繪畫傳統。這些畫家有時被稱爲「回歸派」。他們試圖從人類傳統文化中發掘一切有利於創新的因素，以豐富新時期的美術形式。「古典風格」的代表作品如基里洛娃的《自畫像》（插圖58)、薩維茨基的《游擊隊的聖母》（插圖59)、蘇彼的《夏》（插圖60)、費陀羅娃的《彼吉戈夫的傍晚》、

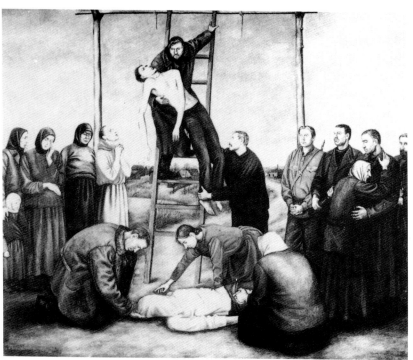

圖 232
納札連科
游擊隊來了
1975
油彩畫布

圖 233
庫卡契
主婦
1970
油彩畫布（左圖）

圖 234　庫加契　雷雨將臨　1977　油彩畫布

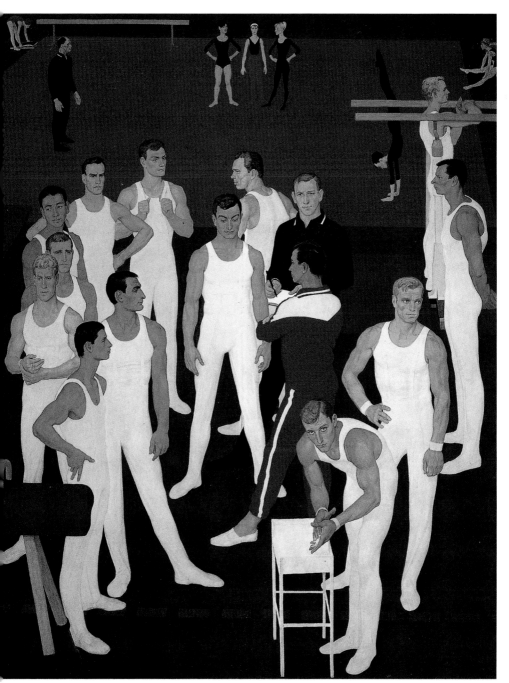

圖235 日林斯基 蘇聯體操運動員 1965 蛋彩畫板 270×215cm 聖彼得堡俄羅斯美術館

契皮克的《聖誕節頌歌》、費拉特切夫在克里米亞雅爾達的尼基津植物園會議廳所作的壁畫（插圖61）、貝拉古羅夫的《雙親肖像》、納扎連科的《遊擊隊來了》（圖232）、庫加契的《主婦》（圖233）和《雷雨將臨》（圖234）等，都可說是吸收了古典的形式和手法表現當代生活的極有意思的作品，他們從另一方面擴大了現實主義表現模式的範圍。

「照相寫實風格」是在西方照相寫實主義影響下產生的一種藝術思潮。它在七十到八十年代的蘇聯繪畫中有不小的影響。這種寫實風格，追求照相般的冷漠感，不表現人物內在的激情，細節的表現力求真實。蘇聯繪畫中的照相寫實風格，改造了流行於歐美的照相寫實主義，避免了表現對象時的純客觀性，而注意到表達作者自己對人物和事件的評價。照相寫實風格的代表人物日林斯基，是蘇聯功勳藝術家、藝術院院士，他的《蘇聯體操運動員》（圖235）一畫，曾榮獲一九六四年蘇聯科學院銀質獎。繼此畫以後，他推出的傑作有《藝術家契爾內舍夫一家》、《卡彼茨夫婦》（圖236）、《黃花》（兒子的肖像）（圖237）。他畫於一九八五年的三聯畫《里赫德爾的演奏》，追求單純、簡明、深度，而筆下的形象，在冷漠中不失神韻。另一位在插圖和壁畫方面有成績的格拉祖諾夫，他在表現手法上也接近照相寫實風格。他是一位藝術視野相當廣闊的藝術家，在當代蘇聯美術界有相當的地位。

照相寫實風格近十年來在青年藝術家中尤有影響，如津克維奇的《老樹》、羅曼諾娃的《舒克申的一家》（圖238）、彼得羅夫的《鐵路線旁的住房》、費多洛娃的《彼吉戈夫的傍晚》、塔爾別爾克的《和平戰士》等，都是近年來在展覽會上獲得成功的作品。

以上提及的幾種繪畫風格，並非單一地在某個時期占主導地位。它們是在六十年代至今的三十多年中，在「現實主義」這一總的創作方法下，或互相交替，或共同存在，呈現出蘇聯繪畫多姿多采的風貌。還有不少畫家，不屬於上述風格，而他們的作品也為社會歡迎，並在藝術家同行中得到尊重。如梅爾尼柯夫，他的作品從五十年代的《在和平的田野上》到八十年代的三聯畫《西班牙》風格迥異，他一直在探索和創新。還有如扎戈涅克（作品有《稠李花開了》（圖239）等）、烏加洛夫（作品有《一九四一年的列寧格勒婦女》（圖240）等）、阿歷施尼柯夫（作品有《人民演員楚爾茜娜》（插圖62）等）、克雷日夫斯基（作品有《藍白

圖236　日林斯基　卡波茨夫婦　1979　油彩畫布

圖 241　沙拉霍夫　作曲家卡拉—卡拉耶夫　1960　油彩畫布　121 × 203cm　莫斯科特列恰可夫畫廊

圖240
烏加洛夫 1
941 年的列寧格勒婦女
1961
油彩畫布

圖239
札戈涅克
稠李花開了
1964
油彩畫布（左圖）

圖 242
穆拉舍夫
白色沙漠的上空
1978
油彩畫布

圖 243
奧・小威廉斯基
在途中
1955
版畫（左圖）

色的一天》）（插圖 63）、哈巴羅夫（作品有《米拉肖像》）（插圖 64）、加甫里洛夫（作品有《愉快的三月》等）、瓦申卡（作品有《小蘋果樹》、《勇敢頌》等）、沙拉霍夫（作品有《上工》、《作曲家卡拉—卡拉耶夫》（圖 241）等）、達瑪施尼柯夫（作品有《晚場》）（插圖 65）、扎戈涅克（作品有《童年》）（插圖 66）等、阿加耶夫（作品有《加斯比河畔的傍晚》等）、維耶魯（作品有《七月之夜》（插圖 67）等）、柯契托娃（作品有《我的海洋》等）、阿歷克舍耶夫（作品有《我的列寧格勒》等）、穆拉舍夫（白色沙漠的上空》（圖 242）的作者）等，都是很有成就的畫家。

在六十年代以來的蘇聯繪畫中，還有一部分非主流的，明顯受到西方現代派影響的作品，有時在展覽廳中也常與觀眾見面。

前面我們已經提過，從三十年代以後，俄國的前衛藝術即處於沈寂狀態。四十年代，日丹諾夫執行斯大林的指示，發動了對「西方頹廢文化」的批判，進一步打擊了蘇聯國內前衛藝術的思潮。直到五十年代中期以後，青年畫家對現代派藝術的探索才又開始活躍起來。但在六十年代初期舉辦的前衛藝術展覽，都沒有得到官方的認可，在輿論上遭到了圍攻。七十年代前衛畫家們曾在莫斯科的伊斯梅依洛夫斯基公園舉行了大規模的露天展覽，在此以後便連續不斷。這些主要由青年畫家創作的作品，從創新的角度說是值得鼓勵的，但從世界範圍看，還尚未見到特別值得注意和推崇的成果。

在當前蘇聯前衛藝術畫家中稍有影響的是奧斯卡‧拉賓（生於一九二七年）。他原是一名鐵路員工，由於他在蘇聯的創作活動與官方的要求大相徑庭（他的作品有《四扇窗戶和鬧鐘》、《包魚的真理報》、《約翰‧甘迺迪被刺》、《護照》等），所以他已被美術家協會開除（一九七五年），現流亡法國。

與油畫相比，六十年代以來版畫中風格的變化不大。版畫家們在三十～五十年代的基礎上，在獨幅版畫和插圖領域繼續有所發展，特別在技法上的進展較大。木刻、銅版畫、鋅版畫、石版畫、麻膠版畫，以其不同的表現力顯示其藝術的力量。奧‧小威廉斯基（圖 243）、波諾馬寥夫（圖 244）、托恩、奧加斯、傑列古斯、伊利英娜、德‧比斯基、博格捷斯科、波普拉夫斯基的獨幅版畫，畫風各異，別具情趣。他們是

圖 244　波諾馬寥夫
　　　　漁民（蘇維埃俄羅斯人）組畫
　　　　1964

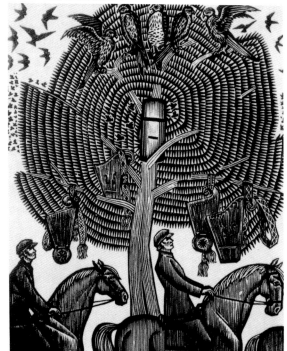

圖 245　庫茨明斯吉斯　途中　1971
　　　　版畫（右圖）

圖 246
武切季奇
祖國－母親（史達林格勒戰役英雄紀念碑）
1967　銅鑄

圖 247
基巴爾尼科夫
別姆比爾（布列斯特要塞紀念碑）
1971（下圖）

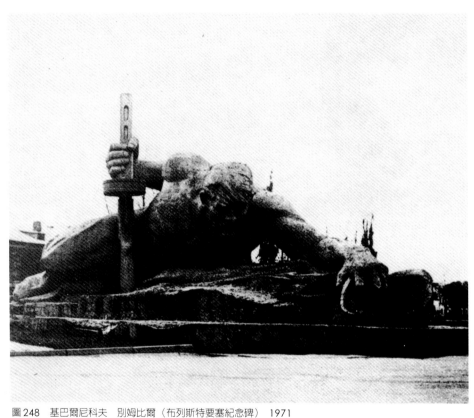

圖 248　基巴爾尼科夫　別姆比爾（布列斯特要塞紀念碑）　1971

版畫界的佼佼者。

立陶宛加盟共和國的兩位版畫家克拉薩烏斯卡斯和庫茨明斯吉斯（圖245），在獨幅版畫和書籍插圖方面做出的成績比較突出。他們的作品以哲理和深沈的思考對文學作品進行了深入的挖掘。在中青年一代版畫家中，巴索夫的《集體農莊》組畫、古德利亞夫采娃的俄國風俗畫頁、拉巴津的《人和動物》組畫、雅庫托維奇為《三劍客》作的插圖等，使近三十年來的蘇聯版畫朝著更加多樣化的趨勢發展。

六十年代以來的雕塑進展很快。大型雕塑的規模極為驚人。以雕塑為主的綜合藝術羣在許多城市出現，題材大多為歌頌衛國戰爭年代人民的功勳。如《斯大林格勒戰役英雄紀念碑》（1967），位於伏爾加河邊，在瑪瑪耶夫高地的主雕《祖國——母親》（圖246），從底座到頂端總高一百零四公尺。高地下有三個相互聯繫的廣場：「寧死不屈廣場」、「英雄廣場」和「憂傷廣場」。廣場上有主雕和羣雕多組。在一二兩個廣場間的石級兩邊有《廢墟牆》，它以兩組小丘作實體，在平面上設計為戰爭留下的斷垣殘壁。在制高點《祖國——母親》的山岡下，有一圓形紀念廳。紀念廳中央有一隻從地下伸出的巨手，手中擎著火炬——永不熄滅的火焰。這是一個造形和構思極為獨到的雕塑。大廳四周的牆面上鐫刻著十多萬烈士的真實姓名。這個大型綜合藝術羣，是由雕刻家武切季奇領導下的創作小組共同完成的。

《布列斯特要塞紀念碑》（1971）（圖247）的主雕，是一座高達一百公尺的方尖碑。碑身刻有布列斯特保衛戰全體烈士的名單。這個紀念碑的設計者基巴爾尼科夫和別姆比爾等雕刻家小組，充分利用了地形的特點，以一邊的山岡雕成《戰士胸像》（高三十五公尺）；另一邊是《衝鋒的士兵》（圖248），兩者間是墓地，墓地前面有「長明的火焰」（用地下煤氣引出火苗），象徵永不熄滅的生命。

《薩拉斯彼爾斯紀念碑》（圖249）（1967），在拉脫維亞的首府里加附近。這裡是衛國戰爭年代德寇的集中營。雕塑家布科夫斯基及其創作小組，在集中營的廣場上建立了四組無底座的紀念碑：《受侮辱的女人》（高九公尺）、《母親》（高十二公尺）、《抗議》（高十二公尺）和《不可摧毀的人》（高四公尺）。周圍的環境保留了集中營的原樣，以紀念犧牲的人們，也以此對後人進行教育。

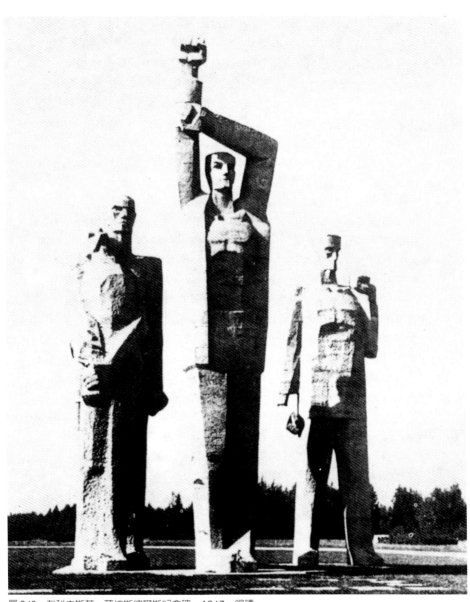

圖249　布科夫斯基　薩拉斯彼爾斯紀念碑　1967　銅鑄

圖 250　布科夫斯基　薩拉斯彼爾斯紀念碑　1967

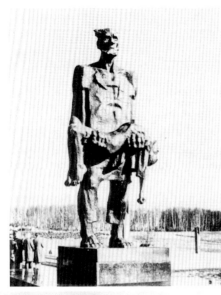

圖 251
謝里哈諾夫
哈廷紀念碑
1969　銅鑄

圖 252
阿尼庫申
列寧格勒保衛戰紀念碑廣場：安息日
1975（下圖）

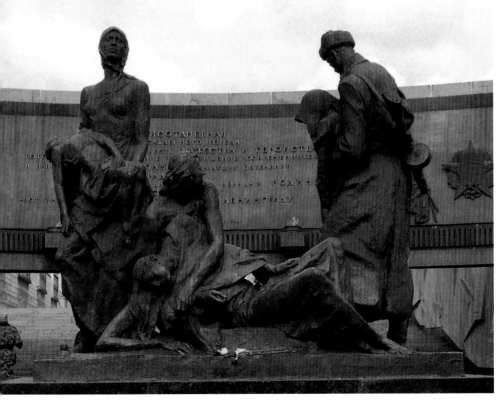

圖 254
阿尼庫申
列寧格勒保衛戰紀念
碑中間主題：勝利
1975

圖 253　阿尼庫申　列寧格勒保衛戰紀念碑廣場上的雕塑全像　1975

圖 255　邦達連科　加加林紀念碑　1980

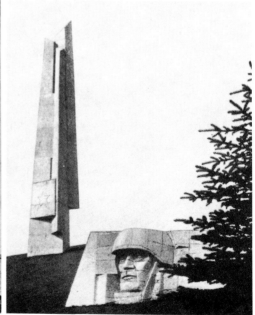

圖 256　斯吉依曼　保衛莫斯科紀念碑　1974

《哈廷紀念碑》（圖251）（1969）由白俄羅斯雕塑家謝里哈諾夫設計，爲紀念一九四二年德國法西斯血洗哈廷村而修建。這座青銅紀念碑以全村惟一倖存的老人爲模特，塑造了一位真實而感人的形象。

　　《列寧格勒保衛戰紀念碑》（圖252）位於列寧格勒勝利廣場，它運用立體構成的原則，使廣場和紀念廳分爲上中下幾個層次。幾組大型雕塑（圖253）（圖254），概括地表現了從一九四一～一九四四年列寧格勒被德國軍隊包圍的九百天中人民的鬥爭事蹟和遭受的苦難。紀念廳內有壁畫和實物陳列櫃。這座大型綜合藝術紀念碑由雕塑家阿尼庫申和他的主要助手卡紹斯基和斯彼朗斯基設計。

　　《迦迦林紀念碑》（圖255）（1980）是莫斯科一九八〇年計畫完成的二十五座紀念碑之一。雕塑家邦達連科，爲蘇聯第一位進入太空的英雄塑造了這座氣勢宏偉，高達五十一公尺的紀念碑。

　　《征服宇宙紀念碑》是首都莫斯科最高（一百零二公尺）的紀念碑。外形模仿火箭升天時的氣流，構圖很有現代感。雕塑以金屬鈦組裝，碑底四周有青銅浮雕，歌頌人類征服宇宙的奮鬥業績。紀念碑內部有紀念館，陳列著從俄國到蘇聯歷史階段的航空史和對宇宙的探索經過。紀念碑周圍有許多以航空和征服宇宙爲題材的裝飾雕塑，還有爲每一位兩次登上宇宙的英雄塑造的肖像。這些肖像已形成一個雕塑廊，氣派非凡。作者是瓦赫拉緬耶夫等。

　　此外，還有相當規模的紀念碑綜合藝術羣，例如《莫斯科的保衛者紀念碑》（圖256）（斯傑依曼設計）、《烏茲別克的河流》（斯維寧設計）、《彼爾丘比斯的衛國戰爭中犧牲者紀念碑》（圖257）（圖258）（約古鮑尼斯設計）、《各族人民友誼紀念碑》（布爾加諾夫設計）、《摩爾達維亞解放紀念碑》（杜勃諾夫斯基設計），以及明斯克郊區的《光榮丘岡紀念碑》和《列寧格勒彼斯卡廖夫公墓》等。

　　這些以雕塑爲主的藝術綜合體，構思和布局多具特色，有多層次立體結構的，有單一中心的，有分散布局的，有左右對襯結構的。大多數配有音響設備和紀念館，紀念館內有壁畫、鑲嵌畫和玻璃畫等相應的造形藝術。

　　近年來，蘇聯的各大城市和加盟共和國，都希望在自己的城市中建造大型的綜合藝術羣，以使城市面貌生輝（圖260），而且有規模越建

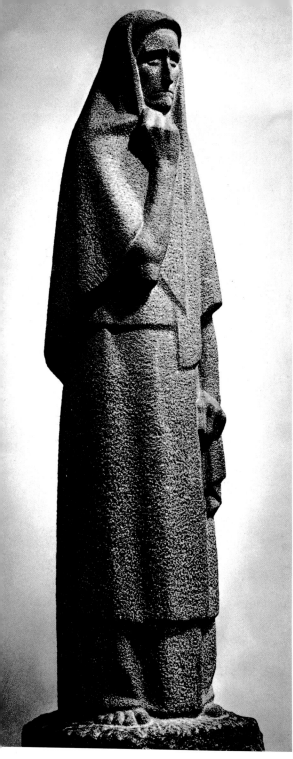

圖 257　約克鮑尼斯
　　　　彼爾丘比斯在衛國戰爭中犧牲者
　　　　紀念碑　1960

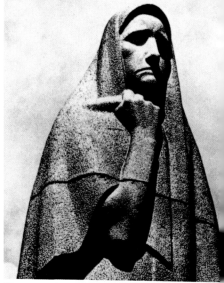

圖 258　約克鮑尼斯
　　　　彼爾丘比斯在衛國戰爭中犧牲者
　　　　紀念碑　1960

圖 258-1　約克鮑尼斯
　　　　　彼爾丘比斯在衛國戰爭中犧牲者
　　　　　紀念碑　1960

圖 259
列寧格勒彼斯卡寥夫
公墓

圖 260
邦達連科
古比雪夫飛機建設
紀念碑
1971（左圖）

越大的**趨勢**。對此情況，有很多人，包括有些雕塑家在內，不無憂慮地表示了相反的意見。不少人認為，建立大型的紀念碑，耗費巨大，建造的過程也很長，只能重點建設，不能一窩蜂，更重要的是，要全面提高雕塑的品質。

與大型紀念碑藝術綜合體發展的同時，室內雕塑向敘事型、情節型方向發展。而室外的小型園林雕塑和裝飾雕塑，由於花錢少，製作方便，題材不受限制，近十年來更徧布蘇聯城市街頭或公園。有許多雕塑形式新穎，與周圍環境結合的意識很強。

和繪畫的情況一樣，青年雕塑家對雕塑本身語言的追求感到極大的興趣。西方現代派雕塑的表現方法，在蘇聯近十年來的雕塑中也有影響。

六十年代以來，蘇聯的壁畫、鑲嵌畫、彩色玻璃畫的發展也很快。隨著現代建築的興建，紀念碑藝術綜合體的形成，為大型的裝飾繪畫提供了存在的空間。藝術家從古俄羅斯拜占庭的鑲嵌畫傳統中，從東正教教堂的彩色玻璃窗畫技法中，吸收了很多營養。當代許多從事架上繪畫的畫家，也同時搞大型的裝飾壁畫，如梅爾尼柯夫、扎哈爾丘克、薩維茨基、費拉特切夫、采列捷利、日列諾娃、科克廖夫、庫茲涅佐夫等，他們在壁畫方面也很有成就。近二十年來用彩色瓷片作的鑲嵌畫和傳統的濕壁畫，如《普羅米修士》（薩拉托夫水電站中心控制廳）、《太陽與幼芽》（埃里溫生物化學研究所）、《海中的魚》（雅爾塔療養院室內游泳池）、《大學生》（莫斯科國立石油和煤氣工學院）、《科學和宇宙》（卡盧加科學院正門）等，都被認為是出色的作品。

玻璃窗畫在波羅的海沿岸的三個加盟共和國—愛沙尼亞、拉脫維亞和立陶宛比較流行，它與當地教堂藝術的發展有密切的聯繫。在立陶宛的卡烏納斯，有專為玻璃窗畫建立的畫廊，配以各種不同的照明，光色絢麗多變，產生獨特的藝術效果。這類玻璃窗畫，有的是獨立的，有的與建築物密切配合，形式多樣，引人入勝。玻璃窗畫現在在各加盟共和國都有發展，其中如立陶宛玻璃窗畫藝術家斯托士庫斯作的《大地—母親》、亞塞拜疆藝術家科吉阿斯維里作的《赫甫蘇爾人的婚禮》等，都受到藝術界和建築界的重視。

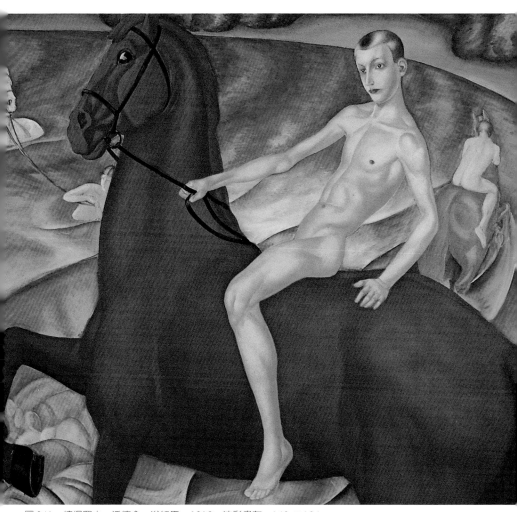

圖261　彼得羅夫・沃德金　浴紅馬　1912　油彩畫布　160 × 186cm

圖 262　彼得羅夫・沃德金　彼得格勒的 1918 年　1920　油彩畫布　73 × 92cm
　　　莫斯科國立特列恰可夫畫廊

第二章　主要美術家介紹

彼得羅夫—沃德金（ К.С. Петров-Водкин , 1878-1939）是一位從俄羅斯到蘇維埃的過渡畫家，也是從十月革命至三十年代創作比較活躍的畫家之一。他曾是俄國「藝術世界」的成員，後來又參加「紅方塊王子」社團的藝術探索。他早年在莫斯科繪畫雕刻建築學校學習時曾跟卡薩特金、阿爾希波夫等學習傳統的俄國寫實繪畫。一九○一年時他去慕尼黑學習，一九○五年至一九○八年他又去巴黎深造。此時歐洲畫壇活躍的藝術活動給他留下了深刻的印象。回國後，他於一九一二年創作了《浴紅馬》（圖 261），顯示了他不同於俄國十九世紀後期的傳統風格。

十月革命初年，他的靜物畫《鯡魚》曾參加一九一九年四月在冬宮舉辦的展覽會。他作於一九二○年的《彼得格勒的一九一八年》（又名《彼得格勒的聖母》）（圖 262），則用早期文藝復興時期描繪聖母子的手法，刻畫了一個懷抱孩子的女工的不安和內心的激動。後景上是十月革命時期彼得格勒的街頭景色。在一九一八至一九三三年間，彼得羅夫—沃德金一直是莫斯科美術創作室的領導成員之一，但由於他在繪畫中運用某些抽象和象徵性的語言，在色彩上以紅、黃、藍「三色法」作畫，並探索俄羅斯古代聖像畫的表現方法，因此他在五十年代中期以前被蘇聯的「正統」繪畫者們斥爲「形式主義」者。直到六十年代以後，他的藝術探索才被重新認識。現在，他的作品受到很高的評價。

彼得羅夫—沃德金從事歷史畫、肖像畫、風景畫和靜物畫創作，同時也搞舞臺美術設計、版畫和文藝評論，是一位思路開闊，富有創新精神的美術家。他的代表作品有：《女詩人安娜·阿赫瑪托娃像》（1922）、《戰鬥之後》（1928）、《一九一九年·警報》（1934）等。

格列柯夫（ М.Б. Греков , 1882-1934）是二十和三十年代多產的畫家。他畢業於皇家美術學院軍事畫家魯博（ Ф. А. Рубо，1856-1928）的工作室。十月革命後，懷著對革命的激情參加了紅軍。

圖263 格列柯夫 到布瓊尼部隊去 1923 油彩畫布

圖264 勃羅茨基 列寧在斯莫爾尼宮 1930 油彩畫布 198×320cm 莫斯科國立歷史博物館

他的作品主要表現蘇聯國內戰爭時期紅軍第一騎兵隊的事蹟。他被人們稱爲「第一紅騎軍的歌手」。他的代表作有《進攻契爾卡斯》（1921）、《到布瓊尼部隊去》（圖263）（1923）、《機關鎗馬車》（1925）、《攻克羅斯托夫》、《向庫班進軍》（1934）、《紅騎軍的號手們》（插圖68）（1934）等。他一生創作軍事畫三百多幅，是蘇聯油畫中軍事題材畫的奠基人。

現在蘇聯有以格列柯夫命名的軍事畫工作室，專門從事軍事歷史題材畫創作。現任藝術領導人是油畫家薩姆柵諾夫（М.И. Самсонов，1925－）。

勃羅茨基（И.И. бродский，1884－1939）以嚴格的、精確的、細緻的素描功力見長，是蘇聯早期照相寫實繪畫的奠基人。他在作品中盡一切可能準確地表現對象和事物，對蘇聯早期油畫寫實風格的形成和發展起過一定作用。

勃羅茨基早年在烏克蘭的奧德薩藝術學校學習，一九〇九年畢業於彼得堡皇家美術學院，是列賓親授的學生之一。一九〇九年至一九一一年，他被派到德國、法國、義大利參觀進修。在義大利時與當時在那兒休養的高爾基相識，並且受他的影響，對十月革命的領袖列寧懷有極大的敬意。十月革命後，他畫了大量以列寧的活動爲題材的作品，如《列寧和示威遊行》（1919）、《共產國際第二次代表大會在彼得格勒烏里茨宮隆重開幕》（1920－1924）、《列寧在普梯洛夫工廠演說》（1926）、《列寧在斯莫爾尼宮》（圖264）（1930）等，成爲二十至三十年代描寫領袖形象最多的畫家之一。

勃羅茨基主攻肖像創作，但他的風景畫也很不錯，他經常在肖像的背景上描繪風景，使肖像的主題更爲突出。如他的《高爾基像》（1935），背景是一羣在暴風雨中的海燕。故這幅肖像又名《海燕》（圖265）。同時他又把高爾基和他的長詩《海燕》聯繫了起來，含義更爲深刻。在《滑雪的伏羅希洛夫》（1937）和《和小女兒在一起的自畫像》（1911）的背景上，也都有卓越的風景描寫。

《列寧在斯莫爾尼宮》和《高爾基像》（現藏特列恰可夫畫廊）兩幅作品的出色成就，奠定了他在蘇聯繪畫史上的地位。他獨到的照相寫實手法，從四十年代到八十年代都有自己的繼承者。

圖 265
勃羅茨基
高爾基像
油彩畫布

圖 266
阿‧格拉西莫夫
四位老畫家
1944
油彩畫布（下圖）

勃羅茨基在一九三四～一九三九年間擔任全俄美術學院（原皇家藝術學院，今爲列賓藝術學院）院長，並親自擔任教學，是一位優秀的教育家。

阿‧格拉西莫夫（ А.М. Герасимов ，1881-1963）是一位在生前獲得榮譽最高、聲望最大的畫家。他曾是蘇聯美術研究院的第一任院長（1947 年起），全蘇美術家協會第一任主席（1957 年起），一生得過四次斯大林文藝獎金，也是最早得到「蘇聯人民藝術家」稱號的畫家之一。他在繪畫語言上並沒有突出的表現，而他在選材和油畫技法方面則有獨到的敏感和才華。

他出生在茲洛夫城（現今的米丘林斯克）的商人家庭。後來考入莫斯科繪畫雕刻建築學校學畫。一九一二～一九一五年在俄國著名色彩家柯羅溫畫室進修。在創作初期，他主要繪製肖像如《米丘林像》（1926）、《巴甫洛夫像》（1927）。一九二九年，他創作了《列寧在講臺上》。這幅畫的問世奠定了他在美術界的地位。畫中列寧站在高高的講臺上，廣場上是人羣和紅旗組成的海洋，旗海飄動，增強了列寧講演的氣勢和動感。人們盛贊這幅畫是「革命現實主義和革命浪漫主義相結合」的作品，也稱它爲「蘇聯三十年代社會主義現實主義」的奠基之作。

三十到四十年代，他爲斯大林畫過幾幅肖像，但都沒有超過《列寧在講臺上》的水平。一九三九年，他爲女芭蕾舞演員列別斯卡婭所畫的全身像，以高超的技法再次受到藝術界同行們的注意。這是他肖像繪畫的第二個高潮。第三個高潮是一九四四年時所作的《四位老畫家》（圖266），這是由靜物和肖像畫家密施柯夫、風景畫家巴克舍耶夫、風景畫家比亞雷尼斯基─比魯利亞，和版畫家巴甫洛夫四位老畫家組成的羣像，畫中再現了在美術界享有威望的老畫家們的神態和氣質，同時充分顯示了格拉西莫夫作爲肖像畫家的功力。

格拉西莫夫在風景畫和靜物畫方面也有傑出的創造。他的《玫瑰》、《山梨樹》，還有克里米亞和中亞地區的風景《古城堡》、《黑海》等，在色彩上有較高的成就。尤其是作於一九三五年的《雨後，潮濕的露臺》（插圖69），色彩清醒流暢，雨後的潮濕氣氛表達得分外出色。

格拉西莫夫在五十年代曾到中國訪問，畫了相當數量的旅行寫生和

圖267　謝·格拉西莫夫　游擊隊員的母親　1943　油彩畫布　184×232cm
莫斯科國立特列恰可夫畫廊

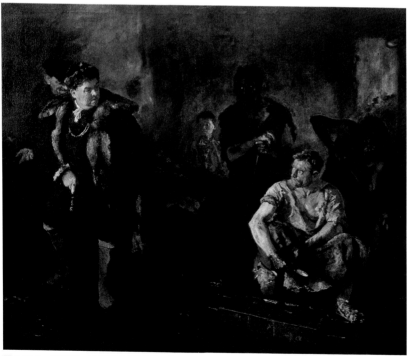

圖267-1　約干松　在舊時的烏拉爾工廠　1937　油彩畫布　280×320cm

肖像。

謝‧格拉西莫夫（ C.B. Герасимов ，1885-1964）比阿‧格拉西莫夫小四歲，他們同姓但沒有任何親屬關係。這位格拉西莫夫也是一位才華出眾，得過列寧文藝獎和蘇聯人民藝術家稱號的畫家。他生於小城莫查依斯克，自小受到古俄羅斯風土人情的薰陶，對鄉土的深情表現在他的肖像畫和風景畫中。他畢業於莫斯科繪畫雕刻建築學校，在二十年代，他在印刷學校教學，畫了一些以農村生活爲題材的小品。他的創作盛期始於三十年代，以肖像畫《集體農莊的看守人》（1933）一舉成名。但以後他並未在肖像畫方面發展，而致力於風景畫創作。他是一位抒情和善於挖掘俄羅斯鄉土美的畫家，他的《秋》（1935）、《冬》（1939）、《早春》（1940）、《春之晨》（1953）、《晚雪》（1954）、《莫查依斯克的傍晚》（1959）、《下雪了》（1963）等，組成了《俄羅斯風景》組畫而獲得一九六六年（他去世後兩年）的列寧獎金。他作於一九三七年的《集體農莊的節日》，以其純樸的藝術表現，色彩和陽光的絢麗明朗，反映了三十年代後期的時代特點。這幅畫在巴黎國際博覽會的藝術展覽上得到銀質獎。在四十年代衛國戰爭時期，他的《游擊隊員的母親》（圖267）（1943-1950），刻畫了一位無所畏懼的俄國農婦的形象。謝‧格拉西莫夫把自己深沈的愛，獻給了普通的俄國人民。

謝‧格拉西莫夫在文學插圖方面的創造是出色的。他爲戲劇家奧斯特洛夫斯基的《大雷雨》，爲涅克拉索夫的長詩《誰在俄羅斯能過好日子》，爲高爾基的小說《阿爾泰莫諾夫家事》所作的水彩插圖，在主要人物和情節的處理上，出色地再現了文學作品的精神，並以可視的形象，增強了作品對讀者的影響。

約干松（ Б.B. Иогансон ，1893-1973）是蘇聯老一輩有貢獻的畫家。他的經歷和兩位格拉西莫夫類似，先後曾在莫斯科的繪畫雕刻建築學校學習。創作活動開始於十月革命後的二十年代。所不同的是，約干松喜愛風俗畫。他早期的作品《同破壞現象作鬥爭》（1922）和《澤莫阿夫查爾列寧水電站的建設》（1925）兩畫，雖然很不起眼，但已可看出他對當代事件的興趣。一九二八年是約干松的多產之年。這年他畫了《蘇維埃法庭》、《一九一九年的鐵路樞紐站》和《工農速成高等學校的學生》。三畫的內容都是革命後生活中的重要事件或新鮮事物，表現手法

傾向寫實的自然主義，構圖也略顯混亂，但樸實無華。三十年代是他創作的成熟期，兩幅蘇聯繪畫史上的名作《審問共產黨員》（1933）和《在舊時的烏拉爾工廠》(圖267-1)即作於這一階段。這兩幅被蘇聯畫界稱為「革命歷史畫」的作品，前者描繪了國內戰爭時期紅軍與白軍的鬥爭，後者表現了十月革命前工人與工廠主之間的衝突。在這兩幅作品中，約干松運用光線的明暗和色彩的冷暖關係，造成畫面上緊張的戲劇效果。《審問共產黨員》一畫在一九三七年的巴黎國際展覽上獲得最高榮譽獎。《在舊時的烏拉爾工廠》也得到一九五八年布魯塞爾國際展覽的金獎。

　　在四十年代和五十年代，約干松畫了一些肖像和插圖，但他以主要精力從事藝術教學和領導列寧格勒的藝術創作工作室，指導和組織青年畫家們的創作活動。為此，他曾獲得「社會主義勞動英雄」和「蘇聯人民美術家」的榮譽。

　　薩利揚（ M.C. Сарьян ，1880-1972）是亞美尼亞加盟共和國的畫家。在十月革命前他就是一位有相當知名度的畫家。他曾參加過「藝術世界」社團的活動，也參加過「藍玫瑰」的展覽。他的《君士坦丁堡的街道・中午》（1910）和《椰棗樹》（1911）即以獨特的風格和裝飾趣味在畫界同行中得到重視。十月革命後，薩利揚主要從事肖像畫、風景畫、書籍插圖和舞臺美術創作。他的創作在三十、四十和五十年代最為活躍。在衛國戰爭時期，他曾為歌劇《阿爾瑪斯特》在莫斯科的演出繪製了舞臺美術，為此他獲得一九四一年的國家文藝獎。薩利揚的風景組畫《我的祖國》，因出色的創造而被授予一九六一年的列寧文藝獎。

　　薩利揚的藝術，追求深度和力度感，筆觸豪放，下筆縱橫，表現出一種飽滿的情緒。在他的作品中，不論風景，還是肖像、靜物，色彩明麗，具有強烈的現代意識。他的畫風在老一輩畫家中獨樹一幟。代表作有：《山區》（插圖70）（1923）、《三個不同年歲的自畫像》(插圖71)（1943）、《都馬孃山區的集體農莊》（1952）、《亞美尼亞》（1957）、《埃里溫的花》（1957）、《科學院院士阿爾貝利肖像》（1943）等。一九四六～一九五二年期間，薩利揚曾在國立埃里溫戲劇學院執教。他曾獲得「社會主義勞動英雄」和「人民藝術家」的稱號。他是一位長壽的畫家，從事美術活動七十年，創造的作品有千餘件，在他八十五歲高齡時，還和另一位畫家合作，為埃里溫的松杜康劇院設計，並完成了大型

裝飾壁畫《我的亞美尼亞》。

　　薩利揚的畫風，爲亞美尼亞的青年畫家們所推崇，現已形成亞美尼亞畫派，薩利揚的追隨者已數以百計。

　　科林（ П.Д. Корин ，1892－1967 ）是一位功力深厚、學養淵博的肖像畫家。少年時在故鄉巴列赫受到民間聖像畫的教育，接受了嚴格、認真的傳統畫法訓練。一九一二年至一九一八年，他到莫斯科繪畫雕刻建築學校學習，曾受過科羅溫和馬留金的薰陶。以後他又跟隨涅斯捷羅夫學習。涅斯捷羅夫的畫風給他以極大的影響。三十年代開始，他在自己的創作中，把古老的俄羅斯聖像藝術的技法和現代油畫的表現方法巧妙地融合起來，創造了別具一格的畫風，這種畫風的色彩沈著，在藍、灰爲主調的旋律中，具有鑲嵌畫藝術的鏗鏘之聲。他作於三十年代的《昔日羅斯》歷史畫，曾得到高爾基的贊揚。此後他隨高爾基赴義大利旅遊，觀摩了義大利文藝復興時期大師們的作品。這使他後來對壁畫產生了濃厚的興趣。

　　科林在三十～五十年代，主要畫肖像。他爲蘇聯傑出的文藝家所作的肖像極爲精采。代表作如《高爾基像》（ 1932 ）、《涅斯捷羅夫像》（ 1939 ）、《薩利揚像》（ 1956 ）、《西蒙諾夫像》（ 1956 ）、《義大利藝術家古圖佐》（ 圖 268 ）（ 1961 ）和藝術家羣像《庫克雷尼克賽》（ 插圖 72 ）（1958)等，神形兼備，是蘇聯肖像畫中之精品。在衛國戰爭年代，科林曾爲十三世紀的歷史人物諾夫哥羅德的大公亞歷山大·涅夫斯基畫過一幅全身肖像，畫中强調了這位大公抗擊入侵者的自信和威武不屈的形象特徵，科林使用的紀念碑式的構圖和立體的塊、面表現，爲他五十年代的大型鑲嵌畫作了有益的探索。

　　一九五一年至一九五二年，科林接受了裝飾地下鐵道的任務。他設計並製作了巨幅壁畫（用鑲嵌畫技法）《亞歷山大·涅夫斯基》、《德米特里·頓斯基》、《波寧和波查爾斯基》、《亞歷山大·蘇沃洛夫》、《米海依爾·庫圖佐夫》等以俄國的歷史名將爲題材的作品，氣魄宏偉，充分顯示了科林在壁畫中運用傳統技法並加以創新的才能。

　　科林在油畫修復方面有獨到的研究和實踐。他曾領導莫斯科普希金博物館的修復工作室（ 1932－1959 ）和國立格拉巴爾修復工作室（ 1960－1964 ），並參加了德累斯頓畫廊油畫的修復工作。由於科林在

圖268　科林　義大利藝術家古圖佐　1961　油彩畫布　115×112cm

圖269　杰伊涅卡　彼得格勒防線　1928　油彩畫布　210 × 238cm

圖 270　杰伊涅卡　1941 年 11 月的莫斯科近郊　油彩畫布

圖 271　杰伊涅卡　未來的飛行員　1938　油彩畫布　131.5 × 160cm　莫斯科國立特列恰可夫畫廊

美術領域所做的全面貢獻，他曾獲得多次藝術獎。在畫界同行中有很高的聲望。

傑伊涅卡（ A.A. Дейнека ，1899-1969）是三十年代湧現的一位具有創新精神的畫家。傑伊涅卡青年時代，在烏克蘭的哈爾科夫美術學校學習，一九一八年參加紅軍，一九一九年被送到莫斯科國立高等藝術學校學習，在他的老師中，有著名的版畫家法伏爾斯基。在教師的嚴格要求下，他掌握了熟練的繪畫技巧。一九二四年他被分配到《無神論者》雜誌社工作，擔任美術編輯，受到早在該雜誌社工作的版畫家摩爾的幫助。摩爾犀利生動、簡練明確的畫風，在傑伊涅卡的創作中留下了深刻的影響。在雜誌社工作期間，他經常到頓巴斯礦區和莫斯科郊區的工廠、集體農莊去體驗生活，留下了不少有關的速寫和作品，如《踢足球》、《下井之前》、《建設新車間》（1927），以及表現國內戰爭的《彼得格勒防線》（圖269）（1928）等，具有鮮明的時代特色。三十年代初期，他的《母親》（插圖73）（1932）一畫，以壁畫的風格，概括地表現了高尚的母子感情。一九三五年，傑伊涅卡赴美國、法國、義大利，對現代化建設中藝術的綜合課題進行考察。在此期間，他畫了《羅馬街道》、《黑人演奏會》等一系列畫幅較大的油畫作品。

在反對德國法西斯的衛國戰爭中，他的《塞瓦斯托波爾保衛戰》（1942）和《一九四一年十一月的莫斯科近郊》（圖270）（1942），分別描寫了戰士們的浴血奮戰和戰爭留下創傷的情景。

體育運動題材在傑伊涅卡的創作中占有一定位置，他的《未來的飛行員》（1938）（圖271）、《青春年華》（1944）和《接力賽》是這類題材的代表作品。畫中運動員與自然環境有機結合，畫面空曠，氣氛清醒，具有壁畫的整體效果。

戰後年代，傑伊涅卡以人民日常生活和勞動爲題材，創作了不少畫幅，其中以《拖拉機手》、《莫斯科近郊的建築工地》、《海邊·漁婦》、《擠牛奶女工》等爲最有代表性。《海邊·漁婦》是件不大的作品，但畫面給人以宏大、遼闊之感。健美壯實的漁家婦女，海濱明朗的陽光……是一首對和平生活的贊歌。

傑伊涅卡的紀念性裝飾壁畫和鑲嵌畫在同行中比較出衆。他爲巴黎國際博覽會蘇聯館中央大廳畫了裝飾壁畫；爲布魯塞爾國際博覽會的蘇

圖272
普拉斯托夫
春　1954
油彩畫布

聯廳畫了兩幅題爲《爭取世界和平》和《和平建設》的大型壁畫；爲莫斯科地鐵的天頂作了鑲嵌畫；爲夏里亞賓歌舞劇院作了裝飾壁畫；爲莫斯科克里姆林宮會議大廳作了鑲嵌畫。他在環境藝術方面做了富有成果的實踐。

傑伊涅卡的藝術，重視形式規律的探索，他追求畫面的宏偉感，章法結構不落俗套，獨創性很強。他的畫風，在蘇聯青年一代中有很大的吸引力。

普拉斯托夫（ А.А. Пластов ，1893－1972）是一位在平凡、普通的生活中發現和創造美的畫家。十月革命前他在莫斯科繪畫雕刻建築學校接受了專業訓練。十月革命勝利不久，他便回到故鄉烏里揚諾夫地區的農村，分到了土地，成了一個地道的農民，還被選爲村蘇維埃委員和書記。農村的工作和勞動，使他在將近二十年的時間內積累了豐富的生活和創作的素材。一九三八年，他最早的一張油畫《沐浴的馬羣》參加展覽。從四十年代開始，他的作品便不斷問世。在《德寇飛機飛過以後》、《收獲》、《割草》等描繪農村生活和景色的作品中，流露了他對農村深沈和鮮明的感情，並在人物形象和景色中揭示了衛國戰爭時代的特點。在戰後，普拉斯托夫的創作進入盛期，他的《春》（圖 272 ）、《歌》、《夏》（圖 273 ）、《入倉》、《水源》、《拖拉機手的晚餐》（圖274 ）、《中午》（插圖 74）、《拾土豆》、《在鄉下》等作品，散發著農村土地、田野的馨香。普拉斯托夫的用筆、構圖，沒有出奇的效果，但深沈、簡樸，他對所描繪的事物有傾心的愛，有執著的追求。在看來是十分平凡的生活畫面上，有許多耐看和使人心動的東西。

普拉斯托夫是蘇聯畫界中的一位真正的農民畫家，當他獲得很高的榮譽而完全可能移居大城市時，他卻仍然安居在農村。他發現了大城市所缺少的樸素的美。他認定了這條雖很艱苦，卻無限光明的路，從而使他成爲一個少有的，始終與農民和農村相依的真正農民畫家。

普拉斯托夫的表現手法，從「現代化」的新意上說，與前面一位畫家傑伊涅卡是大相徑庭的。但他在色彩的探索上，在形式感的講究上，卻比他同時代的畫家高出一籌。他追求樸實的美，一旦構思成熟，便一氣呵成，創造出具有內在魅力的畫面。普拉斯托夫的藝術，體現了俄國傳統繪畫和當代繪畫的特色。他與幾位從俄羅斯到蘇聯時代的老一輩畫

圖 273　普拉斯托夫　夏　1954　油彩畫布　　圖 274　普拉斯托夫　拖拉機手的晚餐　1961　油彩畫布

圖 274-1　普拉斯托夫　牧羊女　1951　油彩畫布　121 × 186cm　聖彼得堡俄羅斯美術館

圖274-2　普拉斯托夫　中午　1954　油彩畫布　170 × 204cm　聖彼得堡俄羅斯美術館

圖275　彼緬諾夫　在劇院包廂中的女工　1937　油彩畫布　183 × 130cm

家一樣，是一位「橋梁」人物，在文藝界享有很高威望。他生前是人民藝術家，並得過多次最高的文藝獎。

彼緬諾夫（ Ю. И. Пименов ，1903-1977 ）是一位有多方面藝術才能的畫家。他擅長油畫，也搞獨幅版畫、宣傳畫和大型壁畫。他的書籍插圖也非常出色，他爲很多劇目設計過舞臺美術。他生前在莫斯科電影學院任教，教學成績也很突出。

彼緬諾夫生於莫斯科，他對這個古老而又新穎的城市有獨特的理解，人們稱他是詠唱莫斯科的歌手。他於一九三七年完成的《新莫斯科》（插圖 75）一畫，已成爲蘇聯繪畫史上的典範作品。畫面是莫斯科的斯維爾德洛夫廣場上節日裡的情景。車輛和人羣的動感，組成了協調、緊張的節日氣氛。畫的右下方是一位駕駛汽車的姑娘的背影，她是這幅作品中的主人公。在衛國戰爭時期和戰後，彼緬諾夫以《新莫斯科》的構圖爲基礎，駕車的姑娘看到了不同時期的莫斯科的面貌。這些變體畫，是畫家別出心裁的創作。

一九五七年，彼緬諾夫以素描和油畫創作了充滿生活氣息和現代感的《莫斯科人的故事》組畫，獲得文化部頒發的銀質獎。六十年代，在探索之風盛行的蘇聯畫界，彼緬諾夫以親切和富有表現力的藝術語言，完成了他的組畫《新住宅區》。他和諧、優美、輕快的畫風，被人們稱爲「親切的現實主義」風格。此外，彼緬諾夫的獨幅油畫代表作有：《在未來街道上的婚禮》（ 1962 ）、《一塊玻璃》（ 1966 ）、《約會地點》、《在劇院包廂中的女工》（圖 275 ）。

彼緬諾夫的壁畫《斯塔哈諾夫運動》（ 1937 ）（在巴黎國際博覽會蘇聯展覽館大廳）曾得金質獎。他爲《無垠的草原》（ 1946 ）和《爲海上的人們祝福》（ 1950 ）兩劇演出所設計的舞臺美術，也被授予國家文藝獎。

尼斯基（ Г.Г. Ниский ，1903- ）是專攻風景畫創作的高手。他的作品以富有時代感著稱。他生於白俄羅斯，早年在白俄羅斯漢麥爾省以弗魯貝爾命名的繪畫班學習。十月革命後到莫斯科，進莫斯科高等藝術技術學校風景畫家福利克工作室學畫。三十年代進入畫界。他常以莫斯科郊區、黑海、北方和遠東的工業風景爲題材作畫。尼斯基自己曾說過：「我的目的，就是用現代的觀點來看現代的生活，探索我們時代的

圖 276
尼斯基
習作與靜物
1948
油彩畫布
96.5 × 67.5cm

圖 277
尼斯基
靜物
1957
油彩畫布
128 × 110cm
（左圖）

感情。」尼斯基別具匠心的色彩和構圖，使他能在不大的畫面上，傳達自然界雄偉壯麗的景色和當代的科技成就。他表達的常常是被人們征服和改造了的自然形象。他的風景畫是工業風景和大自然的結合，畫意概括、鮮明，節奏明確，富裝飾性，有時有大型壁畫的藝術效果。他的代表作有《習作與靜物》（圖276）、《雨後》、《會見・塞瓦斯托波爾》、《途中・清晨》、《起飛之前》、《奧德薩港口》、《莫斯科近郊的二月》（插圖76）、《虹》、《星夜》、《莫斯科公路》、《莫斯科的軍事交通線》、《一九四一年的夜》、《港口的傍晚》等。畫中內在的美和形式美和諧統一，具有較强烈的藝術效果。

尼斯基在蘇聯風景畫中重視對「現代性」課題的探索，並取得豐碩的成果。他的畫風獨特，是一位在現實主義藝術上有創新精神的畫家。

崔可夫（ C.A. Чуйков ，1902-1980）是蘇聯吉爾吉斯加盟共和國的畫家。生於伏龍芝城，一九三〇年畢業於高等藝術技術學校，他主攻風俗畫和風景畫。三十年代和四十年代先後在列寧格勒和莫斯科的美術學校從事教學。四十年代後期長期在吉爾吉斯蒐集素材，創作了《吉爾吉斯集體農莊組畫》。組畫中的《蘇維埃吉爾吉斯的女兒》、《晨》、《中午》、《姑娘與西瓜》等幅，五十年代初在蘇聯畫界有相當大的影響。這套組畫曾獲得國家文藝獎。一九五二年，崔可夫去印度旅遊，根據旅途見聞，他畫了《印度組畫》。組畫中的《途中》、《掃地女工》、《印度人》、《孟買的傍晚》，使他名聞遐邇。在五十年代後期他繼續以印度人民的生活爲題材，畫了許多風俗畫小品，如《傍晚的沈思》（插圖77）《苦力之歌》、《和平的日常生活》等，爲此他曾榮獲印度尼赫魯獎。與此同時，崔可夫還有《吉爾吉斯風景組畫》（包括《天山腳下》、《我故鄉的原野》、《集體農莊之晨》等多幅）問世。七十年代，他的另一組畫《在我們吉爾吉斯》（圖278）（包括一系列風景和肖像）獲吉爾吉斯加盟共和國獎。他後期創作的《有雕塑作品的自畫像》、《秋日的田野》、《暮色中的平原》、《寧靜中的回憶》等，充滿了抒情的意境。

崔可夫是一位極有個性的畫家，他的畫，色彩濃厚偏暗，在厚重中刻畫少數民族地區人民的生活和形象。他的筆觸沈著，色彩具有俄國古代壁畫的特點，他重視表現深沈憂鬱之美。

雅勃隆斯卡婭（ Т.Н. Яблонская ，1917- ）是戰後年代出現的傑

圖278　崔可夫　農忙　1949　油彩畫布

圖 279　雅勃隆斯卡婭　糧食　油彩畫布

圖280　雅勃隆斯卡婭　無名高地　1969　油彩畫布

出女畫家。她生於俄羅斯的斯摩棱斯克，但一直居住在烏克蘭。一九三五～一九四一年在基輔美術學院學習。戰後在母校任教。還在青年時期，她的《糧食》（圖279）（1949）和《春》（1950），連續獲得國家文藝獎，並且使她得到世界聲譽。尤其在《糧食》一畫中，她描寫了戰後年代人們的樂觀主義情緒，女莊員興奮的笑臉，灑滿打穀場的陽光，堆積如山的金黃色的麥粒，從內容到形式都具有宏偉感和史詩的特點。

雅勃隆斯卡婭並沒有滿足取得的成就。在近四十年來蘇聯油畫創新者的名單中仍然可以看到她的名字。五十年代，她的《有趣的廣播》、《晨》，在探索空間和色彩的表現上，很有新意。六十年代初她的新風格逐漸成熟，她的亞美尼亞、波列斯克和外喀爾巴阡山之行，使她獲得了新的創作源泉。《年輕的母親》、《陶工》，就是在民間藝術精神的影響下創作的。六十年代中期以後的一系列作品如《訂婚》、《未婚妻》、《夏天》、《天鵝》、《織》、《紙花》（插圖78）等，她潛心挖掘那些蘊藏在人民生活和心靈中具有永恆價值的東西。民間藝術的稚樸、天真，使畫家激動不已並寄予極大的熱情，她用各種方式從中汲取營養。這一組融進了濃重的烏克蘭民間藝術風格，裝飾性很強的「烏克蘭主題」組畫，表達了人民的傳統歷史習慣與現代生活的有機聯繫。此後，雅勃隆斯卡婭又畫了《青春》和《無名高地》（圖280、281）。這兩幅作品是畫家在持續探索中尋求的一種新風格。她在畫中擺脫了具體的細節和直接的印象，以深刻、含蓄的藝術手法，提出了人生、土地、戰爭的傷痕等一系列令人思考的哲理問題。

女畫家本人說過：「我從來就不是第一個，但事實上，我善於感覺藝術中那些正在向前進的、閃光的東西……」她對一切新的、有益的探索十分敏感，而同時她又具有善於吸收不同的形象和造形語言的能力。因此很多青年畫家都願意與她交流。她的《無名高地》，與當時的新藝術潮流「嚴肅風格」有直接聯繫。

七十年代，雅勃隆斯卡婭根據她訪問義大利的印象創作的一組作品，受到美術界的重視，其中尤以《黃昏·古老的佛羅倫斯》為最引人注目。在這幅畫中，背向觀眾坐在窗口的婦女，就是畫家自己。通過敞開的窗口，可以看到這座古城的建築。教堂和高塔反映在窗戶的玻璃上，增加了畫面的層次感。畫面的氣氛是寧靜的，而畫家的心情是激動的，

圖281　雅勃隆斯卡婭　晚秋晴日　1964　蛋彩畫紙

圖281-1　雅勃隆斯卡婭　憩　1987　蛋彩畫布　49.7 × 40cm

雖然觀眾只能看到她的後背。雅勃隆斯卡婭在這裡採用了文藝復興時期簡練、概括與和諧的創作手法，捨棄了繁瑣的細節描繪，使畫面具有整體感和統一感。一九七七年她創作的《亞麻》，與前一幅作品相類似，創造了一個古典的，幾乎是田園詩的形象。這兩幅作品被人們稱爲雅勃隆斯卡婭的「新古典主義」作品。與此同時，她嘗試用「坦珀勒」（用水和蛋黃調和礦物質顏料）的技法作畫。近十年來，她創造了一種特別的塗繪色彩的新技術，用黏滯的、蜿蜒曲折的色塊，造成畫面的生動效果。這種新技術主要運用在她一九七六年以後的一系列風景畫（《橡樹》、《郊區的春天》、《河邊》、《傍晚》、《門檻旁》等）中。

莫伊謝延科（ E.E. Моисееко ，1916–1989）是蘇聯六十至八十年代末期畫壇上最有影響的畫家之一，他是一位極富表現力的藝術家，他的畫，不論構圖、設色，都別具特色，自成格局。他善於運用暗示、隱喻等手法，加強讀畫者的聯想。他從事肖像、風俗、風景等多種題材的創作，而以軍事題材畫最負聲譽。他對軍事題材的熟悉，與他本人的經歷有關係。

莫伊謝延科生於白俄羅斯靠近漢麥爾城的烏瓦洛維奇村。一九三六年考入列寧格勒列賓美術學院油畫系。一九四一年對德戰爭爆發時，他尚未畢業。在保衛列寧格勒時期，他參加了民兵，不久即轉到騎兵團。騎兵的戰鬥和生活，對他後來創作題材的選擇有很大的影響。他在戰後重握畫筆的第一幅名作《第一騎兵團》（1957），即以飽滿的熱情，表現了國內戰爭時期紅騎兵的激情。六十年代，他畫了《戰爭年代》組畫，其中有以國內戰爭爲題材的《紅軍來了》（1961）、《甜櫻桃》（插圖 79）（1969）、《同志們》（1964），和以衛國戰爭爲題材的《勝利》（插圖 80）（1970–1972）。這套組畫使莫伊謝延科獲得很大成功，得到了最高的「列寧」文藝獎。這套組畫的特色是不以情節取勝，而側重表現戰鬥羣體的精神世界。他不描寫戰鬥的高潮，而描寫戰鬥前戰鬥後的情景。用畫面的氣氛去提示觀眾對戰鬥和戰士英雄行爲的想像。

作於六十年代的另一類作品，如《土地》、《母親們，姊妹們》、《葉賽寧和他的爺爺》（插圖 81）等，藝術語言是「苦澀」的、嚴肅的，隱喻戰爭給人們留下的創傷。

七十年代是莫伊謝延科創作的多產階段。他的名作《五月九日》、

圖282　莫伊謝延科　童年的回憶　1977　油彩畫布

《演講》、《童年的回憶》（圖282）、《母愛》，仍然貫穿了他對戰時和戰後年代人們生活的嚴峻思考。這階段他作的肖像畫，卻開創了新畫風，簡練、明快、節奏感強，有强烈的現代意識，打破了既往肖像畫在色彩和布局上的模式，對人物「神」的刻畫多於對「形」的寫真。《穿白色高領毛線衫的姑娘》、《手拿扇子的婦女》、《窗邊的男孩》等，可作這一畫風的例證。莫伊謝延科作於此時的插圖（油畫或水彩），或類似插圖的作品如《唐・吉訶德》、《夜晚・普希金》、《秋・普希金》，在表現技法上或透明，或濃重，別具風采。

這位富於探索精神的畫家，在一九八○年推出《歌聲》、《八月》和《回憶》。在這幾幅作品中他在表現手法上又有新的突破。蘇聯美術界對他八十年代以來新作品的評價持有不同的意見。但他的創作，無疑是對蘇聯寫實繪畫的的一個補充和豐富。

從五十年代末期開始，將近三十年中，莫伊謝延科一直在列寧格勒列賓美術學院領導一個創作工作室，他門下的弟子已徧及全蘇各地，在各大城市舉辦的展覽會上，常可見到他的學生創作的「莫伊謝延科」風格的作品。

梅爾尼科夫（ A.A. Мыльников 、1919- ）是莫伊謝延科的同事，他在列賓美術學院任教已有三十多年，他從一九六三年起擔任該院壁畫創作室的教學和研究的領導工作。他是蘇聯當代著名的，具有代表性的畫家之一。

梅爾尼科夫生於伏爾加河畔的波克羅夫斯克市，曾經是格拉巴爾的研究生（1946-1948）。一九五○年，梅爾尼科夫創作了《在和平的田野上》，這時正值戰後年代人們投入和平建設的時期。色彩絢麗的畫面，描繪了在夏季割草時節裡大自然的旖旎風光。一羣婦女扛著犁耙歡快地走在田野上。這是一首勞動和生活的贊歌，一幅表現大地之美的力作。爲此他獲得了當時最高的斯大林文藝獎。一九五七年，他的《覺醒》一畫問世。這幅畫表現的是各國青年的和平熱忱與友誼。梅爾尼科夫用明快的節奏和豐富的色彩對比，刻畫人物和表現氣氛。這幅畫與前一幅畫的差異是，這是他運用大型壁畫的形式來繪獨幅的架上繪畫，以求得宏偉感和裝飾效果。

在創作《覺醒》的前後，他曾與同行們合作，爲列寧格勒地鐵「符拉

圖 283　梅爾尼科夫　夜　1977　油彩畫布

季米爾站」創作了鑲嵌畫《豐收》，爲電影院作了兩幅貼板壁畫。一九六一年，他爲新建的莫斯科克里姆林宮的大禮堂設計了舞臺的襯幕——在寶石紅的旗面圖案上的列寧側面像。梅爾尼科夫這一階段在裝飾壁畫領域內的實踐，取得了不小的成果。

在六十至七十年代，梅爾尼科夫以「青春和生命」爲主題，畫了《母親》、《在涼臺上》、《母與子》、《姊妹們》（插圖 82）和《夏天・在鄉村》等。特別在後兩幅作品中，畫中並沒有情節的描繪，但充滿著人與人之間，人與自然之間的和諧，充滿著友誼和生命的歡樂。畫面的形式感很強，線和色塊單純而有強烈的節奏。他把傳統寫實繪畫的長處，同較爲概括的壁畫表現方法融合在一起，創造了一種新的風格。

七十年代初，梅爾尼科夫畫了《靜悄悄》（1970）和《夜》（圖 283）（1972）等抒情小品。畫面色彩樸素、淡雅，在青綠的冷色調子中再現大自然景色中詩一般的情緒。七十年代後期，他的「反法西斯三聯畫」問世。一九七〇年的西班牙之行，無疑地給予他創作靈感。三聯畫《馬德里的一場鬥牛》、《科爾多瓦的十字架》、《加西亞・洛爾卡之死》，以寓意的手法，表現了人民的希望、信念、苦難和壓不垮的精神力量。他成功地處理了寫實與寫意的關係，巧妙地調動了線、色彩、體積感、空間感等造形因素。這三幅組畫曾獲得一九八一年的全蘇藝術院的金質獎。

畫於一九七五年的《告別》（插圖 83），是梅爾尼科夫爲紀念對德作戰勝利三十周年而作。刻畫了深沈和悲壯的母子告別時的情景。這是他七十年代的名作之一。

梅爾尼科夫的肖像畫很美。他的《白夜》、《夏天・小維拉在別墅》等，無論從形象、環境到色彩的運用，都表現了一位抒情畫家的氣質。他還畫過大量的素描、水彩，作過木刻，他塑造的雕像也有相當水平。五十年代時，梅爾尼科夫曾到過中國訪問，對中國藝術懷有深厚的感情。

特卡喬夫兄弟（ С.П. Ткачев ，1922 年生； А.П. Ткачев ，1925 年生）生於俄羅斯中部別日察小城。兩人先後在維帖布斯克美術學校和莫斯科美術中學就讀。衛國戰爭爆發後，當時十九歲的謝爾蓋參軍，十六歲的阿列克賽到後方軍工廠做工。一九四五年對德戰爭勝利，

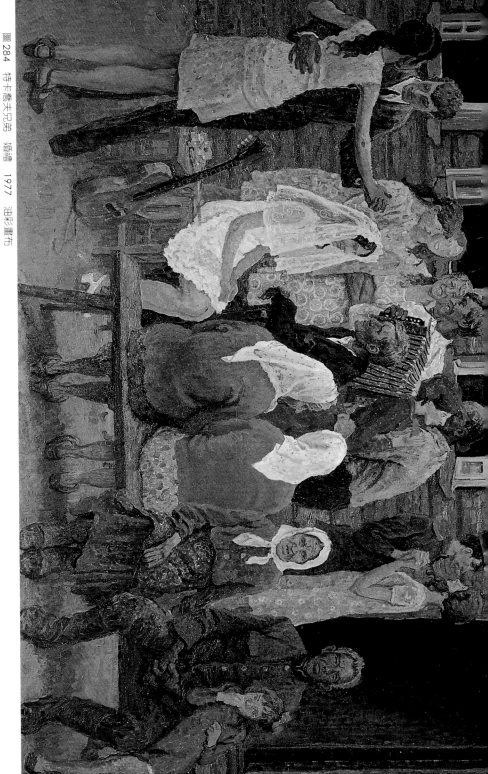

圖 284　特卡喬夫兄弟　婚禮　1977　油彩畫布

莫斯科的蘇里科夫美術學院復學，兄弟倆先後考入該院油畫系學習。從一九五四年起兩弟兄開始合作。五十年代的作品主要以當代農村生活為題材。如《母親》（1955）、《洗衣婦女》（1957）、《有風的天氣》（1957）、《艱難歲月》（1957）等。他們的畫中人物，都是農村的普徧勞動者，在他們身上具有厚樸的美，這在五十年代的蘇聯繪畫中是很可貴的。

五十年代末、六十年代初，特卡喬夫兄弟進入了一個多產的階段。知名的作品有《父親》、《孩子們》、《鄉間土路》、《母親英雄》、《在和平的田野裡》、《收獲土豆》、《九月·收白菜》、《母親們》等。在他們的畫幅中散發著濃郁的生活氣息，尤其在描寫婦女形象時，他們努力去揭示農村婦女品德和心靈深處的美。在風俗畫取得成果之時，特卡喬夫兄弟注意到對新題材的開拓，把注意力轉向衛國戰爭和國內戰爭時期的歷史。一九六〇年，兄弟倆經過長期醞釀的《戰鬥的間隙》送到了展覽會上，這是他們創作中的一個轉折。這幅畫表現的是國內戰爭年代紅軍的生活。在飢餓、寒冷、疾病和失敗威脅著生命的時刻，一些純樸的工農戰士，在戰鬥的空隙裡仍然努力、認真地學習文化。畫面上緊張、不安的環境，真實地反映了國內戰爭時期的氣氛。這幅畫在畫界同行中得到很高的評價，它與另一幅《為了土地，為了自由》一起在一九六八年獲得俄羅斯聯邦共和國的列賓文藝獎。特卡喬夫兄弟後來在一九七六年再次以同一題材，畫了《戰鬥的間隙》變體畫。

七十年代初，他們以《共和國的麵包》（插圖 84）一畫取得成功，這是一幅尺寸很大、直幅構圖、人物眾多的革命歷史畫，在形象的刻畫方面有獨到的功夫。與這幅畫同時構思的《加入集體農莊》，則到七十年代末才最終完成。畫中對時代特色、環境、人物的描寫，有高度的藝術渲染。七十年代以後至八十年代，兩位畫家又把注意力轉向他們熟悉的農村風俗畫，例如《婚禮》（圖 284）、《雪水·多暖呵！》、《女作業組長》、《星期六》、《割草季節·中午》、《六月時節》等，在蘇聯的風俗畫中表現了與眾不同的風采。從中既可看到他們對俄羅斯和蘇聯寫實繪畫傳統的尊重，也可發現他們在藝術形式上新的探索。他們的外光表現是十分出色的，繪畫語言也很有時代感。

八十年代以來，長兄謝爾蓋·特卡喬夫擔任俄羅斯聯邦共和國美術

圖 285　波普科夫　布拉茨克水電站的建設者　1960-1961　油彩畫布

家協會主席。由於行政職務的干擾，他的創作也較少見。弟弟阿列克賽‧特卡喬夫，則從一九七六年起在莫斯科藝術科學院領導油畫創作室，他後期單獨創作的作品有《燈光》、《在工作室裡》等。

　　波普科夫（ В.Е. Попков ，1932－1975）是六十年代初登上畫壇而引人注目的一位畫家。他在當代蘇聯主題繪畫的演變中起了重要的作用。他的畫風曾引起較大的反響，有褒有貶，直到他結束四十三歲的生命時，爭議還沒有停息。

　　在早期作品《布拉茨克水電站的建設者》（圖285）（1960－1961）一畫中，波普科夫已運用紀念性繪畫的手法來繪製架上油畫。畫中的人物面對觀眾，而人物之間卻並無任何情節的聯繫。與以往一些主題畫的處理方法相比，他的畫風使人刮目相看。

　　一九六五年，波普科夫推出了《作業組在休息》、《大學生實習》等作品，這與他早期的那幅畫完全不同，他追求明快的構圖和富有裝飾趣味的色彩，他捨棄了《布拉茨克水電站的建設者》中對具體形象的刻畫。在他的新作中強調了繪畫的純造形因素，強調了形、色彩和線條的表現力。他試圖把過去的藝術傳統和現代的形象思維綜合在一起。一九六六年他畫成的《正午》、《我的祖母和她的掛毯》和《兩人》（插圖85），裝飾因素仍在畫中起主要作用。另一幅《斯維特蘭娜、媽媽、爸爸和奶奶》（又名《離婚》），與前兩幅作品基本上異曲同工。所不同的，是波普科夫在探索一種複合的形象處理手法。這個探索終於在《我的一天》（1968）中表現得更為突出。畫面的正中是正在寫生的畫家自己，右側是一位路過的少女，左側是一位老婦人，畫家的腳下是一把鑰匙。空間的處理是虛擬的，幾乎沒有深度感。但由於環境和色彩的處理，仍能造成冬天的氣氛。畫面上的形象已超出風俗畫的範圍，畫家在這裡巧妙安排了三個各自忙於自己事務的人物，並以此來體現自己探求的形式構成原則。

　　六十年代中期以後波普科夫的作品帶有探索人生意義的哲理性。《我的一天》，以及他到俄羅斯北方美晉地區體驗生活後畫成的「北方組畫」都有這個特點。其中尤以《回憶》（1966）和《北方的歌》（1968）為最有代表性。

　　波普科夫再一次面臨了創作中的風格問題。在《回憶》這幅畫裡，畫

圖 285-1　波普科夫　布拉茨克水電站的建設者（局部）　1960-1961　油彩畫布

圖286　波普科夫　父親的軍大衣　1966　油彩畫布

家沒有想直接表現生活事件，而是賦予那些唱著古老民歌的農婦形象以一種特殊的心理特徵。這些飽經風霜，在戰爭中失去了丈夫的婦女，有一種精神上的支柱，她們仍然倔強地生活。《北方之歌》一畫，迴蕩著的也是這樣的旋律。波普科夫把一代人的情感狀態，組織進歌曲所造成的憂傷氣氛中，從而深化了主題。在這一時期中，他還畫了具有哲理和精神道德意義，關注人的命運的油畫《兩人》。

從六十年代末期開始，波普科夫畫了《波洛托夫一家》（1969）、《寒假》（1972）、《工作完畢》（1972）、《父親的軍大衣》（圖 286）（1972）。這些作品構成了他繪畫中的另一種類型，他日益追求表現現代生活中道德上的矛盾衝突。他努力排除那些具體的、局部的、偶然的印象，而是通過藝術形式，力求理解現象的規律性。他的《父親的軍大衣》一畫，在美術展覽會上曾經成為引人特別注目的作品。

波普科夫逝世前的兩幅作品：《阿尼霞大娘是個好人》（1970-1973）和《秋雨綿綿（普希金）》（1974），使他再次獲得了成功。這兩幅畫有類似民間木版年畫的特點，形式使人感到親切，形體塑造得細緻貼切，裝飾運用得也地道，具有極高的審美境界。要不是他創作道路的突然中斷，他會有更大的貢獻。

根據波普科夫創作題材和造形語言的特色，人們把他歸入「嚴肅風格」的行列。

格拉祖諾夫（ И.С. Глазунов，1936- ）是當代中年畫家中很有影響的畫家之一。他於一九三六年生於列寧格勒一位歷史學教授的家庭，少年時考入列賓美術學院附中（1944 年），一九五一年進列賓美術學院大學部學習。他的藝術視野極廣，油畫、版畫、插圖、壁畫、舞臺美術設計，無不涉獵，而且有較為注目的成就。

格拉祖諾夫的早期創作，有《被封鎖中的列寧格勒·一九四一～一九四四》組畫（1956）、《戰爭年代》組畫（1963-1964）和大型油畫《戰時景象》（1954-1957）等。從中可以看到畫家嚴肅的創作態度和他高度寫實，善於概括的藝術功底。

五十年代後期至今，格拉祖諾夫對他所熟悉的列寧格勒和莫斯科這兩座既是古典的，又是現代的城市進行了多方面的描繪。《列寧格勒的春天》（1955）、《杜思妥耶夫斯基和彼得堡》（1956）、《古老的院落》

圖287 格拉祖諾夫 聯合國教科文組織巴黎總部壁畫 1978

圖288 格拉祖諾夫 瓦爾德海姆夫人像 1978 油彩畫布

（1956）、《列寧格勒的傍晚》（1956）、《莫斯科的建設》（1967）、《夜》（1968）、《秋日》（1970）、《莫斯科之夜》（1976）、《在曙光中的克里姆林衛城》（1986）等，畫中充滿他對這兩座城市風貌、習俗的深情厚愛。他有時用油畫，有時用水墨，有時用水粉、素描，描寫它們的過去和現在；色彩有時是深沈的、厚重的，有時是明朗的、輕快的。

格拉祖諾夫對俄羅斯的古代，它的建築、繪畫、歷史和文學有著持久的愛好。在六十年代中期至七十年代，他到俄羅斯的古代名城基輔、諾夫哥羅德、普斯可夫、符拉季米爾、雅羅斯拉夫等地作了考察和旅遊，根據積累的材料，他創作了以「祖國的歷史」為主題的許多名作：《諾夫哥羅德的主人》（1965）、《德米特里王子的傳統》（1967）、《伏爾加婦女》（1977）、《伊凡雷帝》（1974）、《三套馬車》（1977）、《鮑利斯‧戈都諾夫》（1977）、《浪子回頭》（1977）、《俄羅斯的古代》等。與此同時，他花了六年時間創作了表現庫里科夫戰役的組畫。創造了俄國歷史上這個戰役的指揮者德米特里‧頓斯基的英雄形象。這套組畫總共有三十幅，這是格拉祖諾夫的嘔心瀝血之作。他對表現歷史的重視，正如他自己所説：「沒有過去就沒有將來，不知道過去就不知道將來……不重視歷史是可恥的沮喪。」在這個認識基礎上，他在一九七七年畫了一幅《二十世紀之謎》的大型油畫，畫中有二十世紀以來所有著名的政治家、文學家和演員等。他認為這幅畫「表達了我的哲學，這是我對這個多災多難的世紀的看法」。一九七八年，聯合國教科文組織邀請格拉祖諾夫為巴黎總部設計壁畫（圖287），內容為表現蘇聯各族人民對世界文化與文明的貢獻。在畫中，從傳統中的斯基臺人的金刻，到古俄羅斯的大鐘、魯勃廖夫的《三聖像》，以及各蘇聯民族的詩人、作家、政治活動家、歌手、音樂家、芭蕾舞演員……直到第一個飛行宇宙的尤利‧加加林的肖像，格拉祖諾夫巧妙地進行了構圖，用兩年半的時間完成了這幅250×500厘米的大型壁畫。壁畫是成功的，聯合國教科文組織祕書長阿馬特‧馬哈塔爾認為：「作品的效果超出眾人的期望。」

格拉祖諾夫的插圖藝術，以人物心裡刻畫的深刻見長，他選擇的文學作品，為俄羅斯名作家杜思妥耶夫斯基、涅克拉索夫、列斯科夫‧梅爾尼柯夫、岡察洛夫等人寫的悲劇，如《白夜》、《在山上》、《嚴寒‧通紅的鼻子》等，創造了娜斯金卡（插圖86）、瑪涅法、涅達契卡等美好、

圖289 法伏爾斯基 《吝嗇的騎士》插圖 1961 版畫

圖290 法伏爾斯基 《石客》插圖 1961 版畫

善良、勤勞，但卻受到命運捉弄的悲苦和壓抑的形象。這些插圖有很強的表現力，渲染了小說中的傷感和悲哀。

格拉祖諾夫的肖像畫，近十多年來在展覽會上常與觀衆見面，《傑米陀夫肖像》（1974）、《瓦爾德海姆夫人像》（圖288）（1878）、《艾米拉像》（1980）、《作家維索茨基像》（1984）、《葉麗謝耶娃像》（1984），以及他爲貝加爾湖—阿莫爾河上的建設者作的一系列肖像，受到同行畫家們的極大注意。他用筆精確獨到，善於揭示對象的心理面貌，同時又注重肖像的審美價值。

格拉祖諾夫在舞臺美術設計方面的代表作有：爲國立柏林歌劇院上演普希金的《黑桃皇后》（柴可夫斯基作曲）、莫斯科大劇院上演萊蒙托夫的《假面舞會》（哈恰圖良作曲）芭蕾舞等所作的布景和天幕。他設計的變化莫測的光照，再現了夜間冷氣襲人的彼得堡、冰凍的涅瓦河、空曠的冬宮廣場的景象和氣氛，贏得了觀衆的贊歎。

格拉祖諾夫已被選爲聯邦共和國人民藝術家，現任莫斯科蘇聯民間藝術博物館館長。

法伏爾斯基（ В.А. Фаворский，1886-1964）是蘇聯的版畫名家，他是在木刻領域做出了貢獻的老一輩藝術家。他生於莫斯科，母親給了他藝術的啓蒙教育。他先就讀於風景畫家尤恩的私立畫室（1903-1905），以後又在莫斯科大學美術理論專業和慕尼黑的霍洛希美術專科學校學習。在十月革命前，法伏爾斯基即從事書籍裝幀的理論和實踐工作。二十年代開始進入創作盛期，他的獨幅木刻和爲文學作品作的插圖，以高度的藝術性而廣爲流傳。三十年代初，魯迅先生就把法伏爾斯基的作品介紹給中國讀者，在《新俄畫集》（1930）、《引玉集》（1934）和《蘇聯版畫集》（1936）中，多次刊登了法伏爾斯基的木刻。

從二十年代到六十年代初，法伏爾斯基在漫長的歲月中勤奮創造，在木刻的技法上精益求精。他的代表作有：爲普希金的《吝嗇的騎士》（圖289）、《石客》（圖290）、《鮑利斯·戈都諾夫》，爲法國作家梅里美的作品選集，爲果戈里的《伊凡·費多羅維奇和他的嬸嬸》，爲托爾斯泰的《動物的故事》，爲莎士比亞的《哈姆雷特》和《十四行詩》，爲古俄羅斯的史詩《伊戈爾王》等所作的插圖。他的獨幅木刻作品，如《杜思妥耶夫斯基》（1929）、《女演員巴巴諾娃演出朱麗葉》（1933）及《俄羅斯

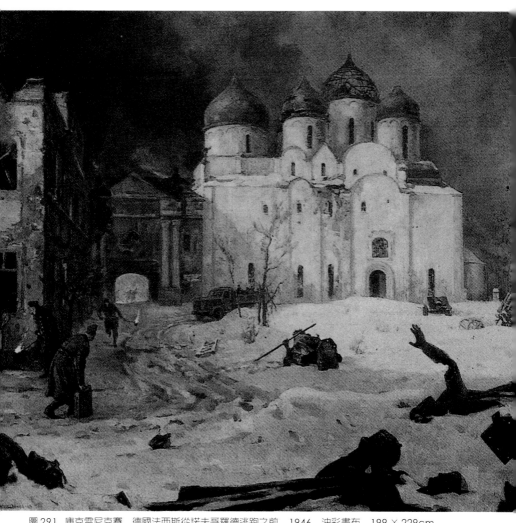

圖 291　庫克雷尼克賽　德國法西斯從諾夫哥羅德逃跑之前　1946　油彩畫布　199×229cm
聖彼得堡俄羅斯美術館

戰略家》組畫等，刻紋精細周密，富有韻律感，黑白的處理尤爲出色。

人們熟悉法伏爾斯基在木刻方面的傑出成就，卻很少知道他在大型壁畫方面的貢獻。一九三七年他在巴黎博覽會的蘇聯館正門作了《蘇聯各族人民》的浮雕和壁畫，一九五七年作了鑲嵌畫《一九五〇年》。這兩件作品分別在巴黎和布魯塞爾得過大獎。

除創作實踐外，法伏爾斯基的一生都沒有離開教學活動。他先後在國立莫斯科高等美術學校、莫斯科高等工藝美術學院、莫斯科印刷學院、列寧格勒全俄藝術學院任教。他的學生中有著名的畫家傑伊涅卡、貢恰羅夫、彼緬諾夫等。他的創作，特別是他的直口木刻，開創了蘇聯木刻的新篇章，在世界木刻藝術中也有自己的地位。

基布里克（ E.A. Кибрик ，1906–1978）和法伏爾斯基一樣，是蘇聯版畫界的名家之一。基布里克擅長石版畫、水墨、素描。自三十年代開始，他爲俄羅斯和世界名著作插圖。他早期的成功之作，有爲羅曼·羅蘭的中篇小説《哥拉·布勒尼翁》（ 1935–1936 ）和《欣悅的靈魂》（ 1941 ）所作的插圖。衛國戰爭時期，他爲果戈里的小説《塔拉斯·布爾巴》作的插圖，充滿勝利者的激情，是對當時奮起反擊入侵者的人民大衆一種鼓舞。戰後年代，他爲普希金的《鮑利斯·戈都諾夫》、俄羅斯的壯士詩、尼·奧斯特洛夫斯基的小説《鋼鐵是怎樣煉成的》作了插圖。五十年代和六十年代，基布里克作了《符拉季米爾·伊里奇·列寧》組畫，其中包括《革命勝利了》、《列寧在義務勞動日》、《在芬蘭車站迎接列寧》、《在斯莫爾尼宮》等，這套組畫曾獲得全蘇美術研究院的銀質獎，與他作於四十年代末的素描組畫《列寧在一九一七年》，構成一套大型的有關列寧革命活動的歷史畫。

基布里克的獨幅版畫如《烏茲別克斯坦》、《斯大林格勒》等，也具有較高的藝術水平。他的作品造形準確嚴謹，重視心理刻畫，有很高的審美價值。

基布里克長期從事教學活動，他先後在列寧格勒列賓美術學院、莫斯科蘇里科夫美術學院版畫專業教學。他的創作和教學成果，在蘇聯繪畫史上占有相當的地位。

施馬里諾夫（ Д.A. Шмаринов ，1907– ）是蘇聯最多產的插圖畫家。他的卓越藝術創造，使蘇聯版畫藝術達到一個新的高度。施馬里諾

夫一九〇七年生於喀山，早年在烏克蘭的基輔學習，一九二三～一九二八年到莫斯科向老一輩的著名版畫家卡爾多夫斯基學畫。三十年代起開始獨立創作。在高爾基的親自指導下，他為這位名作家的中篇小說《馬特維‧闊日馬金的一生》作了插圖。自此之後，施馬里諾夫對俄國和世界文學名著產生了濃厚的興趣，並決定了他以後五十年的藝術方向。施馬里諾夫的插圖，注意描繪時代特色、環境氣氛，刻畫人物肖像和服飾；他善於展示宏大的歷史場面，把原作的精髓再現於可視的畫面。他一生主要為下述文學名著創作插圖：肖洛霍夫的長篇小說《被開墾的處女地》，杜思妥耶夫斯基的《罪與罰》，阿‧托爾斯泰的《彼得大帝》，萊蒙托夫的《當代英雄》，普希金的《杜勃洛夫斯基》、《別爾金傳》、《上尉的女兒》、《黑桃皇后》，海明威的《戰地鐘聲》，莎士比亞的《羅密歐與朱麗葉》，涅克拉索夫的詩集等。

施馬里諾夫為高爾基的《阿爾塔莫諾夫家的事業》和列夫‧托爾斯泰的《戰爭與和平》所作的插圖，是他插圖藝術的頂峰。他準確地表達了原作的時代精神，對主人公的形象作了生動的刻畫。他塑造的人物對蘇聯戲劇和電影創作都有較大的影響。

施馬里諾夫的組畫《我們決不忘記，我們決不饒恕》（1942），因其深刻的藝術表現力，獲得一九四三年的蘇聯國家文藝獎。

在一九六二到一九六六年間，施馬里諾夫領導了蘇聯美術院的版畫創作工作室，他被選為蘇聯人民藝術家，德意志民主共和國曾授予他藝術院通訊院士的榮譽。

普羅羅科夫（ Б.И. Пророков ，1911-1969）在蘇聯版畫界以風格和題材的獨創而著名。他主要從事獨幅版畫、宣傳畫、漫畫和政治諷刺畫的創作。他的畫面具有紀念碑壁畫的效果，形式感很強，他的優秀作品手法概括簡練，具有震撼人心的表現力。

普羅羅科夫生於遠東地區的伊凡諾夫—沃茲涅辛斯克，早年在莫斯科國立藝術技術專科學校學習。三十年代在《鱷魚》、《接班人》雜誌社擔任記者和編輯，這階段中他經常發表作品，並在實際工作中積累了很多素材。三十年代後期，他接觸了較多的國際題材，奠定了他後來創作的基礎。在反法西斯戰爭時期，他先是在《英雄的進程》報任美編，後任《紅色漢古特》報記者，隨軍在前線進行報導，一九四四年負傷致殘。戰

後年代，他回《鱷魚》雜誌工作。

四十年代末至五十年代初，普羅羅科夫推出了幾個組畫：《呵，這就是美國！》（1948）、《馬雅柯夫斯基論美國》（1951）、《爭取和平》（1950，包括《把杜魯門的坦克扔到海底去》、《美國憲兵在日本》等），普羅羅科夫以馬雅柯夫斯基的詩篇《梅毒》爲題材，繪製了宣傳畫組畫《序幕》、《等待》和《乞丐》等多幅。一九五八年，組畫《這是不應該重複的》問世，語言凝練、概括是這套組畫的特點。組畫中的《母親》、《警報》等，刻畫了使人難忘的形象。六十年代他的兩套組畫：《獻給兒子》（1965-1967）和《國際新聞》（1968），在版畫界也有相當影響。

普羅羅科夫的作品，多次在國際展覽中得獎。他生前被選爲蘇聯美術研究院通訊院士和人民藝術家。

庫克雷尼克賽（ Кукрыниксы ）是三位畫家在集體創作中共同使用的筆名。他們是庫普里揚諾夫（ М.В. Куприянов ，1903-）、克雷洛夫（ П.Н. Крылов ，1902-）和薩卡洛夫（ Н.А. Соколов ，1903-），在學生年代起就開始合作。在蘇聯畫壇上他們以政治諷刺畫家著稱，在宣傳畫、漫畫、油畫方面也有出色的創造，而書籍插圖，尤負盛譽。庫克雷尼克賽雖是一個創作集體，而且以這個筆名在國際和國內歷次展覽中得到很大的成功，但他們各自還獨立進行風景畫和肖像畫創作。

庫克雷尼克賽長期在報社和雜誌社工作，他們的諷刺漫畫經常刊在《文學報》、《真理報》、《探照燈》和《鱷魚》等報章雜誌上。他們的早期漫畫作品，如《古老的莫斯科》（1932）、《運輸》（1933）等，帶有風俗畫的某些特點。衛國戰爭年代，他們參加《塔斯之窗》工作。在戰爭爆發的第二天，即出現了他們的《無情地打擊和消滅敵人》的宣傳畫，在以後的《塔斯之窗》中，則不斷出現他們直指敵人的匕首「漫畫」。這些作品如《德國法西斯的變化》、《我丟了一個金戒指》等。在戰時和戰後年代，他們用油畫繪製了《丹娘》（1942）、《德國法西斯從諾夫哥羅德逃跑之前》（圖291）（1946）和《末日》（1948），揭露了法西斯的殘暴無恥和他們的可悲下場。

作爲書籍插圖畫家，庫克雷尼克賽的作品有極高的藝術水平。他們在爲契訶夫的小說《齋戒前夕》和《帶狗的女人》所作的插圖中，形象地再

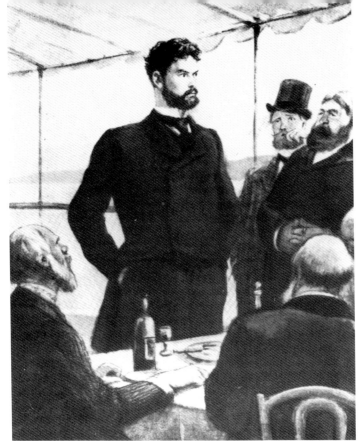

圖 292　庫克雷尼克賽　《福瑪・戈爾杰耶夫》插圖
　　　　1949

圖 293　庫克雷尼克賽　《左撇子》插圖　1974（右圖）

現了文學作品的人物、環境和風尚,把小說中略帶傷感的抒情意味,作了巧妙的描寫。在爲高爾基的小說《福瑪‧戈爾傑耶夫》(圖292)和《母親》中,塑造了叛逆者福瑪‧戈爾傑耶夫和善良的俄羅斯婦女、革命者的母親的形象。他們爲俄羅斯文學名著,列斯柯夫的《左撇子》(圖293)所作的插圖,則在略帶誇張的人物形象中,在描繪的場景裡充滿了輕鬆和豔光四射,體現了文學原作的深刻含義。他們還爲果戈里的《肖像》、肖洛霍夫的《一個人的命運》、薩爾蒂柯夫—謝德林的《一個城市的歷史》,作了高超的插圖。

三位畫家如今年事已高,但在八十年代尚有作品問世。他們數次得過最高國家文藝獎。

克拉薩烏斯卡斯(Стасис Красаускас ,1929-1977)是蘇聯立陶宛加盟共和國版畫界的後起之秀,一九五二~一九五八年進入立陶宛國立美術學院學習。五十年代中期,正是蘇聯文藝界多種藝術思潮活躍的時期,學生年代的克拉薩烏斯卡斯,對民族文化與外來文化的關係、民族傳統與當代藝術的關係,進行了認真的思考。版畫藝術在立陶宛有深厚的傳統,他對農民的木版年畫一向懷有極大的興趣,在他藝術形成的階段,他受到民間藝術的啓示和陶冶。在他早期的木刻插圖如《不想當皇帝的漢子們》(1958)、《被出賣的歲月》、《血和灰》等插圖作品中,可以看到他對民間藝術的研究和樸實的表現手法。

六十年代,是克拉薩烏斯卡斯藝術上趨於成熟的年代。除了木刻,他還用素描、鋅版、石版、麻膠、色粉等進行創作。特別在鋅版畫方面,他運用線的節奏和黑白的韻律感,創造了獨特的美。

立陶宛民族是一個從中世紀到近現代在歷史上飽受戰禍創傷的波羅的海沿岸的少數民族,因此這個民族保持了嚴肅、深沈的民族性格特徵。這個地區的文藝,帶有濃重的宗教色彩和哲理思維。克拉薩烏斯卡斯的創作,也表達了生與死、戰爭與和平、人的價值、人與自然的關係等主題。如他爲《人》(圖294)、《安魂曲》、《微笑和生命》、《那遙遠的地方,你知道嗎?》、莎士比亞的《十四行詩》、《步行的鳥》(圖295)、《遠東》、《夏》、《兒童的發現》等所作的插圖,表現的就是這類主題。克拉薩烏斯卡斯珍視繪畫的獨立價值,但他在爲文學作品作插圖時,從來沒有忽略文學的情節。

圖 294　克拉薩烏斯卡斯　《人》插圖　1961

圖295　克拉薩烏斯卡斯　《步行的鳥》插圖　1968

圖296 克拉薩烏斯卡斯 女人的誕生 組畫之一

七十年代是他創作的鼎盛階段。不同於以往的是，他較少作插圖，而創作了相當數量的大型組畫：一是表現運動的，如《超越自我》、《飛行》；二是表現歷史和哲理的，如《自由命題小品》、《人，你到哪裡去？》、《永生》；三是用寓意手法，表現人的美好的，如《春》、《女人之誕生》（圖296）。力量和真誠，是他對美好事物的理想，這在他的作品中隨處可見。他的《永生》組畫共三十五幅，以富有表現力的縱橫線條，不凡的黑白處理，體現了他人道主義的哲理思想。

　　在克拉薩烏斯卡斯的優秀版畫作品中，有一種宏大、豁達的氣概，這方面，有歐洲藝術大師的影響，也有俄羅斯和蘇聯三十年代版畫成果的基礎。隨著時代的進展，技術的更新，他的表現技巧日益成熟，手法更爲新穎，立意也更爲深刻。一九七七年他得到了立陶宛加盟共和國人民藝術家的稱號，但就在這一年，他溘然病逝，年僅四十八歲。

　　穆希娜（**В.И. Мухина**，1889–1953）是蘇聯雕塑領域中最傑出的一位女藝術家。她作於一九三七年的《工人與集體農莊女莊員》羣雕，已在全世界獲得聲譽。她生於十九世紀末波羅的海沿岸的里加城，父親是一位殷實的商人。穆希娜早年在莫斯科畫家尤恩私人開設的美術補習班學習。一次偶然的機會使她到了法國，在羅丹的高足布爾德爾的工作室學雕塑。穆希娜在藝術上悉心鑽研，對古典和現代雕塑的藝術語言融匯吸收，使她在後來的創作中有廣闊的視野和膽識。

　　十月革命初年，穆希娜參與了紀念碑宣傳計畫的設計。她的《火炬》、《諾維柯夫像》是比較大膽的嘗試。在紀念十月革命十周年時，她創作了《農婦》圓雕，這是一個象徵土地和力量的作品，藝術語言十分概括。當時在蘇聯雕塑界曾引起過不同的評價。三十年代是穆希娜創作的豐收時期，她做了不少噴泉的裝飾雕刻，還有名爲《糧食》（圖299）的裝飾羣雕，以及《高爾基紀念碑》（圖297）等。她爲巴黎國際博覽會蘇聯陳列館作的大型紀念碑裝飾羣雕《工人與集體農莊女莊員》（圖298），是她的代表作，也是蘇聯雕刻史上最具時代特色的創作。

　　一九三七年在巴黎舉辦「藝術‧技術和現代生活」國際博覽會，蘇聯陳列館的總體設計由建築師鮑利斯‧約凡主持。在約凡的方案中，雕塑將建在陳列館的上端。爲保證這個方案的成功，在一九三六年秋季曾決定廣泛徵稿，並建立評審委員會。穆希娜的雕塑稿創造性地發揮了約

圖297　穆希娜　工人和集體農莊女莊員　1937　銅鑄

圖 298　穆希娜　工人與集體農莊女莊員　1937　銅鑄

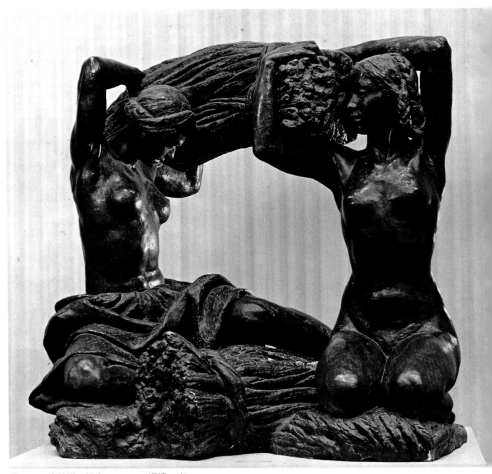

圖299 穆希娜 糧食 1939 銅鑄 高164cm

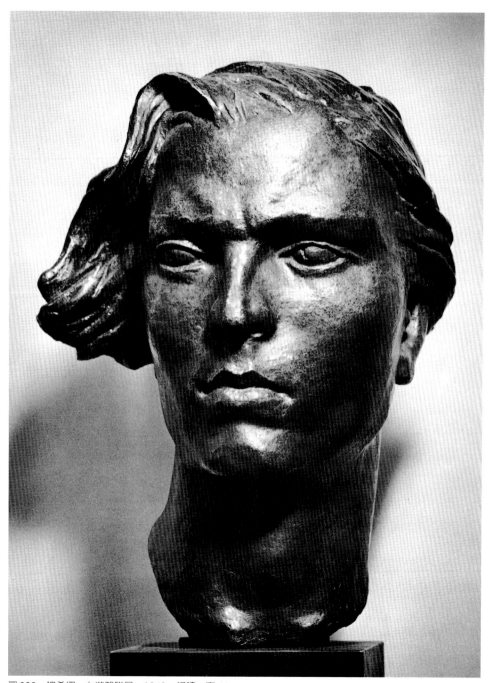

圖300　穆希娜　女游擊隊員　1942　銅鑄　高46cm

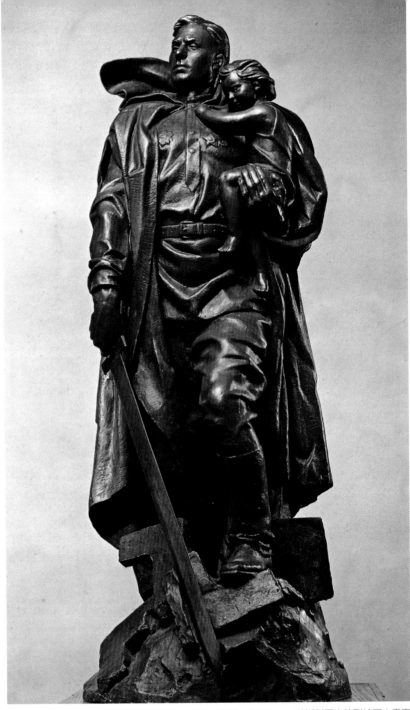

圖301　武切季奇　蘇軍解放柏林紀念碑　1949　銅鑄　高75cm　莫斯科國立特列恰可夫畫廊

凡的設計思想，得以通過。在她的設計中，破除了傳統的垂直構圖，而改用難度較高的水平構圖，使羣雕與建築物構成一個由後向前逐級升高的階梯形結構。這個作品的材料決定由不鏽鋼鑄造。先由穆希娜作出一百六十公分的雕像，然後放大十五倍，分割成若干小塊，再按比例放大，翻製成不鏽鋼。最後的工程在巴黎完成。這是一座建在三十四公尺高的建築物上，高二十四公尺的工農羣像，男女主人公跨著富有激情的步伐，重心前傾，動感強烈，充滿豪情。

四十年代衛國戰爭時期，穆希娜塑造了《女游擊隊員》（圖300）、《希施尼亞克上校肖像》和《尤蘇波夫上校肖像》。這些作品是穆希娜在戰時極爲艱難的條件下創作的。作爲英雄的肖像，它們的藝術語言厚重，有力量。

戰後年代，穆希娜除了繁忙的社會活動以外，十分關心裝飾小雕塑的發展。她對彩色玻璃作爲裝飾小雕刻材料的試驗很感興趣，親自設計了花瓶、酒杯及戲劇人物等各種立體的小型實用裝飾品。她認爲通過這些日常用品，可以提高和培養人民審美情趣，是美學普及的重要環節。此外，她在這個時期還作了《克雷洛夫院士肖像》、《柴可夫斯基紀念碑》等一些非常重要的作品。

穆希娜對紀念碑雕刻和大型環境藝術的綜合設計不僅在創作實踐上，同時在理論上也有重要建樹。她撰寫的有關論文，曾引起理論界和創作界的重視。她的論文集《穆希娜論藝術》已在五十年代末出版（中譯本將由四川人民美術出版社出版）。

穆希娜衆多的裝飾和環境藝術設計圖（爲莫斯科河跨橋上的裝飾和克里米亞旅遊地的環境設計等），由於種種原因未能付諸實施，這是她一生中的遺憾。

武切季奇（E.B. Вучетич，1908-1974）是蘇聯五十至七十年代中期蘇聯雕刻家的泰斗。他積極、活躍而富有成果的創作活動，在蘇聯雕刻史上寫下了重要的一頁。

武切季奇生於第轟伯羅彼得羅夫斯克城，一九三一～一九三三年在列寧格勒學習，他的指導老師是雕刻家馬特維耶夫（二十年代寓意羣雕《十月》的作者）。衛國戰爭爆發後，他參加了紅軍，在前線與德國軍隊作戰。一九四二年負傷，傷癒後轉入格列柯夫軍事畫室工作。

圖302
武切季奇
寧可不屈廣場（史達林格
勒戰役英雄紀念碑）
1967　銅鑄

圖303
武切季奇
廢墟牆（史達林格勒戰役
英雄念碑）
1967（下圖）

武切季奇主要從事肖像和大型紀念碑創作。在戰時和戰後，他創作了紅軍士兵和指揮員的肖像，以及紀念碑多座（如《契爾尼亞霍夫斯基紀念碑》（1945）、《葉夫列莫夫紀念碑》（1946）、《馬特洛索夫紀念碑》等）。

一九四七年，由武切季奇領導的創作集體，在東柏林特列普托夫公園烈士公墓，建立了《蘇軍解放柏林紀念碑》（圖301）。碑的正中是一個高達三十公尺的蘇軍戰士，他身披斗篷，一手持劍，另一手抱著一個德國的孤兒。這件作品由於它的高大氣勢和完整的體積，還有富於特色的垂直長線的運用，予人雄偉的形式感。一九五七年武切季奇創作了一件寓意性雕塑《化劍爲犁》。這件作品曾獲得布魯塞爾一九五八年世界藝術展的榮譽獎，並在此後由蘇聯政府贈送聯合國，立於紐約聯合國會議大廈之前。

六十年代武切季奇的主要作品，便是他嘔心瀝血的紀念碑綜合體《斯大林格勒戰役英雄紀念碑》（圖302）（又名《斯大林格勒大會戰紀念碑》）。這個大型綜合紀念碑從一九四五年提出構想，一九五八年通過了由他領導的設計方案，從施工到紀念碑落成，又用了將近十年的時間（關於這個紀念碑的情況，在本章第一小節中已經介紹）。這個建立在以當年激戰過的瑪瑪耶夫高地爲中心的綜合藝術羣，是蘇聯國內規模最大的藝術品。

七十年代初，武切季奇在他的故鄉附近建立了以國內戰爭時期爲題材的大型紀念碑《解放頓河上的羅斯托夫》（1972）。以衛國戰爭事件爲中心設計紀念碑的思想，幾乎貫穿於武切季奇一生的創作之中。他晚年構思的《庫爾斯克戰役紀念碑》，沿用了在斯大林格勒廢墟牆的構想，把毀壞了的武器堆積成爲碑身，有特殊的感人力量，可惜作品未及完成，這位精力充沛，思維敏捷的雕刻家，竟溘然長逝。

譯名對照表（中—俄）

Абдулаев М.Г. 阿勃杜拉耶夫

Агин А.А. 阿庚

Азгур З.И. 阿兹古爾

Айвазовский И.К. 艾伊瓦佐夫斯基

Айтиев Г.А. 阿伊吉耶夫

Акимов И.А. 阿基莫夫

Алексеев Ф.Я. 阿歷克賽耶夫

Алексеев А.А. 阿歷克賽耶夫

Альтман Н.И. 阿爾特曼

Амангельдыев Ч. 阿曼格爾德耶夫

Андреев Н.А. 安德列耶夫

Аникушин М.К. 阿尼庫申

Антокольский М.М. 安托柯爾斯基

Антропов А.П. 安特羅波夫

Аргунов И.П. 阿爾古諾夫

Архипов А.Е. 阿爾希波夫

Бабурин М.Ф. 巴布林

Баженов В.И. 巴仁諾夫

Бакст Л.С. 巴克斯特

Бакшеев В.Н. 巴克舍耶夫

Беклемишев В.А. 別克列米謝夫

Бенуа А.Н. 別努阿

Бецкий И.И. 拜茨基

Билибин И.Я. 彼里賓

Бове О.И. 鮑威

Бондаренко П. 邦達連柯

Борисов-Мусатов В.Э. 波利索夫—穆薩托夫

Боровиковский В.Л. 鮑羅維柯夫斯基

Боумане Л. 巴烏瑪涅

Броцкий И.И. 勃羅茨基

Брюллов К.П. 勃留洛夫

Бруни Ф.А. 勃魯尼

Бубнов А.П. 布勃諾夫

Бубновый Валет	紅方塊王子
Буковский Л.В.	布科夫斯基
Васнецов В.М.	瓦斯涅佐夫
Васильев Ф.А.	華西里耶夫
Венецианов А.Г.	維涅齊昂諾夫
Верейский Г.С.	老威廉斯基
Верейский О.Г.	小威廉斯基
Верещагин В.В.	魏列夏庚
Витали И.П.	維達利 .
Вишняков И.Я.	維什涅柯夫
Волков А.М.	伏爾柯夫
Волнухин С.М.	伏爾努亨
Воробьев К.П.	伏洛皮耶夫
Воронишин А.Н.	伏洛尼欣
Врубель М.А.	弗魯貝爾
Вучетии Е.В.	武切季奇
Габо Н.	加保
Гальберг С.И.	加爾別爾克
Гапоненко Т.Г.	加巴寧柯
Н.Н. Ге	蓋依
Герасимов А.М.	阿・格拉西莫夫
Герасимов С.В.	謝・格拉西莫夫
Гинзбург И.Я.	庚士普爾克
Глазунов И.С.	格拉祖諾夫
Головин А.Я.	戈洛文
Голубкина А.С.	戈路普金娜
Гордеев Ф.Г.	戈爾傑耶夫
Грабарь И.Э.	格拉巴爾
Греков М.Б.	格列柯夫
Григориев А.Г.	格里戈里耶夫
Громыко В.А.	葛羅米柯

Иокубонис Г.А.	約古鮑尼斯
Казаков М.Ф.	卡薩柯夫
Каменский Ф.Ф.	卡明斯基
Камерон Ч.	卡米隆
Кандинский В.В.	康丁斯基
Кардовский Д.Н.	卡爾道夫斯基
Касаткин Н.А.	卡薩特金
Кацман Е.А.	卡茨曼
Кваренги Д.	克伐連吉
Кибарников А.П.	基巴爾尼柯夫
Кибрик Е.А.	基布里克
Кившенко А.Д.	基甫申柯
Кипренский О.А.	吉普林斯基
Кириллова Л.Н.	基里洛娃
Клодт П.К.	克洛德
Клычев И.Н.	克雷切夫
Кобуладзе Л.Л.	柯布拉澤
Козловский М.И.	柯茲洛夫斯基
Кокоринов А.Ф.	柯柯林諾夫
Коненков С.Т.	柯年科夫
Кончаловский П.П.	康恰洛夫斯基
Коржев Г.М.	科爾日夫
Корин П.Д.	科林
Коровин К.А.	科羅溫
Котов П.И.	科托夫
Кравченко А.И.	克拉甫琴柯
Крамской И.Н.	克拉姆斯科依
Красаускас С .	克拉薩烏斯卡斯
Крыжевский Я.	克雷日夫斯基
Крылов Н.С.	克雷洛夫
Кузьмин Н.В.	庫茲明
Кузнецов П.В.	庫茲涅佐夫
Куинджи А.И.	庫茵芝

Кукрыниксы	庫克雷尼克賽
Куприн А.В.	庫普林
Кустодиев В.М.	庫斯托其耶夫
Лактионов А.Е.	拉克季昂諾夫
Лансере Е.А.	蘭賽萊
Ларионов М.	拉里奧諾夫
Лебедев М.И.	列別捷夫
Леблон Ж.Б.	列布隆
Левитан И.И.	列維坦
Левицкий Д.Г.	列維茨基
Лентулов А.В.	林都洛夫
Литовченко А.Д.	李托夫琴柯
Логановский А.В.	洛岡諾夫斯基
Лосенко А.П.	洛森柯
Маковский В.Е.	馬柯夫斯基
Максимов В.М.	馬克西莫夫
Малевич К.С.	馬列維奇
Малютин И. А.	馬留金
Малявин Ф.А.	馬利亞溫
М ртос И. П.	馬爾托斯
Ма ев А.М.	馬特維耶夫
Манизер М.Г.	馬尼澤爾
Махаев М.И.	馬哈耶夫
Машков И.И.	馬施柯夫
Меркуров С.Д.	梅爾庫羅夫
Микешин М.О.	米開興
Мирзаев А.	米爾扎耶夫
Митрохин Д.И.	米特洛欣
Моисенко Е.Е.	莫依謝延科
Монферран А.А.	蒙菲朗
Моор Д.	莫爾
Мулашев К.В.	穆拉舍夫

Мухина В.И.	穆希娜
Мыльников А.А.	梅爾尼柯夫
Мясоедов Г.Г.	米塞耶多夫
Нарбут Г.И.	納爾布特
Неврев Н.В.	涅伏列夫
Неменский Б.М.	涅緬斯基
Непринцев Ю.М.	涅普林采夫
Нестеров М.В.	涅斯捷羅夫
Никитин Н.Н.	尼基津
Нисский Г.Г.	尼斯基
Обер А.Д.	阿勃爾
Опекушин А.М.	阿匹古興
Орешников В.М.	阿歷施尼科夫
Орловский Б.И.	奧爾洛夫斯基
Ослиный Хвост	驢尾巴
Оссовский П.П.	奧索夫斯基
Остроумова-Лебедева А.П.	奧斯特洛烏莫娃—列別捷娃
Остроухов И.С.	奧斯特洛烏赫夫
Павлов И.Н.	巴甫洛夫
Пастернак А.О.	帕斯吉爾納克
Пахомов Л.О.	巴霍莫夫
Певзнер А.	貝夫斯納
Перов В.Г.	彼羅夫
Петров-Водкин К.С.	彼得羅夫—沃德金
Пименов С.С.	彼緬諾夫
Пименов Младший Н.С.	小彼緬諾夫
Пименов Ю.И.	彼緬諾夫
Плавов П.С.	普拉伏夫
Пластов А.А.	普拉斯托夫
Поздеев Н.И.	柏寺傑耶夫
Позен Л.В.	波靖

Поленов В.Д.	波連諾夫
Пономарев Н.А.	波諾馬寥夫
Попков В.Е.	波普科夫
Прокофьев И.П.	普羅柯菲耶夫
Пророков Б.И.	普羅羅科夫
Прянишников И.М.	普良尼斯尼柯夫
Пукирев Н.В.	普基寥夫
Рапин О.	拉賓
Растрелли В.К.	瓦·拉斯特列里
Растрелли К.Б.	卡·拉斯特列里
Резанов А.И.	列尚諾夫
Репин И.Е.	列賓
Рерих Н.К.	列利赫
Ринильди А.	里納爾基
Родченко А.	羅德琴柯
Рокотов Ф.С.	羅科托夫
Романова	羅曼諾娃
Росси К.И.	羅西
Рублёв, Андре	安德列·魯勃廖夫
Рубо Ф. А.	魯博
Рудаков К.И.	魯達科夫
Рылов А.А.	雷洛夫
Рябушинский Н.П.	利亞布申斯基
Рябушкин А.П.	利亞菩施金
Ряжский Г.Г.	里亞日斯基
Савицкий К.А.	薩維茨基
Савицкий М.А.	薩維茨基
Саврасов А.К.	薩符拉索夫
Салахов Т.Т.	沙拉霍夫
Самохвалов А.	薩莫赫瓦洛夫
Самсонов М.И.	薩姆松諾夫
Сапунов Н.Н.	薩普諾夫

Сарьян М.С.	薩利揚
Светославский С.И.	斯維塔斯拉夫斯基
Селиханов С.И.	謝里哈諾夫
Серебрекова З.Е.	謝列勃列柯娃
Серов В.А.	謝洛夫
Сомов К.А.	索莫夫
Соколов П.И.	薩卡洛夫
Сокодов Н.А.	薩卡洛夫
Соколов И.А.	薩柯洛夫
Соколов-Скаля П.П.	索科洛夫—斯卡利亞
Сомов К.А.	索莫夫
Сорока Г.В.	薩洛卡
Старов И.Е.	斯塔羅夫
Стасов В.В.	斯塔索夫
Стасов В.П.	斯塔索夫
Субби О.И.	蘇彼
Судейкин С.Ю.	蘇德依庚
Суриков В.И.	蘇里科夫
Супрематизм	至上主義
Татлин В.	塔特林
Теребенев И.И.	吉列別涅夫
Ткачев А.П.	阿·特卡喬夫
Ткачев С.П.	謝·特卡喬夫
Тоидзе И.М.	托伊澤
Толстой Ф.П.	托爾斯泰
Томон Т.	托蒙
Томский Н.В.	托姆斯基
Тон К.А.	托恩
Трезини Д.	特列席尼
Третьяков П.М.	特列恰可夫
Тропинин В.А.	特羅平寧
Трохименко К.Д.	特洛希敏柯
Трубецкой П.П.	特魯別茨柯依

Тыранов А.В. 特蘭諾夫

Угаров В.С. 烏加洛夫
Угрюмов Г.И. 烏格柳莫夫
Ульянов Н.П. 烏里揚諾夫
Ухтомский Д.В. 烏赫多姆斯基
Ушаков, Симон 西蒙・烏沙可夫

Фаворский В.А. 法伏爾斯基
Федотов П.А. 菲多托夫
Феофан Грек 費阿芳・格列克
Фивейский Ф.Д. 菲韋伊斯基
Филадчев О.П. 費拉特切夫
Фирсов И. 費爾索夫
Флавицкий К.Д. 富拉維茨基
Фольконе Е.М. 法爾科内
Фомнн И.А. 富明

Чайков И.М. 柴依柯夫
Черемных 契列姆内赫
Чилков Д.И. 乞恰科夫
Чижев М.А. 契若夫
Чистяков П.П. 契斯恰可夫
Чуйков С.А. 崔可夫

Шадр И.Д. 夏德爾
Шварц В.Г. 施沃爾兹
Шебуев В.К. 謝布耶夫
Шеруд Л. 謝爾烏德
Шибанов М. 希巴諾夫
Шишкин И.И. 希施金
Шлютер А. 施留特爾
Шмаринов Д.А. 施馬里諾夫
Шубин Ф.И. 舒賓

Шувалов И.И. 蘇瓦洛夫

Щагал М. 夏卡爾
Щедрин С.Ф. 西·謝德林
Щедрин Ф.Ф. 謝德林
Щусев А.В. 舒雪夫
Щуко В.А. 舒科

Юон К.Ф. 尤恩
Юшанов А.Д. 尤桑諾夫

Яблонская Т.Н. 雅勃隆斯卡婭
Якоби В.И. 雅柯比
Ярошенко Н.А. 雅洛申柯

希施金　西維斯卡雅森林小溪　1876　石墨畫紙　31.2 × 22.6cm

希施金　森林的蕨類植物　1877　石墨畫紙　31.2×22.6cm

國家圖書館出版品預行編目資料

俄羅斯美術史(下) = History of Russian Art II
　　奚靜之著.——初版.——台北市：藝術家，
　　2006[民95]，　面 15 × 21 公分
　　ISBN:978-986-7034-29-8(上冊：平裝)
　　ISBN:978-986-7034-31-1(下冊：平裝)
　　1.美術－俄國－歷史
　　909.48　　　　　　　　　　95022444

俄羅斯美術史 (下冊)
History of Russian Art II
奚靜之　著

發行人 ▍何政廣
主編 ▍王庭玫
責任編輯 ▍王雅玲・謝汝萱
美術編輯 ▍柯美麗
出版者 ▍藝術家出版社
　　　　台北市重慶南路一段 147 號 6 樓
　　　　TEL:(02) 23719692~3　FAX:(02) 23317096
　　　　郵政劃撥：0104479-8 號藝術家雜誌社帳戶

總經銷 ▍時報文化出版企業股份有限公司
　　　　倉庫：台北縣中和市連城路 134 巷 16 號
　　　　電話：(02) 23066842

南部區域代理 ▍台南市西門路一段 223 巷 10 弄 26 號
　　　　　　　TEL:(06) 261-7268　FAX:(06) 263-7698

製版印刷 ▍欣佑彩色製版印刷有限公司
初版 ▍2006 年 12 月
定價 ▍台幣 380 元

ISBN　13：978-986-7034-31-1
　　　 10：986-7034-31-7